BIBLIOTHÈQUE
DES MERVEILLES

PUBLIÉE SOUS LA DIRECTION

DE M. ÉDOUARD CHARTON

L'ART NAVAL

DU MÊME AUTEUR

Les Phares. 1 volume in-18 jésus, illustré de 35 vignettes par Jules Noël, Rapine, etc. Broché. 2 fr. 50

BIBLIOTHÈQUE DES MERVEILLES

L'ART NAVAL

PAR

LÉON RENARD

BIBLIOTHÉCAIRE DU MINISTÈRE DE LA MARINE ET DES COLONIES

OUVRAGE ILLUSTRÉ DE 52 VIGNETTES

PAR MOREL-FATIO

TROISIÈME ÉDITION

REVUE ET CORRIGÉE

PARIS

LIBRAIRIE HACHETTE ET Cⁱᵉ

79, BOULEVARD SAINT-GERMAIN, 79

1875

Droits de propriété et de traduction réservés

A MONSIEUR LOUIS BRIGANT

CHEVALIER DE LA LÉGION D'HONNEUR

ET

À MADAME ÉLISA BRIGANT

MES ONCLE ET TANTE

Témoignage d'inaltérable affection
et de profonde reconnaissance.

L'ART NAVAL

INTRODUCTION

Le tronc d'arbre d'Osoüs. — Les radeaux de Chrysor et d'Ulysse. — Les barques de jonc de la mer Rouge. — Le Gaulus phénicien. — Les Assyriens. — Le vaisseau long de Sésostris. — Les birèmes et les trirèmes des Grecs. — La marine romaine. — Le dromon, la chélande et le pamphile. — Les navires scandinaves et normands. — La galée et le galion. — La flotte de saint Louis. — Les caraques. — Les galères et les galéasses. — Les brigantins. — Les caravelles de Colomb. — Les jonques chinoises. — Le *Great-Harry* et le *Sovereign of the sea*. — La *Couronne*. — Le *Soleil-Royal*. — L'*Océan*.

L'origine de la navigation est peu connue. Les plus anciens auteurs ne donnent à ce sujet, au lieu de faits précis, que des fables, des légendes, ou des conjectures.

« Des ouragans, dit Sanchoniaton (qui vivait en Phénicie 1200 ou 2000 ans avant J.-C.), des ouragans fondant tout à coup sur la forêt de Tyr, plusieurs arbres frappés de la foudre prirent feu, et la

flamme dévora bientôt ces grands bois ; dans ce trouble, Osoüs prit un tronc d'arbre, débris de l'incendie, puis, l'ayant ébranché, s'y cramponna, et osa le premier s'aventurer sur la mer. »

Sanchoniaton raconte encore comment se perfectionna cet instrument élémentaire de navigation, en s'élevant peu à peu au rang de radeau, lequel aurait eu pour inventeur Chrysor, devenu dieu sous le nom de Vulcain.

Homère a décrit l'un de ces radeaux dans son *Odyssée*, et le fait construire par Ulysse, avec l'aide de Calypso. « Alors Ulysse, dit le poëte, commençant à travailler avec ardeur, coupa promptement les arbres. Il en abattit vingt, nivela leurs surfaces à la règle et à l'équerre, et les rendit parfaitement lisses ; puis il les perça tous avec une tarière ; et, les ayant unis par des chevilles et par des liens, posa par-dessus et en travers d'autres poutres transversales d'espace en espace, et sur ces poutres il plaça le plancher du radeau, et l'acheva avec des ais fort longs qui en formaient le bordage. »

Chez les Égyptiens les premiers bateaux auraient été, d'après Hérodote, des barques faites de joncs ou de roseaux recouverts de cuir ou de ce célèbre papyrus auquel on ne saurait comparer que le papier dont les Japonais font les cloisons de leurs demeures et leurs manteaux d'hiver.

Il est d'ailleurs certain que, dès une époque très-

lointaine, les peuplades répandues sur les bords de la mer Rouge et sur les côtes de l'Inde avaient acquis de même que les Égyptiens et les Phéniciens de très-remarquables connaissances pratiques de

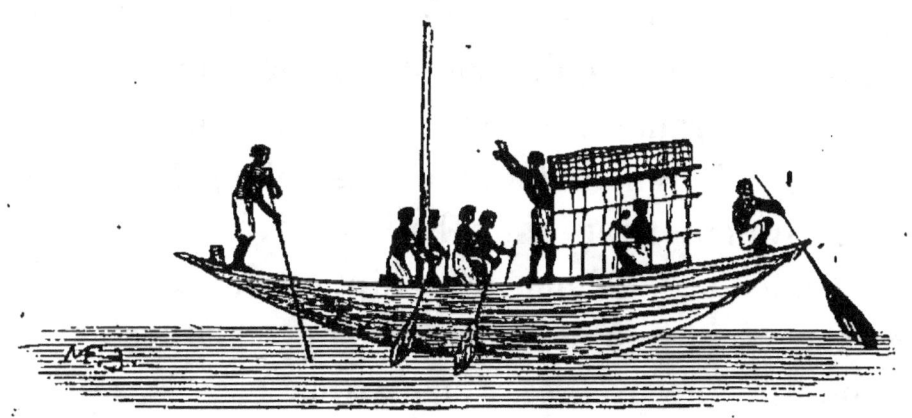

Fig. 1. — Barque égyptienne antique, d'après un modèle en relief du musée du Louvre.

l'art de naviguer. Leurs radeaux, construits de roseaux, étaient d'une légèreté extrême. Quelques-uns de ces roseaux étaient d'une grosseur si prodigieuse qu'on pouvait à peine en embrasser le contour. En les fendant en deux parties égales, et en en bouchant les extrémités avec des claies de jonc, ces navigateurs se construisaient deux esquifs-jumeaux assez solides pour contenir chacun un homme.

Plus tard on voit au bord occidental de l'Asie et sur le Nil les barques se perfectionner. Au lieu d'appliquer immédiatement le plancher du radeau sur la première couche d'arbres, les Phéniciens laissèrent un espace vide qui, rempli d'air et impéné-

trable à l'eau, augmenta le volume du bâtiment sans en accroître le poids. Ce sont ces bâtiments qui, transformés en corps creux et légers devinrent le *Gaulus*, vaisseau mis en mouvement par des rames, et dont la carène demeura plate, trait caractéristique du radeau qu'il conserva. Les anciens trouvaient une grande utilité à ce mode de construction ; car, en s'éloignant fort peu des côtes, chaque soir ils pouvaient tirer leurs bâtiments à terre, et les mettre à l'abri du mauvais temps ou de l'attaque des pirates, dont l'industrie se développa naturellement à mesure que progressa la marine.

On sait quelles furent les conséquences de ce goût des Phéniciens pour la navigation. Tyr et Sidon devinrent les deux ports les plus opulents du monde connu. Les flottes de Phénicie, exportant et rapportant des richesses immenses, déployaient un faste incroyable ; les bancs des rameurs de leurs bâtiments furent revêtus d'ivoire; des pavillons de soie flottèrent aux antennes, et les voiles furent teintes de la pourpre royale.

Un temps vint où, ne bornant plus leur ambition au commerce d'armateurs, les Phéniciens, conquérants explorateurs, osèrent s'éloigner des côtes et naviguer en pleine mer en s'aidant de la connaissance des astres. Chypre, Rhodes, les Cyclades, la Crète, la Sicile, la Sardaigne passèrent sous leur domination. Ils ne s'arrêtèrent même pas aux fameuses

colonnes d'Hercule. Ils se lancèrent sur l'Océan, touchant la pointe de Cornouailles, et furent en relation même avec les peuples de la Baltique.

La monarchie des Assyriens est fameuse par ses guerres et ses révolutions ; elle l'est moins par sa marine. Ninive est peut-être la seule ville de com-

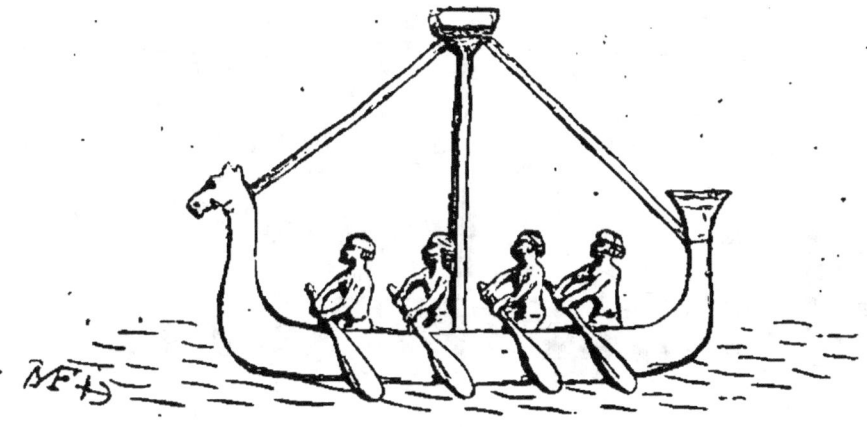

Fig. 2. — Navire assyrien.

merce dont la situation fasse présumer que les Assyriens aient eu quelque idée de la navigation. Les documents relatifs à la marine laissés par ce peuple sur ses monuments ne permettent pas de lui accorder le rang qu'occupèrent de bonne heure les Grecs et les Phéniciens.

A l'époque de Sésostris paraissent remonter les progrès réels de l'architecture navale. Sous le règne de ce prince, le vaisseau allongé devient le vaisseau long, muni de nombreux rameurs, et portant à l'avant et à l'arrière des plates-formes pour les combattants.

Les Grecs viennent à leur tour et inventent la *birème* ou *dière*, c'est-à-dire à deux rangs ou ordres de rames, et la *trirème* ou *trière*, à trois rangs ou ordres de rames, bâtiments sur lesquels on a beaucoup écrit et disserté, sans pouvoir se rendre compte de la façon dont s'opéraient leurs mouvements.

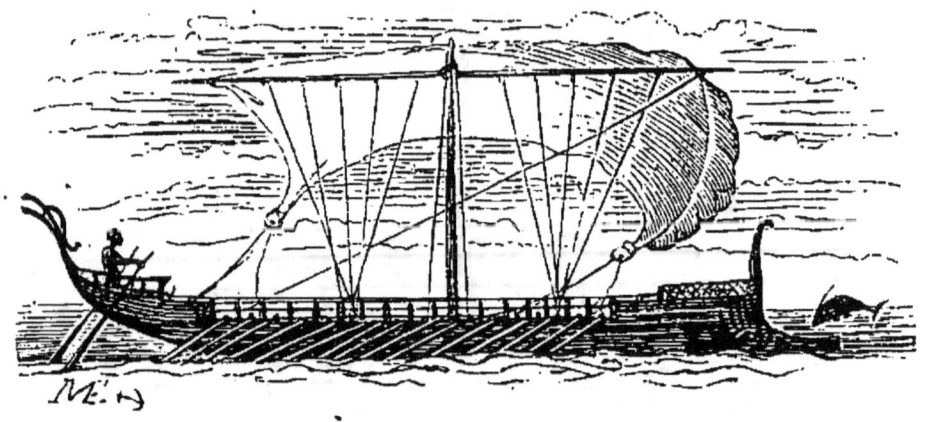

Fig. 3. — Navire grec, d'après un vase de la collection Campana.

Les peuples de la Méditerranée se servirent pendant longtemps de la trirème, si bien adaptée aux besoins de leur navigation. Au ve siècle, c'est le *dromon* qui est en honneur depuis les colonnes d'Hercule jusqu'au Palus-Méotide. Qu'est-ce que le *dromon*? L'empereur Léon dit que c'est un navire long, et large en proportion de sa longueur, et qu'il porte à chaque côté deux rangs de rames superposés, de vingt-cinq chacun. C'est là tout ce que l'histoire nous lègue sur ce genre de bâtiments; elle ajoute toutefois que leur famille se subdivisait

en plusieurs espèces : ainsi il y avait la *chélande* et le *pamphile*, dont on usait encore au xiv^e siècle[1].

Si l'on en croit l'empreinte de leurs plus vieilles monnaies, les Romains furent marins de bonne

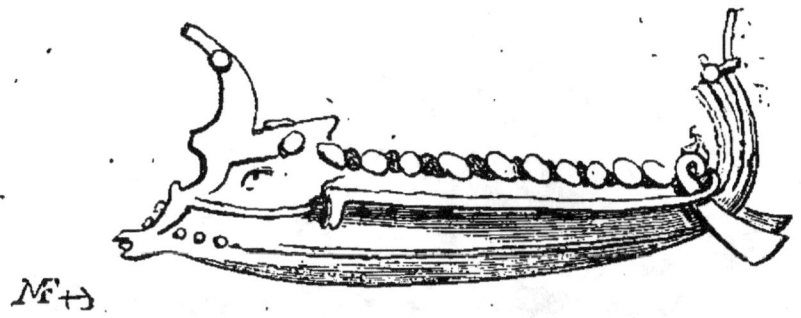

Fig. 4. — Vaisseau romain, d'après un modèle en terre cuite de la collection Campana.

heure. Leurs premiers modèles leur vinrent des Étrusques, des Liburniens, et aussi des Carthaginois.

Les navires des mers du Nord, du ix^e au xii^e siècle, sont assez mal connus. Il y avait d'abord le *drake* (dragon), qui était un dragon comme la *pristis* des anciens était une baleine ; c'est-à-dire qu'au sommet de sa proue se dressait une figure sculptée en dragon, et qu'il y avait dans sa forme quelque chose qui rappelait l'apparence que l'on prête à cet animal fabuleux. Ces dragons étaient faits pour résister à une mer plus orageuse que la Méditerranée; ils avaient en conséquence des flancs larges et une vaste

[1] A. Jal, *Archéologie navale* et *Glossaire nautique*.

croupe, de façon à prendre sur l'eau une assiette solide. Ils étaient à fond plat et tiraient peu d'eau. Outre le *drake*, les Scandinaves avaient le *sneke* (vaisseau serpent), à vingt bancs de rameurs. L'as-

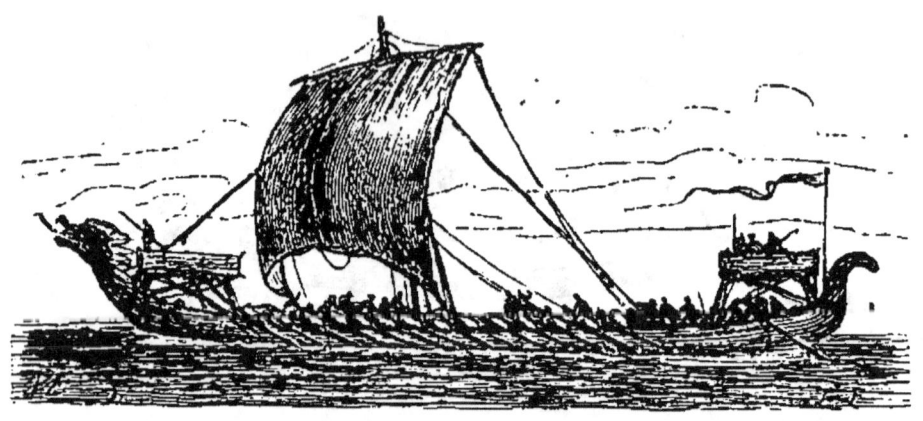

Fig. 5. — Drake, navire scandinave (neuvième siècle).

pect de ce dernier différait peu de celui du dragon. Il était seulement moins long, moins haut et moins large. Tous les vaisseaux normands étaient semblables par l'avant et par l'arrière. Quelques navires de guerre portaient cependant sur la poupe une petite construction particulière, à laquelle on donnait le nom de *château*. C'était une petite plate-forme crénelée, où se plaçaient des archers et des frondeurs.

On ne saurait prétendre de décrire exactement les dispositions intérieures des navires scandinaves. Les plus petits n'étaient probablement pas pontés. Quant aux grands, ils avaient sans doute un pont

comme les galères, et sous ce pont une cale partagée selon les besoins, en chambres, magasins et écuries.

Ces vaisseaux ne portaient qu'un mât avec girouette et quatre ou cinq haubans. Leur voilure se composait d'une voile carrée, attachée à une vergue garnie d'écoutes à ses angles inférieurs, et gouvernée par deux bras qui s'amarraient à l'arrière. La voile se repliait vers la vergue par des cargues. La vergue avait une drisse passant à la tête du mât dans un trou ou dans un clan garni d'un rouet. Quant au gouvernail, c'était une pelle, un large aviron à manche de béquille qui se trouvait à l'arrière, à droite et à gauche du bâtiment. Les ancres des Normands étaient à peu près faites comme les nôtres, mais toutes n'avaient pas cette traverse de bois ou de fer qu'on nomme le *jas*[1].

Au XIIe siècle apparaissent les *galées*, sortes de galères qui, au dire de Wenesalf, n'étaient que de petits dromons légers, essentiellement taillés pour la course et ne possédant qu'un seul rang de rames.

Voici d'ailleurs la définition qu'en donne cet écrivain : « Ce que les anciens appelaient *liburnes* (sorte de trirème inventée par les Liburniens), les modernes le nomment *galée*. C'est un navire peu élevé, armé à la poupe d'un morceau de bois immo-

[1] A. Jal, *Archéologie navale*.

bile, qu'on nomme vulgairement *calcar* (éperon), instrument avec lequel la *galée* perce les navires ennemis qu'elle frappe. » Un diminutif de la galée

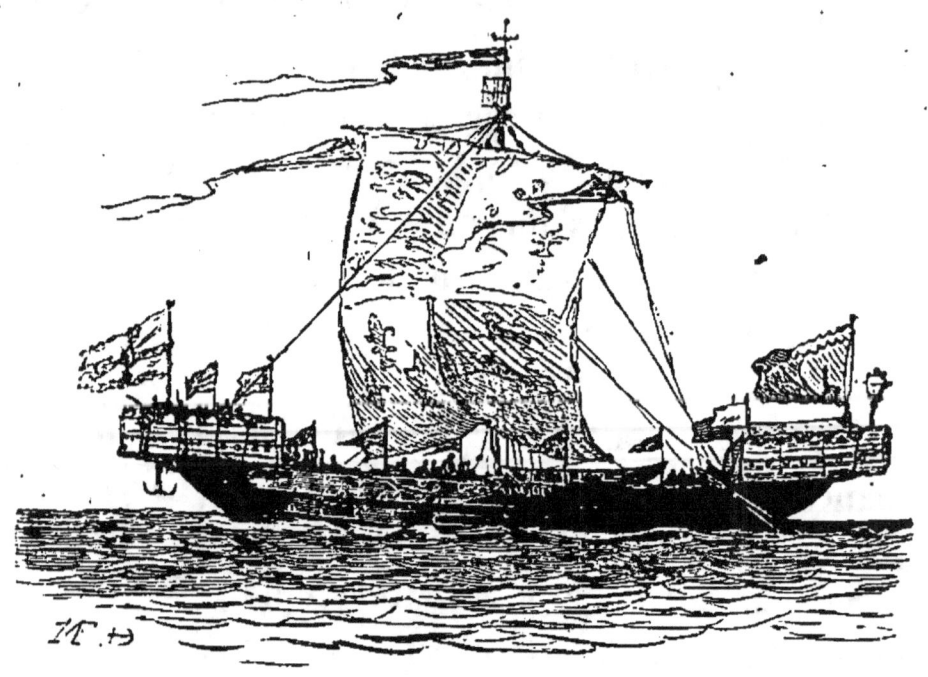

Fig. 6. — Vaisseau normand (sous Guillaume le Conquérant, 1086).

est le *galion*, qui, plus court et encore plus léger à la course, était plus propre à lancer le feu grégeois. Du reste, à partir de cette invention, l'action du choc des éperons fut peu à peu remplacée par la lutte corps à corps. Parmi les galées (qui donnèrent naissance à la *galea grossa*, en prenant plus de ventre, plus d'ampleur), quelques-unes étaient manœuvrées à deux rames par banc, d'autres à trois ; il est même certain qu'il y en eut plus tard, au XVIe siècle, de plus fortes qui l'ont été jusqu'à

cinq, ce qui paraît incroyable. Les galées ne possédaient qu'un mât, lequel se dressait un peu à l'avant, c'est-à-dire dans le premier tiers du vaisseau.

Au XIIIe siècle, la flotte que saint Louis emmène avec lui vers la terre sainte témoigne d'assez profondes modifications survenues dans l'art des constructions navales. Saint Louis n'avait pu réunir les dix-huit cents navires dont il composa sa flotte qu'en appelant à son aide la marine des États voisins, celle des Génois et des Vénitiens notamment. Or les contrats de louage qu'il passa avec Venise pour plusieurs bâtiments nous font connaître les détails suivants sur un vaisseau du nom de *Sainte-Marie*. Ce navire était à deux ponts et à deux mâts. Il portait deux dunettes superposées, deux plates-formes, un tillac supérieur et une galerie de combat de quatre ou cinq pieds surplombant la poupe. Cette nef, montée par cent dix marins, avait cent huit pieds de longueur.

Les mêmes contrats nous renseignent encore sur un navire nommé la *Roche-Forte*. Quoique un peu moins long que la *Sainte-Marie*, il était cependant plus fort, ayant plus de largeur. Il possédait deux gouvernails, l'un à bâbord, l'autre à tribord. Sa mâture se composait aussi de deux mâts, l'un à la proue, l'autre au milieu. Celui du milieu était moins gros et moins haut que celui de l'avant. Il n'avait que vingt-six haubans, tandis que l'autre en comptait

vingt-huit. La voilure de presque toutes les embarcations de la flotte était de coton. Toutes les voiles étaient des triangles rectangles dont l'hypoténuse attachée à l'antenne s'appelait l'*anténale*[1].

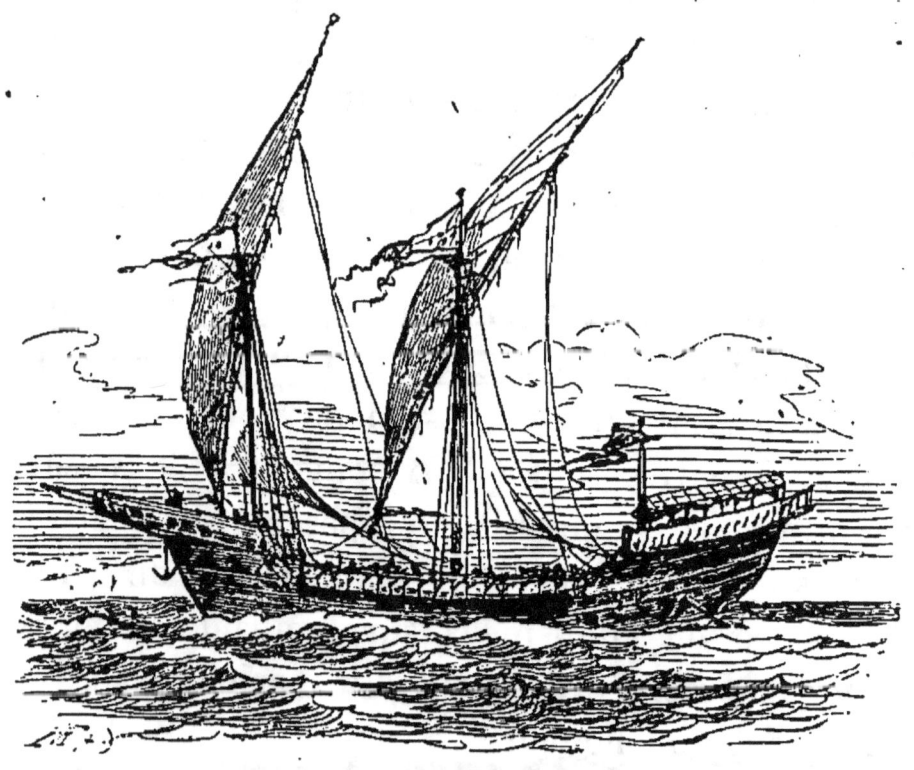

Fig. 7. — Nef du treizième siècle.(sous saint Louis).

A l'époque dont nous parlons, tous les bâtiments génois, espagnols, français, etc., se ressemblaient ; connaître ceux-ci, c'est connaître ceux-là. Les galées du XIIIe siècle s'étaient aussi quelque peu transformées. Plus fines, plus effilées que celles du

[1] A. Jal, *Gloss. nautique.*

siècle précédent, l'on voyait déjà poindre en elles l'espèce dite (au xive siècle) des *galères subtiles*. Ces galères extrêmement rapides, étaien garnies, de chaque côté, de vingt-quatre à vingt-six avirons, et pouvaient avoir cent dix à cent vingt pieds de longueur.

Au xive siècle, et même aux xve et xvie siècles, les navires les plus célèbres sont les *caraques*, bâtiments d'un port considérable, qui venaient tout de suite après les vaisseaux proprement dits pour la grandeur. Leur tonnage peut être évalué par leur chargement, qui allait quelquefois jusqu'à mille quatre cents barriques. En 1359, les Castillans prirent une barque vénitienne qui avait trois *couvertes* (trois ponts), et devait, par conséquent, être haute comme les grosses flûtes du xviie siècle. En 1545, une caraque française, le *Caraquon*, qui passait pour le plus beau navire et le meilleur voilier de la mer du ponant, était d'un port de huit cents tonneaux, et avait cent pièces d'artillerie de tous calibres. Les caraques n'avaient que deux mâts au xve siècle. Elles en prirent trois, puis quatre. D'abord à trois ponts, elles arrivèrent à en avoir jusqu'à sept. La poupe et la proue y étaient plus hautes que le tillac de la hauteur de trois à quatre hommes, et figuraient des châteaux élevés à chacune des extrémités. Ces châteaux portaient chacun de trente-cinq à quarante canons.

Pour les galères, l'usage des bouches à feu changea peu à peu leur installation ; leur proue seule, quelque peu renforcée, fut armée d'abord d'un long canon établi sur un massif de bois destiné à son recul, et se prolongeant sur le milieu du navire dans toute sa longueur. On nommait *coursie* le passage entre les rames et à l'extrémité duquel était le canon nommé *coursier*. On établit plus tard de chaque côté du coursier deux fauconneaux ou moyennes.

C'est à cette époque aussi que remonte l'origine du *brigantin*, petit navire de la famille des galères, que Pantero-Pantera définit ainsi : « Le *brigantin* est un navire un peu plus petit que la galiote, mais ayant la même forme, à cela près qu'il n'a pas la coursie si élevée que la galiote. Il est ponté, porte une seule voile latine ; il a de huit à seize bancs, à un seul rameur. Les rames du brigantin sont assez longues et minces, ce qui rend leur maniement facile. Les brigantins sont très-rapides, commodes en ce qu'ils occupent peu de place. On emploie les brigantins surtout pour la course. Les Turcs s'en servent plus que les chrétiens. »

La *galéasse*, née de la *galea grossa* comme celle-ci de la *galée*, portait, ainsi que la *caraque* et les autres navires, un château à la proue et un château à la poupe. Celui d'avant contenait douze canons en trois étages; celui d'arrière, dix seulement en deux étages. Elle avait trente-deux bancs de rameurs, et

entre chaque banc se dressait un pierrier sur pivot. C'était un armement comparativement formidable. La *galéasse* avait trois mâts et deux voiles latines.

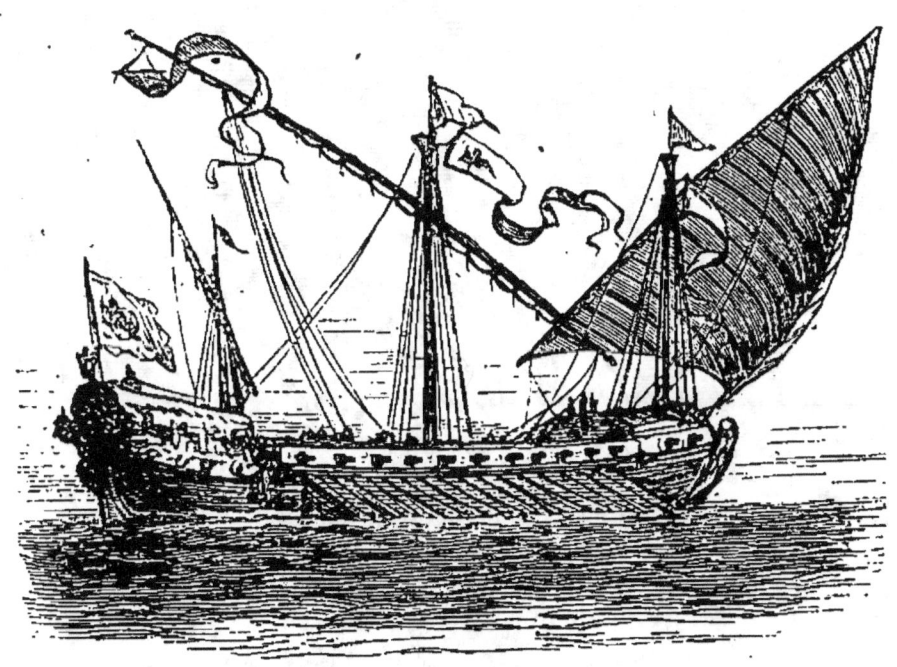

Fig. 8. — Galéasse (1690).

Les Vénitiens usaient beaucoup de ce bâtiment. Leur fameux *Bucentaure* était de la famille des galéasses.

Lorsqu'à la fin du xve siècle, Christophe Colomb arma ses navires à Palos, il ne composa sa petite flottille que de caravelles. Et ce nom de caravelles, qui dans l'origine était celui d'une simple barque, était en ce temps porté par un navire assez considérable sans être fort grand. La caravelle avait quatre mâts : celui de la proue avec une voile carrée sur-

montée d'un trinquet de gabie, les trois autres chacun avec une voile latine. Cette voilure permet-

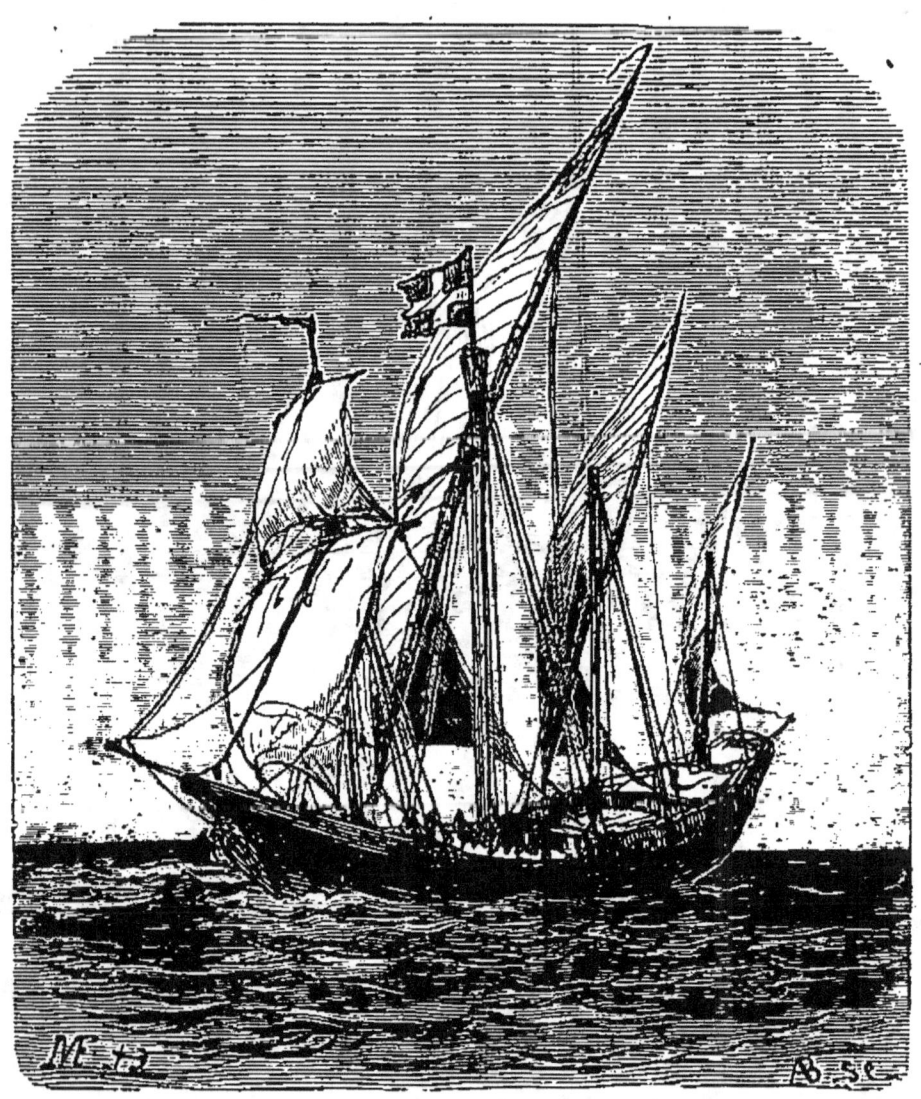

Fig. 9. — Caravelle de Christophe Colomb (14.2).

tait toutes les allures à la caravelle; enfin elle était aussi prompte dans ses mouvements que la *tartane*

française fort renommée aussi à cette époque. Elle virait de bord avec autant d'agilité que si elle eût été manœuvrée à l'aviron. Elle n'avait qu'un seul pont et ne pouvait pas prendre de grosses charges.

Cependant si les caravelles de Colomb étaient moins grandes que celles que l'on vit, plus tard, à la fin du XVIe siècle, elles l'étaient encore assez pour contenir soixante-dix hommes d'équipage et les vivres nécessaires à un long voyage. Celle que montait Colomb se nommait *Sainte-Marie*, les deux autres s'appelaient *Pinta* et *Nina*. Un passage du journal de Colomb fait connaître en détail la voilure de la *Sainte-Marie*. «... Le vent, dit-il, devint doux et maniable, et je mis dehors toutes les voiles de la nef, la grande voile avec les deux bonnettes, le trinquet (la misaine française), la civadière, l'artimon et la voile de hune. » Les caravelles avaient, comme toutes les grandes embarcations de l'époque, un château d'avant et un château d'arrière. Elles faisaient en moyenne deux lieues et demie à l'heure, Colomb ne mit que trente-cinq jours pour aller de Palos à San Salvador ; c'est encore de nos jours une traversée ordinaire[1].

Aujourd'hui les châteaux d'avant et d'arrière, qui se remarquent sur les caravelles de Colomb, ont disparu de toutes les constructions navales de l'Eu-

A. Jal, *Arch. nav.* et *Gloss. nautique.*

rope ; mais les Chinois les ont conservés. Dans leur immuable pays on ne change pas aussi vite que dans le fiévreux Occident, et leurs bâtiments actuels

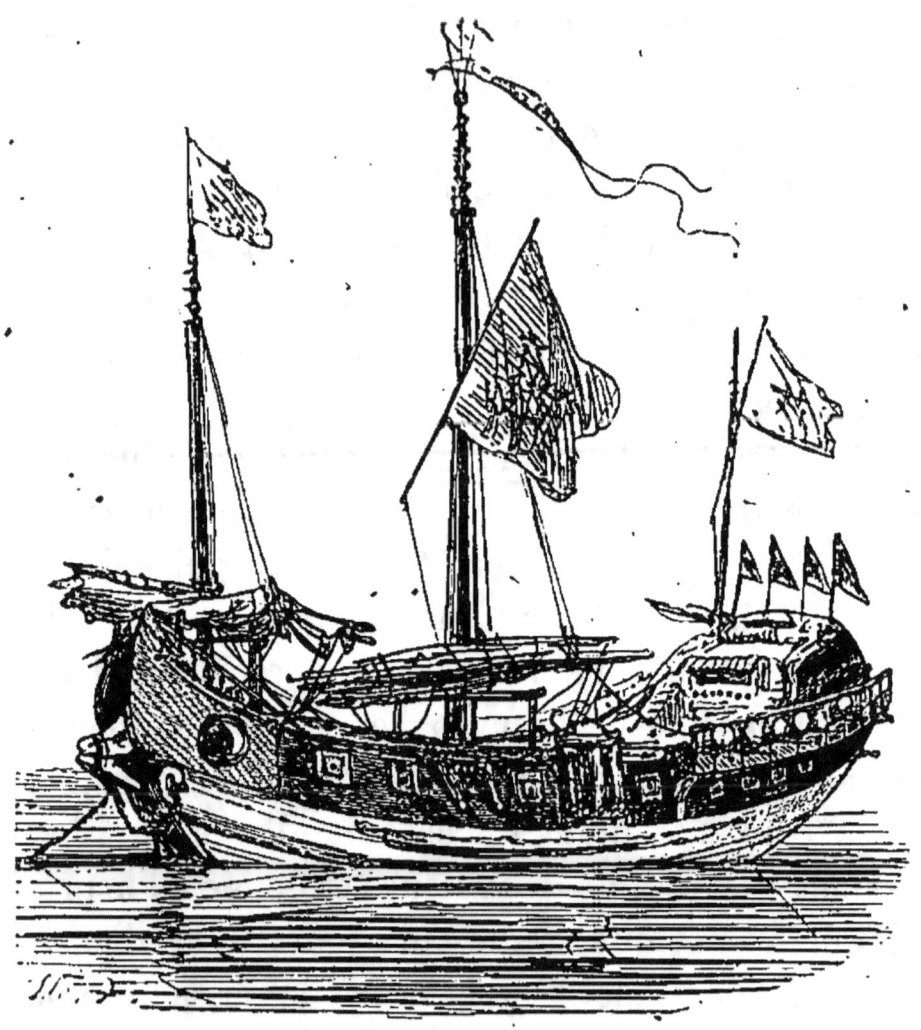

Fig. 10. — Jonque chinoise.

ressemblent exactement à ceux que représentent leurs plus anciennes peintures. La jonque que nous figurons ici, à cause de sa ressemblance avec les

constructions navales du temps de Colomb, est donc toujours en usage parmi les sujets du Fils du Ciel; c'est d'ailleurs un bon bâtiment, tenant bien la mer, mais dont la rapidité laisse fort à désirer.

Le xvi^e siècle fut pour la marine, comme pour les lettres et les arts, une époque de progrès. Mais, tandis que les uns renaissaient en France et en Italie, c'est en Angleterre que la marine se transformait. Toutefois, une invention importante, celle des sabords, qu'on avait déjà remarquée sur les vaisseaux de Béthencourt, cent ans auparavant, était appliquée de nouveau en 1551, par un Français de Brest, l'ingénieur Deschargés. Son système, suivi dès lors pour la disposition des batteries, n'a pas été changé depuis et subsiste encore. L'un des modèles les plus remarquables de l'art naval de cette époque fut le *Great-Harry*, détruit par le feu en 1553.

A mesure que l'on avance dans l'histoire de l'architecture maritime, les types de navires deviennent moins nombreux, en même temps que les formes reconnues les meilleures se perfectionnent. Cette tendance à l'utilité, si frappante de nos jours, se remarque dès le xvii^e siècle. Les Espagnols et les Portugais suivaient l'exemple des Vénitiens; les Hollandais et autres peuples septentrionaux puisaient leurs connaissances nautiques aux mêmes sources; les Anglais, si jaloux de leur suprématie navale,

prenaient également de maîtres italiens l'instruction nécessaire pour améliorer et fortifier leurs sauvages embarcations. Avant la fin du xvie siècle, quelques bâtiments portugais et espagnols portaient jusqu'à quatre-vingts bouches à feu montées sur affûts. A cette époque, le plus fort vaisseau appartenant à la marine anglaise ne portait guère que cinquante canons ou pièces dignes de ce nom. Ceux des autres nations étaient encore plus faibles. « Le *Sovereing of the Sea*, construit en 1637 à Woolwich, dit Charnock, dans son *Traité d'architecture maritime*, fut le premier grand vaisseau bâti en Angleterre. » Sa longueur de la proue à la poupe était de deux cent trente-deux pieds (anglais). Il portait cinq lanternes, dont une, la plus grande, pouvait contenir jusqu'à dix personnes, debout et à l'aise. Il avait trois ponts de bout en bout, un gaillard d'avant, un demi-pont, un gaillard d'arrière et une dunette. Son armement se composait de trente sabords avec canons et demi-canons à la batterie inférieure ; trente sabords aussi avec coulevrines à la seconde batterie ; trente-six sabords pour pièces de moindre calibre à la troisième batterie ; douze sabords au château d'avant, et quatorze au demi-pont ; enfin à l'intérieur, treize ou quatorze pièces braquées, une multitude de meurtrières pour la mousqueterie, dix pièces de chasse et dix de retraite. Il avait onze ancres. Plus tard ce beau bâtiment fut diminué d'un pont. Cette suppression,

complétée par l'abaissement du château d'arrière, lui donna plus de stabilité.

Ce fut le capitaine Phineas Pett qui dirigea les travaux de construction et d'amélioration du *Souverain de la mer*. Savant ingénieur, c'est à lui que la marine d'Angleterre dut ses progrès principaux. Grâce à lui, l'artillerie devint plus forte et l'équipage fut plus nombreux et mieux logé. *Le Souverain de la mer* jaugeait seize cent trente-sept tonneaux, chose qui, selon un historien du temps, « méritait par-dessus tout d'appeler l'attention du monde, » attendu que ce chiffre reproduisait exactement la date de la mise à l'eau. Malgré le présage trois fois heureux que cet historien voulut voir dans ce rapprochement, le *Souverain de la mer* eut le sort du *Great-Harry*. Il périt par les flammes dans un chantier où on le réparait, en 1696, après soixante ans de mer.

Le vaisseau français la *Couronne*, contemporain du *Souverain*, était considéré comme un autre chef-d'œuvre naval. On raconte qu'à l'aspect de ce vaisseau, plus grand et plus orné que les trois-ponts de nos jours, la duchesse de Rohan s'étonna seulement qu'on eût employé toute une forêt du duc, son époux, à une *si petite bâtisse*. Malgré le dédain de la noble dame, la *Couronne* n'en fut pas moins un bon navire. Il ne représente malheureusement qu'une tentative isolée.

En France, l'organisation régulière de la marine

ne date réellement que de Louis XIV. Toutefois, il faut reconnaître qu'avant lui la France avait déjà eu des velléités maritimes. Après le siége de la Rochelle, Richelieu, jaloux des accroissements de la marine anglaise, avait donné une sorte d'impulsion aux armées navales, mais l'effet de cette impulsion

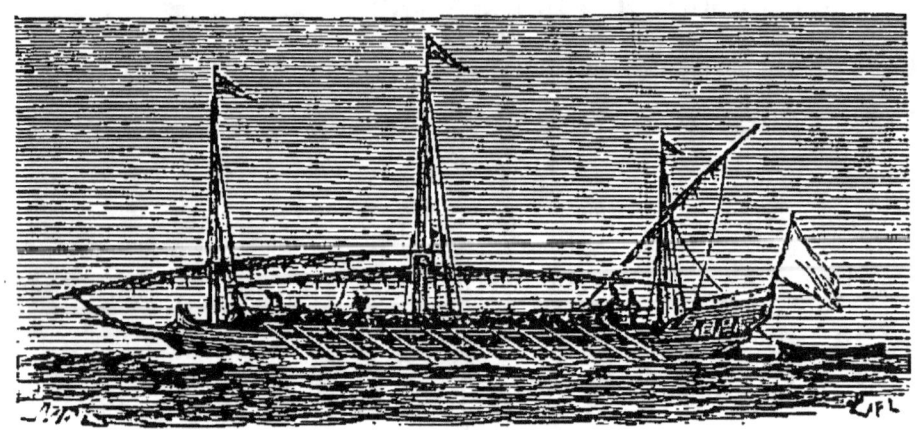

Fig. 11. — Barque longue (dix-septième siècle).

n'avait duré qu'un moment. Colbert sut en donner une véritable et durable. Avec lui, en moins de cinq ans, la France posséda une marine triomphante.

Grâce à son influence, on voit disparaître de notre flotte de guerre, une quantité de petits navires qui en avaient été la gloire à de certains jours, mais qui n'étaient plus en harmonie avec la tactique inaugurée par les Tourville, les d'Estrées et les Duquesne. La barque longue, « petit bâtiment qui n'est point ponté, dit Guillet (1683), plus long et plus bas de bord que les barques ordinaires, aigu, pointu par

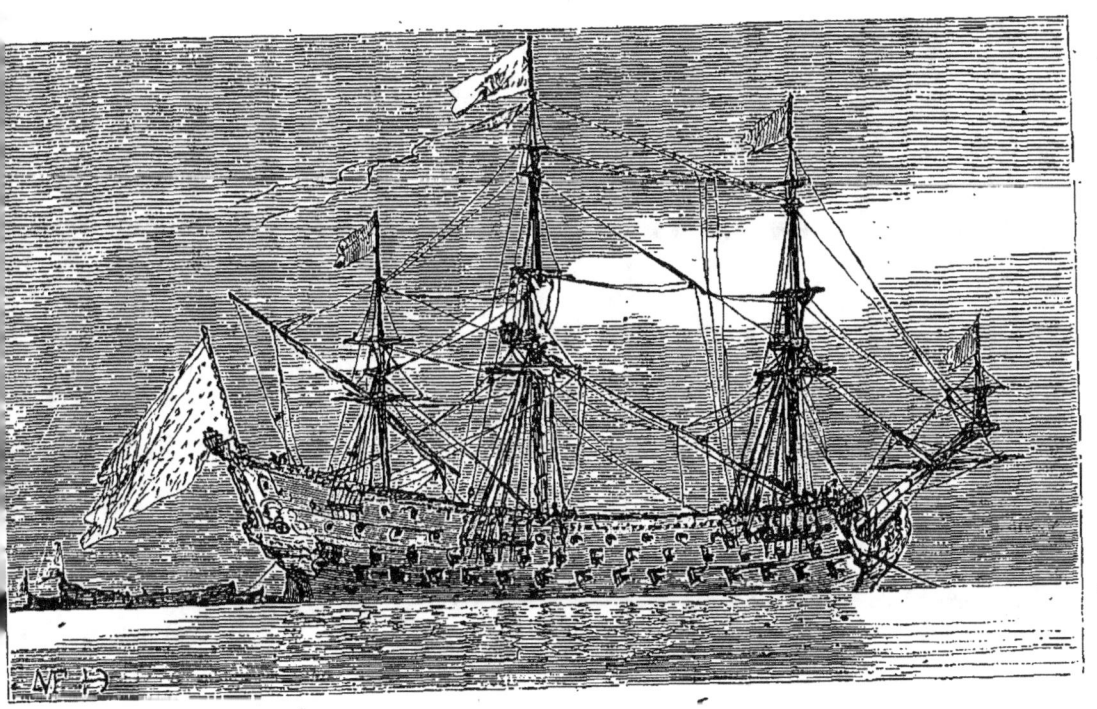

Fig. 12. — Le *Soleil-Royal* (dix-septième siècle).

son avant, et qui va à voiles et à rames, » figure au nombre des navires sacrifiés aux nécessités de la guerre nouvelle. Il n'en est plus question au xviiie siècle.

Le plus renommé des vaisseaux du siècle de Louis XIV fut sans contredit le *Soleil-Royal*. Ce bâtiment, célèbre par sa beauté et ses combats, était armé de cent vingt canons en trois batteries complètes avec gaillards et dunettes.

Dès lors l'art naval progresse chaque jour dans d'énormes proportions ; et c'est surtout en France que ces progrès se font remarquer. Même au xviiie siècle, où notre marine alla en décroissant, les meilleurs bâtiments de l'époque sortirent de nos ports. Les Anglais eux-mêmes constatèrent la supériorité de nos constructions sous le rapport de la vitesse, et reconnurent que leurs vaisseaux ne pouvaient tenir le vent aussi bien que les nôtres. Comme preuves de ce que nous avançons, il nous suffira de citer, avec les beaux navires de J.-B. Ollivier, le *Royal-Louis* entre autres, et l'*Océan*, plus moderne.

Mis sur chantier en 1785, l'*Océan* fut lancé en 1790 sous le nom des *États-de-Bourgogne*, nom qu'il échangea en 1793 contre celui de la *Montagne*, alors fort à la mode, mais qu'il ne conserva point. C'est sous ce nom que, monté par l'amiral Villaret-Joyeuse, il prit part au combat du 13 prairial. Après cette terrible lutte, il rentra à Brest empor-

tant dans sa membrure cinq cents boulets ennemis, sans compter les marques nombreuses de ceux qui l'avaient traversé. Ce beau navire, qui figurait hier encore sur la liste de notre flotte, a subi deux forts radoubs en 1797 et en 1801, et a été refondu une première fois en 1804, une seconde fois en 1818, et enfin une troisième fois en 1836. Il avait été bâti sur les plans du célèbre ingénieur Sané, et ces plans étaient si parfaits qu'ils servirent pour la construction de nos vaisseaux jusque sous le règne de Louis XVIII.

I

LES GALÈRES

Les galères grecques. — Les galères françaises. — Singulier recrutement des galériens en Sicile. — Les pilotes de Barberousse. — Les galères et les galériens sous Louis XIV.

Les galères, dont le xviiie siècle vit les derniers spécimens, furent longtemps les navires par excellence de la Méditerranée. Elles se distinguaient des autres bâtiments helléniques par leur grande longueur et leur peu de largeur. Des peintures brillantes, le plus souvent bleues, presque toujours rehaussées d'or, ornaient leur proue. On y voyait ordinairement la figure d'un dieu, d'une plante ou d'un animal, sculptée en bois ou fondue en bronze avec la plus grande délicatesse. Les ornements situés au sommet de la poupe, qui était plus haute que la proue et dominait tout le bâtiment, s'arron-

dissaient en un balcon au centre duquel on attachait un écusson doré. D'autres fois, on y dressait un petit mât peint en vermillon et garni de rubans de diverses couleurs, qui servaient de pavillon national et indiquaient aussi d'où venait le vent. Enfin, une autre sculpture, placée à l'avant et représentant une oie, servait à retenir le câble de l'ancre lorsqu'on la mouillait. Quant au *parasemon* ou pavillon destiné à reproduire le nom du vaisseau, il se plaçait à la proue, au-dessus du *stolos*; ordinairement cette bannière était peinte et représentait un arbre, une montagne, ou la personnification d'un fleuve, selon le nom que le navire empruntait d'un de ces objets. Un autre pavillon, appelé de *sauvegarde*, portait l'image de la divinité protectrice du vaisseau ; ce pavillon sacré devenait un asile inviolable pour ceux qui se réfugiaient à son abri. Devant lui se faisaient les vœux, les prières ou les sacrifices au dieu dont il offrait l'image. Et on n'y manquait pas, car les matelots grecs semblent avoir eu beaucoup de piété. Aussi le lancement d'un navire était-il pour eux l'objet d'une cérémonie religieuse dont la tradition s'est d'ailleurs conservée jusqu'à notre époque, en passant d'Orient en Occident.

Le jour du lancement, le vaisseau était décoré de fleurs et guirlandes, les matelots eux-mêmes se paraient de couronnes. Après avoir purifié le navire en brûlant de la fleur de soufre et des œufs, le

prêtre le consacrait à la divinité qu'on avait choisie.

Si les galères étaient brillantes et splendides en temps de paix, au moment de combattre elles semblaient se revêtir d'une armure : de larges plaques d'airain cuirassaient leur poupe, tandis qu'à la proue s'avançait, menaçant, un formidable *embolon* ou éperon, énorme poutre saillante, armée d'une pointe de fer destinée à percer les flancs des vaisseaux ennemis ; deux autres pièces de bois pointues, nommées *épotides*, étaient placées de chaque côté de la proue, auxiliaires de l'éperon pour l'abordage ; autour du navire s'élevait une sorte de retranchement nommé *cataphragmate*, du haut duquel les soldats lançaient leurs traits.

Les premiers navigateurs grecs furent à la fois marins et soldats ; plus tard les fonctions se divisèrent. Les *érètaï, kopélataï*, ou rameurs, firent seuls marcher la galère. On les recrutait généralement parmi les esclaves et les malfaiteurs. Les *nautaï* ne ramaient pas, ils s'occupaient seulement de la manœuvre des voiles ; enfin les soldats, ou *épibates*, combattaient l'ennemi, soutenus en cas d'abordage, par les rameurs et les matelots, armés à la hâte et comme ils pouvaient.

Des temps anciens au XVIIe siècle, les galères ne furent pas très-sensiblement modifiées dans leurs formes ; et les vieux tableaux qui nous représentent

les galères turques, celles de France, d'Espagne ou des républiques italiennes peuvent nous donner une idée de ce qu'étaient celles de la Grèce.

La plus brillante époque des galères fut pour la France le règne de Louis XIV; et pourtant, quand mourut Mazarin, la flotte de ses galères se composait en tout d'une dixaine de bâtiments fort malades, montés par huit ou neuf cents forçats. Colbert ne négligea rien pour augmenter ce chiffre, et peu à peu de nombreux bâtiments de ce type sortirent des chantiers.

Mais il ne suffisait pas de voir les galères se multiplier, il fallait les pourvoir de l'équipage spécial qu'elles comportaient. Les nations qui ont entretenu des galères n'ont jamais été bien scrupuleuses sur les moyens d'augmenter leurs chiourmes; le P. Fournier rapporte à ce propos un trait assez plaisant :

« Il y a quelques années, dit-il (le P. Fournier écrivait vers le milieu du xviie siècle), qu'un vice-roi de Sicile, s'apercevant que tout le pays, à cause de sa fertilité, se remplissait de ces fainéants et de ces gros bélîtres qui se disloquent les bras par artifice, et se font venir quand ils veulent des ulcères plus horribles à voir que difficiles à guérir, et que, d'autre part, les galères du roi son maître étaient dégarnies, s'avisa d'un merveilleux expédient. Car il institua des jeux publics vers le carême-prenant, et

fit publier que tous ceux qui pourraient sauter d'un plein saut jusqu'à tel endroit auraient une pistole; ceux qui viendraient jusqu'à une telle hauteur, un écu d'or. Au jour ordonné, il s'assembla une multitude de quaymants, et tous ceux qu'on avait vus, cinq ou six jours devant, étendus aux portes des églises, avec des fistules dans les jambes ou des plaies gangréneuses, comparurent le jour aussi frais et gaillards que les plus robustes lutteurs des jeux Olympiques, et se présentaient d'une contenance assurée pour sauter et gagner la pistole. Or le malheur porta pour eux, qu'ils gagnèrent plus qu'ils ne voulaient. Car tous ceux qui pouvaient atteindre à la marque étaient assurés d'avoir une pistole : mais on les marquait tous pour les envoyer aux galères, puisqu'ils étaient si dispos, et avec un saut ils gagnèrent leur vie pour dix ans. »

Ce procédé assez expéditif ressemble fort à celui qu'employait Barberousse pour se procurer ses pilotes. Dès que ce célèbre kapitan-pacha apprenait l'existence, dans une ville maritime d'Italie ou d'Espagne, de quelque pilote habile, il dépêchait aussitôt quelques-uns de ses pirates déguisés en pêcheurs, chargés d'épier, de suivre et enfin d'enlever le trop habile marin. Amené à bord de la galère de Barberousse, le kapitan l'instruisait des fonctions qu'il devait remplir à bord, mais malheur à lui si par

une fausse manœuvre ou par ignorance, il faisait toucher le navire amiral ! Barberousse le tuait de sa propre hache en disant : *Naufrage pour naufrage*, ainsi qu'il fit une fois en entrant à Scio, et une autre fois à Paros.

Ces procédés ne furent pas ceux des hommes chargés d'organiser la marine de Louis XIV, mais on ne saurait ajouter qu'ils aient été moins méprisables.

« Le roi, écrit Colbert aux présidents de parlements (11 avril 1662), le roi m'a commandé de vous écrire ces lignes de sa part pour vous dire que Sa Majesté, désirant rétablir le corps des galères et en fortifier la chiourme par toutes sortes de moyens, son intention est que vous teniez la main à ce que votre compagnie y condamne le plus grand nombre de coupables qu'il se pourra, et que l'on convertisse même la peine de mort en celle des galères... »

Quelques présidents eurent, paraît-il, des scrupules ; mais les autres abondèrent servilement dans les regrettables idées du ministre, en activant le zèle des intendants. En annonçant la condamnation de cinq galériens, l'un de ces derniers, Claude Pellot, intendant du Poitou, ajoutait avec placidité : « Il n'a pas tenu à moi qu'il n'y en ait eu davantage, mais l'on n'est pas bien maître des juges. »

Vers la même époque, un avocat général du parlement de Toulouse, M. de Manibán, terminait une

lettre relative à la condamnation de quarante-trois forçats par ces mots : « Nous devrions avoir confusion de si mal servir le roi en cette partie, vu la nécessité qu'il témoigne d'avoir des forçats. »

On comprend sans peine que grâce à de pareilles condescendances, la chiourme dut augmenter sensiblement. Un document de décembre 1676 la porte à quatre mille sept cent dix : mais les galères étaient insatiables et la mort y faisait d'affreux ravages. Pour combler les vides, l'intendant de Marseille avait suggéré à Colbert l'idée d'y envoyer les gens vagabonds et sans aveu. Le ministre résista cependant, par le motif qu'il n'y avait point d'ordonnance édictant cette peine, et qu'il faudrait établir de nouvelles lois. Plus tard, ces lois furent faites, et des individus qu'on ose à peine punir aujourd'hui, les mendiants récalcitrants, les contrebandiers encombrèrent les bagnes.

En 1662, une révolte occasionnée par quelque impôt nouveau eut lieu dans le Boulonnais. On la réprima vigoureusement, et plus de quatre cents malheureux furent envoyés à Marseille ; mais la plupart épuisés de fatigue par la longueur du voyage à travers la France entière ne tardèrent pas à mourir...

D'autres expédients réussirent mieux. Le duc de Savoie n'avait pas de galères ; on lui paya ses forçats. On acheta des esclaves turcs, ainsi que des

russes (les Anglais en faisaient autant pour leur marine), et des nègres de Guinée ; mais en dépit des soins intéressés que l'intendant prenait de ces derniers, le climat les décimait si cruellement qu'on dut prendre le parti de renvoyer ce qui restait aux îles d'Amérique.

C'était le moment où la France disputait le Canada aux peuplades indigènes. On eut alors l'idée, pour diminuer le nombre des Iroquois, de faire servir sur les galères « ces sauvages qui étaient, disait une lettre du roi au gouverneur, forts et robustes. »

— « Je veux, ajoutait Louis XIV, que vous fassiez tout ce qui sera possible pour en faire un grand nombre de prisonniers et que vous les fassiez passer en France. »

Il était apparemment plus facile de tromper les Iroquois que de les prendre de vive force. Le gouverneur de la colonie, c'était alors le marquis Dénonville, colonel de dragons, attira les chefs des tribus dans un guet-apens, s'en empara et les envoya en France. Justement indignés, furieux, ceux qui restaient prirent les armes et firent aux Français une guerre d'extermination qui dura quatre ans, et à l'issue de laquelle le gouverneur fut obligé de leur promettre le retour des chefs qu'il avait odieusement enlevés. Le 9 février 1689, Louis XIV donna ordre de renvoyer au Canada, sui-

vant la demande du gouverneur, « les Iroquois qui étaient aux galères[1]. »

Ces difficultés donnèrent l'idée de substituer, dans une certaine proportion, les rameurs volontaires ou *bonnevoglies* aux forçats. Les divers États maritimes de l'Italie avaient beaucoup de bonnevoglies, et ceux-ci, dans leurs engagements, contractaient l'obligation de se laisser enchaîner comme des forçats, supportant ainsi, dans les circonstances extraordinaires, des fatigues auxquelles des hommes non enchaînés n'auraient pu se plier. Les hommes qui acceptaient un pacte semblable étaient pour la plupart d'anciens forçats, quelquefois des malheureux contraints à solder de cette manière le montant des amendes auxquelles on les avait condamnés.

En France, le gouvernement trouvait bien des bonnevoglies, mais ils ne consentaient pas à porter la chaîne, et il fallait, par suite, avoir pour eux des ménagements que les commandants des galères prétendaient incompatibles avec un bon service. En outre, la dépense effrayait. L'ancien système prévalut.

« Par lettres-patentes du 6 juin 1606, dit M. P. Clément, un roi justement illustre, mais dont toutes les ordonnances n'ont pas également droit à nos éloges (si grand qu'on soit, on est toujours de

[1] Pierre Clément, *Séances et travaux de l'Académie des sciences morales et politiques.*

son temps), Henri IV enjoignit au général des galères de retenir les forçats durant six ans, « nonob-
« stant que les arrêts fussent prononcés pour moins de
« temps. » Ce procédé fut imité par ses successeurs,
et exagéré par le gouvernement de Louis XIV; car
on voit sur la liste de la chiourme un très-grand
nombre de condamnés à deux ans de galères qui y
restèrent quinze ans et plus. « Et cela, dit, M. P. Clément, se passait en France du vivant de Lamoignon
et de Domat, dans le siècle des Pascal, des Bossuet,
des la Bruyère ! »

On a beaucoup parlé des mauvais traitements que
subissaient les esclaves chrétiens sur les galères turques. Leur sort était effroyable, surtout lorsqu'ils
avaient pour chef un renégat. Par un triste privilége, de même que les nègres affranchis sont généralement pour les esclaves noirs les maîtres les plus
féroces, les renégats maltraitaient les captifs chrétiens plus qu'aucun capitaine musulman. Le commandeur de Romégas, un des héros de Malte, après
un combat acharné, aborda une galère turque commandée par le renégat Ali; dans la lutte qui s'en
suivit, le commandeur, après avoir brisé ses armes,
saisit corps à corps le renégat lui-même et le jeta
à sa propre chiourme qui, animée d'une haine furieuse, le fit passer de banc en banc jusqu'à l'arrière, où n'arriva qu'un sanglant et affreux lambeau.
Un des résultats de la bataille de Lépante fut de

rendre la liberté à quinze mille de ces malheureux.

En France, on a pu le voir par ce qui précède, la vie des galères n'était pas moins rebutante qu'en Turquie, elle était si pénible que beaucoup de condamnés ou d'esclaves préféraient, au désespoir des intendants, se donner la mort ou se mutiler plutôt que de la supporter. « Colbert, il est vrai, dit M. P. Clément, n'avait rien négligé pour l'améliorer au point de vue matériel ; mais, cela est triste à dire, son unique préoccupation était d'obtenir un meilleur service des condamnés et de faire durer leurs forces. Nourris de fèves à l'huile, d'un peu de lard et de pain noir, dit un voyageur de la fin du $xvii^e$ siècle, Jean Dumont ; rongés de vermine et de gale, n'ayant pour tous vêtements qu'un hoqueton large et court, sans bas, sans souliers, ils couchaient sur la dure, rivés les uns aux autres. Avait-on, pendant les manœuvres, besoin de silence, un bâillon de bois, qu'on leur faisait mettre dans la bouche, les empêchait de parler. Cependant il ne venait personne de marque à Marseille que l'intendant de l'Arsenal ne les régalât d'une promenade sur la *Réale*. Ce jour-là, les forçats endossaient leur plus belle casaque rouge, les banderolles, les flammes, les étendards, les pavillons de taffetas, sur lesquels les armes du souverain étaient brodées d'or et de soie, flottaient au vent ; les bancs de derrière étaient recouverts de damas cramoisi, et une tente de la

même étoffe, garnie de franges et de crépines d'or, garantissait au besoin les visiteurs des ardeurs du soleil. « Mais, la pitoyable chose ! continue Dumont en son naïf langage, à un signal donné, les forçats saluent M. l'intendant et ceux qu'il a amenés, en criant par trois fois, tous ensemble : *Hou ! hou ! hou !* comme si c'était des ours et non des hommes. » Nous omettons d'autres détails ; ils soulèvent le cœur[1].

Ces horreurs touchaient à leur terme, car depuis

[1] Une chanson, insérée dans un recueil de l'époque, fait en quelques mots la peinture de cette douloureuse existence. C'est celle d'un jeune garçon envoyé aux galères pour avoir commis le crime de battre ses père et mère, « meschamment, » et pour lequel il lui faut « en galère, — finir ses jours, — souffrant des peines dures, incessamment. »

Il ajoute :

> Tout nu, las en chemise
> Me faut ramer
> Nuit et jour, sans feintise,
> Sur cette mer.
> De nerf de bœuf sans cesse
> Battu je suis,
> Je n'ai plus de caresse
> De mes amis.
> Du pain d'orge et d'avoine,
> Manger me faut,
> Et de l'eau trouble à boire,
> En grands travaux :
> La vermine à toute heure
> Mange mon corps.
> Hélas ! je plains, je pleure,
> Sans nul confort.
> D'une cruelle chaîne
> Suis attaché.
> Qui me fait mille peine, (*sic*)
> Las ! endurer, etc., etc.

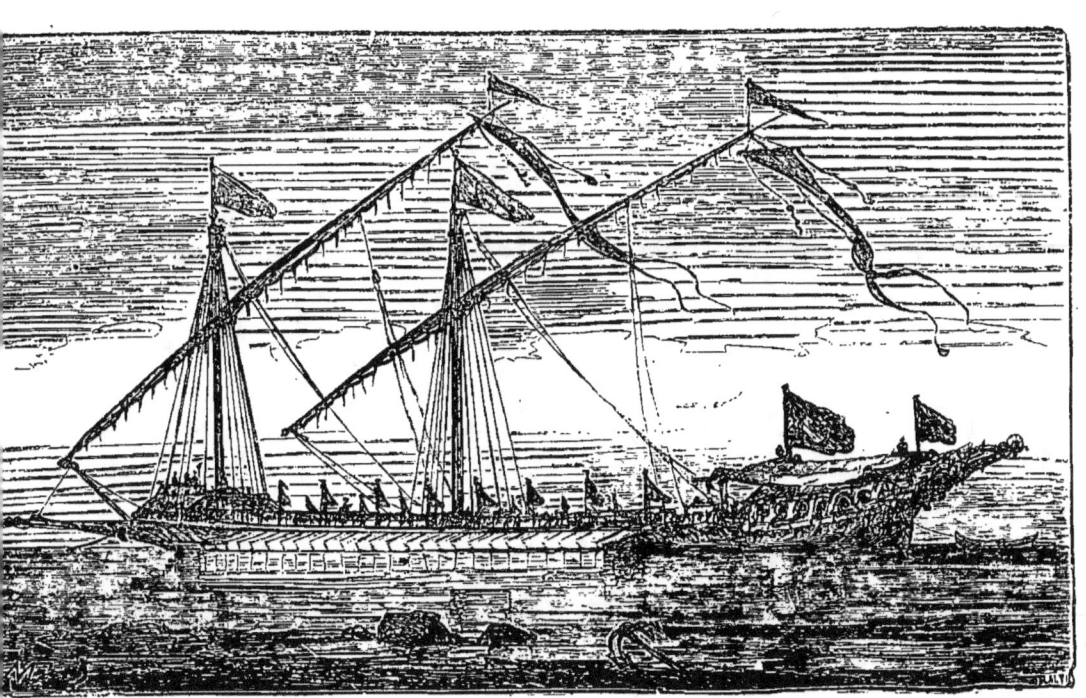

Fig. 13. — La *Galère reale* (dix-septième siècle).

les perfectionnements apportés dans la manœuvre des bâtiments à voiles, l'utilité des galères avait été bien diminuée. N'osant plus s'aventurer en pleine mer, où elles eussent pu rencontrer quelqu'un de ces navires de haut bord dont l'usage devenait chaque jour plus général dans la Méditerranée, elles s'éloignaient à peine du littoral. Peu à peu, elles ne servirent plus que pour les voyages des princes ou autres personnes de distinction, ou pour la parade. D'autre part, le recrutement des esclaves était devenu presque impossible, et il fallait quelquefois, en présence de démonstrations énergiques, rendre ceux qu'on avait achetés. « C'est ainsi, dit M. Pierre Clément, que l'esclavage disparaissait honteusement du sol français avant d'être rayé de la loi. Enfin, et c'est ici que l'influence des saines idées philosophiques se faisait sentir, les tribunaux, de jour en jour plus dépendants de l'opinion et moins du ministre, cessèrent de condamner aux galères dans l'intérêt exclusif de la marine. Tandis que le personnel des forçats était, en 1676, de quatre mille sept cent dix, il n'y en avait plus que quatre mille vers le milieu du siècle suivant, malgré l'augmentation sensible de la population et la quantité toujours croissante des faux-sauniers. Une ordonnance du 27 septembre 1748 les répartit entre les arsenaux de Toulon, de Rochefort et de Brest, en les affectant aux travaux les plus rudes du port. Grâce à Dieu et

à la civilisation, l'institution des galères avait disparu. Quant à Colbert et à ses instructions sur le recrutement des forçats, on ne peut que répéter pour son excuse ce que M. P. Clément disait tout à l'heure de quelques édits de Henri IV : « Si grand qu'on soit, on est toujours de son temps. »

II

LES VAPEURS

Les bateaux à roues des anciens. — Le *Trinidad* de Blasco de Garay. — Papin et Fulton. — L'hélice. — Le capitaine Delisle, Sauvage, Smith, Ericsson. — *L'Archimède*. — Le *Francis B. Ogden*. — Le *Robert F. Stockton*. — Le *Napoléon*.

Il est certain que fort longtemps avant l'application de la vapeur à la navigation, on a eu l'idée de faire mouvoir les navires au moyen de roues mises en action par l'effet de la force musculaire des hommes ou des animaux. Des bateaux à roues à aubes furent employés par les Carthaginois et par les Romains [1]. Au xv^e siècle, nous retrouvons cette même force et ce même propulseur sur des bateaux opérant le transport des troupes d'un bord à l'autre des ri-

[1] On trouve en Chine, où elles sont en usage depuis des temps immémoriaux, des jonques à quatre roues, dont le moteur est une ingénieuse manivelle, mise en mouvement par des hommes.

vières. Mais ce n'est qu'au siècle suivant que vint l'idée de remplacer les bœufs ou les chevaux par la vapeur. Si l'on en croit Navarette, ce premier essai aurait été fait par un capitaine espagnol, nommé Blasco de Garay, qui eut même le bonheur d'appliquer son invention sur un bâtiment de deux cents tonneaux, la *Trinidad*, à Barcelone, et en présence de grands personnages délégués par Charles-Quint. En quoi consistait cette machine? On l'ignore; Garay ne voulut point la laisser voir; tout ce qu'on peut constater, c'est que deux roues appliquées aux côtés du navire fonctionnaient comme des rames, et qu'une grande chaudière pleine d'eau bouillante faisait partie de l'appareil voilé que les commissaires ne purent examiner. Ceux-ci se bornèrent à constater que la *Trinidad*, munie de l'appareil nouveau, virait de bord deux fois plus vite qu'une galère ordinaire. Quant à la marche du navire, on reconnut qu'elle était au moins d'une lieue à l'heure. Les circonstances politiques, ajoute-t-on, empêchèrent Charles-Quint de donner à l'invention de Blasco de Garay toute l'attention qu'elle réclamait.

Quelque mérite qu'il y ait dans cette découverte, si elle est authentique, car elle n'a pas d'autre garantie que l'assertion de Navarette, qui prétend en avoir eu connaissance par un manuscrit des mystérieuses Archives de Simancas, cette découverte, disons-nous, n'offrait évidemment rien de pratique.

L'inventeur véritable de la navigation à vapeur est Papin, puisque c'est à lui qu'on doit la machine à piston, et qu'il proposa, en 1695 de l'employer à faire marcher des navires au moyen de roues à palettes, projet qu'il mit à exécution en 1707.

Dès ce moment, les idées se portèrent de ce côté ; on fut longtemps, il est vrai, à vaincre les difficultés d'installation sur l'espace resserré du navire, et à mettre en rapport convenable la machine et les roues, c'est-à-dire le moteur et le propulseur ; mais les obstacles nombreux qu'on rencontra finirent par être successivement aplanis.

Le premier en date sur la liste des chercheurs qui ont tenté de faire passer dans la pratique l'application de la vapeur à la navigation est Jonathan Hull, qui fit patenter, en 1736, un modèle de bateau à vapeur. Les palettes étaient derrière, et le changement du mouvement alternatif en circulaire, était ingénieux, mais moins simple que la manivelle. Ne recevant aucun encouragement, J. Hull ne fit pas construire son bateau. En 1774, ce sont deux capitaines de la légion de Lorraine, d'Auxiron et Follenai, qui construisirent un bateau dont les expériences ne purent avoir lieu, le bâtiment ayant sombré au moment de les exécuter. Le marquis de Jouffroy fut plus heureux, sans l'être tout à fait. Le bateau qu'il fit construire en 1776, navigua sur le Doubs pendant deux mois. Les imperfections de son système l'engagèrent

à le modifier, et en 1783, un nouveau bateau fit ses expériences sur la Saône, mais cette fois avec un plein succès.

Malheureusement Jouffroy était d'un pays qui est aussi la patrie de la routine. Jouffroy avait sollicité un privilége qui lui permît d'exploiter son invention et de réunir des actionnaires. M. de Calonne, ne sachant que décider, demanda conseil à l'Académie des sciences, « fort loin, à cette époque, remarque M. Figuier, des habitudes de convenance et de mesure qui la distinguent aujourd'hui. Une discussion orageuse s'éleva dans son sein, à propos d'un gentilhomme obscur, que peu de savants connaissaient, et qui n'était d'aucune académie. Le témoignage de dix mille personnes qui avaient assisté à l'expérience, le sentiment des académiciens de Lyon, les calculs et les assertions de l'auteur, tout cela fut compté pour rien. L'Académie répondit au ministre qu'avant d'accorder le privilége sollicité par M. de Jouffroy, il fallait exiger que ce dernier vînt répéter ses expériences sur la Seine, en faisant marcher sous les yeux des commissaires de l'Académie un bateau du port de 300 milliers. » Ces obstacles et d'autres paralysèrent si bien Jouffroy qu'il renonça à son entreprise.

Pendant ce temps les mêmes tentatives avaient lieu en Angleterre et en Amérique. En 1789, Patrick Miller, James Taylor et William Symington firent

construire un bateau qui ne réussit point. Les Américains furent plus heureux. En 1784, deux constructeurs John Fitch et James Rumsey présentèrent au général Washington deux projets de bateaux mus par la vapeur, dont l'un (celui de Fitch) fut exécuté. Trois ans après il marchait sur la Delaware et atteignait une vitesse de cinq milles et demi par heure. Un autre essai fait avec le docteur Thornton donna même huit milles[1].

De son côté, Rumsey lançait sur le Potomac une embarcation mue par une machine dont l'idée première appartient à Bernouilli. Elle agissait en pompant l'eau de manière à la refouler en arrière pour obtenir un mouvement du navire en avant, ce qui ne donna au bateau qu'une vitesse de deux milles et demi. La plus grande gloire de Rumsey est d'avoir engagé Fulton à diriger ses études sur le même sujet. Venu en France, mais n'y recevant aucun encouragement, Fulton allait retourner dans sa patrie lorsqu'il se mit en rapports avec l'ambassadeur des États-Unis, Robert Livingston. Celui-ci fit un accueil d'autant plus empressé que le problème dont Fulton cherchait la résolution ne lui était pas étranger.

En 1797, avec l'aide de l'Anglais Nisbett et du

[1] On peut lire sur ces essais une belle étude de M. Pierre Margry, intitulée : *Les Précurseurs de Fulton sur le Mississipi* (*Moniteur* de 1859).

Français Brunel (le célèbre ingénieur qui construisit plus tard le tunnel de la Tamise), Livingston avait établi sur l'Hudson divers modèles de bateau à vapeur destinés à des expériences. On avait essayé sous sa direction les principaux mécanismes applicables à la progression des bateaux, des roues à aubes, des surfaces à hélice, des pattes d'oie, des chaînes sans fin, etc. Mais c'est inutilement que Livingston s'était associé, en 1800, un très-habile constructeur (l'inventeur des navires blindés), John Stevens, de Hobocken, tout avait échoué. Livingston retint à Paris Fulton, qui se mit à l'œuvre, et peu de temps après il essayait à Plombières, sur l'Eaugronne, puis sur la Seine, deux systèmes de bateau qui ne donnèrent point de résultats satisfaisants. Il fut plus heureux dans sa troisième tentative.

A la fin du mois de juin 1803, il lançait sur la Seine un bateau de 33 mètres de long sur 2 mètres 1/2 de large. Il était à aubes ; sa vitesse atteignit 1m,6 par seconde, ce qui représente près d'une lieue et demie par heure.

On a parlé trop souvent du mauvais accueil fait par le gouvernement français à la découverte de Fulton pour que nous y revenions. L'illustre ingénieur retourna aux États-Unis, où, toujours aidé de Livingston, il construisit le *Clermont*, de cent-cinquante tonneaux, 50 mètres de long sur 5 de large,

dans lequel il plaça une machine de dix-huit chevaux de force [1].

Le doute, quoique moins absolu ici qu'en France, avait suivi Fulton dans sa patrie, et il racontait volontiers, et non sans un peu d'amertume, combien ses compatriotes, qui ont pourtant donné tant de preuves de leur facilité à s'enthousiasmer, accueillirent froidement ses efforts. « Lorsque je construisis, à New-York, mon premier bateau à vapeur, dit-il, il n'y avait dans le public que deux manières de considérer mon entreprise : avec indifférence ou avec mépris ; on la regardait comme l'œuvre d'un visionnaire ; mes amis étaient toujours fort honnêtes avec moi, mais ils se tenaient dans une réserve désespérante ; ils écoutaient avec patience mes explications, mais leur contenance indiquait l'incrédulité la plus complète. Je pouvais m'appliquer dans toute leur étendue les lamentations du poëte :

« Voulez-vous apprendre aux hommes à aborder
« la terre difficile de la liberté, tout le monde a
« peur, personne ne vous aide; à peine si quel-
« ques-uns peuvent vous comprendre. »

« Comme j'avais tous les jours l'occasion de parcourir le chantier où mon bateau était en construc-

[1] Le cheval-vapeur désigne une force capable de soulever, en une seconde, un poids de 75 kilogrammes à la hauteur d'un mètre. Le cheval-vapeur représente ainsi, d'après l'estimation la plus généralement admise, la force travailleuse de trois chevaux de trait.

tion, je prenais assez souvent le plaisir de m'approcher, sans me faire connaître, des groupes d'étrangers oisifs qui se formaient en petits cercles, et j'écoutais les différentes questions qu'on s'adressait sur le but du nouveau bâtiment. La règle générale était d'en parler avec mépris, d'en plaisanter ou de le tourner en ridicule. Que de longs éclats de rire à mes dépens ! que de bons mots ! que de sages calculs sur les pertes et les dépenses ! On ne parlait que de la folie de Fulton ; c'était à vous en assourdir. Jamais pour faire diversion, je n'entendais la moindre remarque qui pût m'encourager, l'expression d'un vœu ardent ou la manifestation de quelque espoir ; le silence lui-même n'était qu'une froide politesse cachant tous les doutes et couvrant tous les reproches.

« Enfin le jour de l'épreuve arriva ; j'invitai un grand nombre d'amis à venir à bord pour être témoins de mon premier succès. Quelques-uns se rendirent à mon invitation par égard pour moi ; mais il était facile de voir qu'ils ne le faisaient qu'avec répugnance, dans la crainte de partager mes mortifications plutôt que mon triomphe. De mon côté, je m'avouais bien à moi-même que, dans le cas présent, il y avait plusieurs raisons de douter de mon succès. La machine était neuve et mal faite ; c'était en grande partie l'ouvrage de mécaniciens pour qui une pareille construction avait été un travail nou-

veau, et raisonnablement on pouvait présumer que d'autres causes dussent faire naître des difficultés imprévues. Le moment approchait de mettre le bateau en mouvement ; mes amis s'étaient formés en groupes sur le pont ; l'anxiété et la peur régnaient au milieu d'eux ; ils étaient taciturnes, tristes, abattus. Dans leurs regards, je ne lisais que désastres, et je commençais presque à me repentir de mes efforts.

« Le signal est donné, le bateau marche un peu de temps, ensuite il s'arrête ; il est impossible de le faire avancer. Alors, au silence du moment précédent succèdent les murmures de mécontentement, l'agitation, les chuchotements, les haussements d'épaules. Il m'était facile d'entendre répéter distinctement de tous côtés : « Je vous disais bien qu'il en serait ainsi ; c'est l'entreprise d'un fou ; je voudrais bien que nous fussions hors d'ici. » Je montai sur une plate-forme et je m'adressai à l'assemblée ; je la priai de demeurer tranquille et de me donner une demi-heure, moyennant quoi, ou je les ferais avancer ou je laisserais là le voyage pour cette fois. On m'accorda sans objection ce peu de répit que je demandais. Je descendis dans l'intérieur du bâtiment ; je visitai la machine, et je découvris que ce qui m'empêchait de marcher provenait du faible obstacle d'une pièce mal ajustée ; il ne fallait qu'un instant pour le faire disparaître ; le bateau fut remis

en mouvement et continua sa route. Cependant tout le monde restait encore dans l'incrédulité ; on craignait de se rendre à l'évidence. Nous quittâmes la belle cité de New-York ; nous traversâmes les sites romantiques et continuellement pittoresques des hautes terres ; nous découvrîmes les maisons groupées d'Albany ; nous touchâmes les rivages. Eh bien, dans ce moment même, oui dans ce moment même, quand tout semblait achevé, il était dit que je serais encore victime du désappointement ; l'imagination ne se rendait pas à l'influence du fait ; on doutait si la même expérience pourrait être faite une seconde fois, ou, si elle venait à réussir, on doutait qu'on en dût retirer une grande utilité. »

Une autre anecdote se rattache à cette première expérience. On raconte que, lors du retour à New-York, il ne se présenta qu'un seul passager, un Français établi à New-York, et nommé Andrieux. Celui-ci étant entré dans le bateau pour y régler le prix de son passage, n'y trouva qu'un homme occupé à écrire dans la cabine : cet homme c'était Fulton.

Andrieux lui demanda s'il pouvait le prendre comme passager. Sur sa réponse affirmative, il lui remit le prix du passage. Et comme Fulton demeurait immobile et silencieux, Andrieux craignant d'avoir commis quelque méprise : — « N'est-ce pas là ce que vous m'avez demandé ? » dit-il. A ces

mots, Fulton relevant la tête, laissa voir deux grosses larmes dans ses yeux. « Excusez-moi, répondit-il d'une voix altérée, je songeais que ces six dollars sont le premier salaire qu'aient encore obtenu mes longs travaux sur la navigation à vapeur. Je voudrais bien, ajouta-t-il en prenant la main du passager, consacrer le souvenir de ce moment en vous priant de partager avec moi une bouteille de vin ; mais je suis trop pauvre pour vous l'offrir. »

Dès lors la navigation par la vapeur était découverte. Elle parut d'abord devoir être circonscrite aux lacs, aux rivières et aux fleuves ; mais elle n'y put rester confinée, et ses progrès furent tels que bientôt elle affronta les mers, fit modifier la forme des navires et leur imposa de nouvelles conditions. Dans le principe, on n'osait appliquer aux bâtiments qu'une force de quarante à soixante chevaux ; on regardait alors quatre-vingts chevaux comme une témérité ; mais ce chiffre fut élevé peu à peu, en sorte qu'aujourd'hui il dépasse souvent mille chevaux.

Fulton se servit de roues à aubes, et ses successeurs adoptèrent ce même propulseur, et l'on doit avouer qu'il est doué d'une grande puissance ; mais ces roues et leurs tambours offrent de graves inconvénients surtout pour la marine de guerre ; ils font obstacle à l'installation convenable de l'artillerie, et ils sont trop exposés au feu de l'ennemi. Afin

d'obvier à ces inconvénients, on se mit à la recherche d'un système sous-marin de propulsion ; on en étudia plusieurs, mais qui ne valaient rien ; enfin on trouva l'hélice.

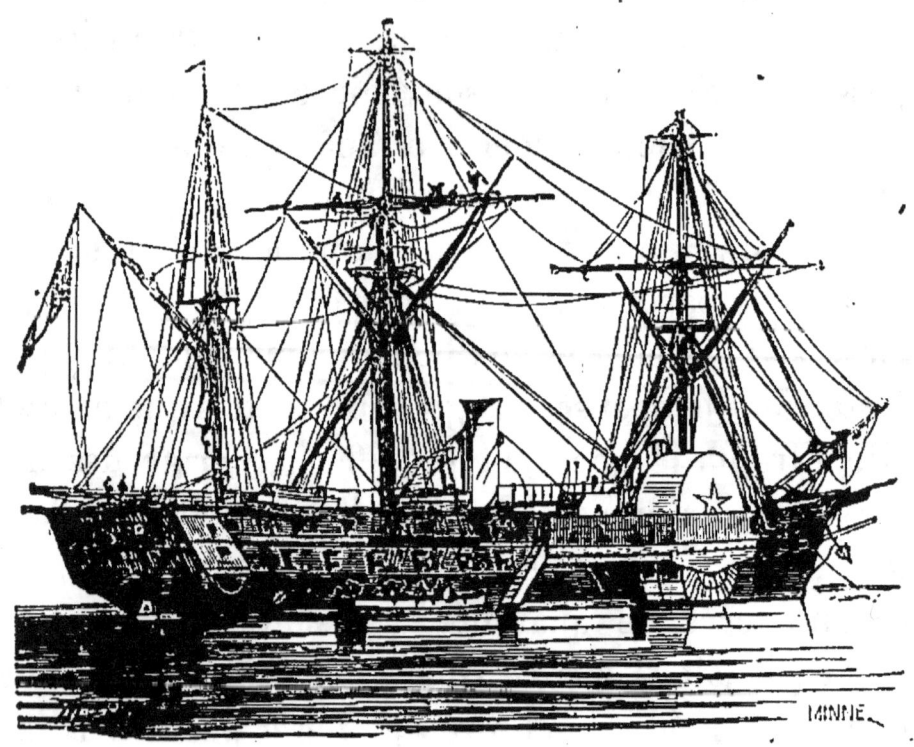

Fig. 14. — Frégate à roues (dix-neuvième siècle).

Les mécaniciens qui ont cherché à appliquer l'hélice à la navigation sont nombreux, et en Europe ainsi qu'en Amérique, il y a eu à ce sujet une émulation extraordinaire. Énumérer ces tentatives nous entraînerait trop loin, et nous devons nous borner à rappeler comment l'emploi de ce propulseur est entré dans la pratique avec Smith et Erics-

son, dont les essais datent de 1835 et 1836. Mais avant de parler de ces inventeurs il n'est pas inutile de se souvenir que s'ils ont eu la gloire d'appliquer l'hélice à la navigation à vapeur, les types dont ils se sont servis appartiennent en propre à deux Français.

En 1823, alors que la navigation à vapeur ne commençait à révéler ses progrès futurs qu'aux hommes les plus clairvoyants, le capitaine français Delisle adressa au ministre de la marine un mémoire relatif à l'application de la vis d'Archimède comme agent propulsif des navires à vapeur, hélice qui est exactement semblable à celle pour laquelle J. Ericsson prit un brevet en 1836.

En 1832, un de nos compatriotes, constructeur à Boulogne, Sauvage, prit également un brevet pour un autre modèle de vis, qui n'est autre que celle de Smith, brevetée en 1836. Nous ne voulons pas dire que Smith, qui a habité Boulogne, se soit emparé des idées de Sauvage, dont la presse de Paris et des départements avait souvent retenti avec détails ; mais on ne saurait refuser à Sauvage l'honneur, d'ailleurs resté stérile pour lui, d'avoir eu au moins la priorité sur Smith.

Ce Smith, qui était fermier à Hendon, sut intéresser à ses efforts le banquier Wright. Avec son aide, il construisit un bateau modèle, qui fut pourvu d'une hélice en bois, et mis en mouvement sur un étang, à Hendon, et à la galerie Adélaïde, à Londres.

Les résultats qu'on en obtint furent si satisfaisants, que Smith et ses amis mirent sur chantier un bateau de six tonneaux, auquel ils donnèrent une hélice en bois de deux tours. Le 1ᵉʳ novembre 1836, ce bateau marcha sur le canal Paddington et continua à naviguer sur la Tamise jusqu'au mois de septembre 1837.

Mais ces expériences montraient seulement que l'hélice convenait aux rivières et aux canaux; elles ne prouvaient nullement qu'elle fût bonne pour la navigation en mer.

Smith n'hésita pas et prit hardiment la mer avec son petit bateau. En septembre 1837, il alla de Blackwall à Gravesend, et de là fit route pour Ramsgate. Il se rendit ensuite à Douvres, puis à Folkestone et à Hythe, pour revenir à Folkestone. Cette distance d'environ cinq milles fut parcourue en trois quarts d'heure. Le 25 du même mois, il revint à Londres par un temps assez mauvais, dangereux pour un si petit bateau.

La hardiesse de l'entreprise et le succès du nouveau propulseur excitèrent dans le public un intérêt qui fut partagé par l'Amirauté.

Cependant, avant de se décider à admettre le nouveau propulseur, les lords de l'Amirauté voulurent qu'une expérience fût faite sur un navire d'au moins deux cents tonneaux. C'est alors que Smith et ses associés construisirent l'*Archimède*, de deux cent

trente-sept tonneaux, qui fut lancé en 1838. Il fut pourvu d'une hélice d'un pas complet, établie dans le massif arrière et mue par deux machines, ayant ensemble quatre vingt-dix chevaux de force. On n'en exigeait que quatre ou cinq nœuds à l'heure; il en fit près du double.

Le premier voyage de l'*Archimède* se fit de Gravesend à Portsmouth, traversée qu'il opéra en vingt heures, malgré un vent et une marée défavorables. Ensuite il fut mis à la disposition du capitaine Chappel qui, accompagné de Smith, fit le tour de la Grande-Bretagne, visitant tous les ports importants, afin de montrer l'*Archimède* aux constructeurs et aux armateurs, pour lesquels, on le conçoit, il fut un objet d'étonnement et d'admiration.

Ces résultats étaient trop satisfaisants pour que la marine militaire ne prît pas le parti d'adopter l'hélice. Le *Great-Britain*, destiné d'abord à avoir des roues, fut modifié afin de recevoir une hélice. Quant au commerce, il s'empara sur-le-champ de l'invention de Smith, et l'on vit bientôt de nombreux navires marcher avec le nouveau propulseur.

Telle a été la carrière de Smith et tels en ont été les résultats; il reste maintenant à parler de celle de J. Ericsson, qui est pour ainsi dire, parallèle et qui a été couronnée du même succès. Les efforts de l'un des deux auraient probablement suffi; toutefois

leur réunion n'a pas été inutile et leurs travaux mutuels ont hâté la solution du problème.

Le capitaine Ericsson, mort en 1872, est Suédois et a jadis servi dans l'armée de son pays; mais il résidait depuis longtemps en Angleterre, où il était regardé comme un mécanicien d'une grande intelligence. Il demanda sa patente en 1836, et pendant cette année, il fit de nombreuses expériences à Londres avec un bateau-modèle de 2 pieds de long ($0^m,61$), qui tournait autour d'un bassin circulaire, et dont la petite machine était mue par la vapeur. Les résultats ayant satisfait l'inventeur, Ericsson fit construire un navire de $13^m,72$ de long, $2^m,44$ de bau et $0^m,91$ de tirant d'eau, qui fut essayé en août 1837.

Le succès du *Francis B. Ogden* (ainsi se nommait le navire) fut très-remarquable; il atteignit de prime abord une vitesse de dix milles à l'heure, et remorqua un schooner de cent quarante tonneaux avec une vitesse de sept milles, et le paquebot américain le *Toronto*, avec quatre milles et demi. Fort de ces expériences, Ericsson invita les lords de l'Amirauté à examiner son petit navire. Sir Charles Adam, doyen de l'Amirauté, sir William Symonds, alors *surveyor*, sir Edward Parry, l'amiral Beaufort et d'autres personnes de distinction s'embarquèrent à Somerset-House sur la chaloupe de l'Amirauté, qui fut remorquée par le *Francis B. Ogden* avec une

vitesse d'environ dix milles à l'heure. Malgré cette expérience concluante, Ericsson ne reçut aucun encouragement, sir William Symonds ayant fait cette réflexion absurde, qu'une propulsion appliquée à l'arrière empêcherait de gouverner convenablement. L'opinion publique était d'ailleurs toute à Smith, qui n'avait pas, comme Ericsson, le défaut d'être étranger.

Dégoûté de l'Angleterre, Ericsson songea à porter son invention en Amérique. A cet effet il s'entendit avec un officier de la marine des États-Unis, le capitaine Robert F. Stockton, homme de talent et d'énergie, qui construisit à ses frais un bateau de 21m,35 de long 3m,05 de bau et de soixante-dix chevaux de force. Les essais de ce bâtiment, qui reçut le nom de son patron, furent concluants, si concluants qu'on n'hésita pas à lui faire faire la traversée de l'Atlantique.

L'impression que causa le *Robert-Stockton* aux États-Unis fut immense, et comme en Angleterre pour l'hélice de Smith, les marines militaire et de commerce s'emparèrent avec ardeur de celle d'Ericsson. Depuis lors, Ericsson n'a plus quitté le sol hospitalier de la république américaine, où il a eu d'ailleurs, lors de la guerre de sécession, une importante occasion d'exercer son talent en fournissant le type du fameux *Monitor*.

Telle a été la part de Smith et celle d'Ericsson

dans l'application de l'hélice à la navigation. « En comparant leurs mérites respectifs, dit John Bourne, dans son *Treatise on the screw propeller*, écrit avec beaucoup d'impartialité, en les comparant, il me paraît qu'Ericsson a l'avantage de la capacité, et Smith celui de la persévérance. Avant de s'occuper de l'hélice, Ericsson était un ingénieur accompli; Smith n'était qu'un amateur, ayant presque tout à apprendre, excepté son idée première. Les ressources mécaniques d'Ericsson lui donnèrent les moyens de surmonter les difficultés, ce que Smith n'aurait su faire : celui-ci devait donc à son point de départ accepter les expédients en usage parmi les mécaniciens, tandis qu'Ericsson pouvait les rejeter ou les remplacer par ceux que lui suggérait son génie. Ainsi, pour obtenir la vitesse nécessaire à l'hélice, Smith fut contraint de se servir d'engrenages, parce que c'était le moyen approuvé par les mécaniciens orthodoxes; mais Ericsson rejeta les dogmes des ingénieurs et articula directement sa machine au propulseur. Ce manque de ressources mécaniques doit avoir ajouté aux difficultés de la carrière de Smith. Mais sa persévérance constante et sa résolution se montrèrent supérieures à tous les obstacles, et il conserva jusqu'au bout la même énergie. La patente de Smith fut prise le 31 mai 1836, celle d'Ericsson le 13 juillet 1836. Le premier essai du bateau de Smith fut fait le

31 mai 1836; celui d'Ericsson le 30 avril 1837. Pendant l'été de cette même année, Ericsson montra son bateau aux lords de l'Amirauté, mais sans obtenir de résultat, à cause de la difficulté présumée de bien gouverner. En septembre 1837, Smith conduisit son navire à la mer, et fit voir par des expériences répétées que l'objection faite à Ericsson était sans fondement. Le navire d'Ericsson eut une plus grande utilisation que celui de Smith : la puissance de sa machine était plus forte et les détails mécaniques plus parfaits. Mais le navire de Smith réussit non moins bien, et enfin c'est le premier dans l'ordre des temps. »

En France, le gouvernement ne pouvait demeurer en arrière des Anglais et des Américains. Après avoir adopté les roues, il dut adopter encore l'hélice. Ce fut celle d'Ericsson qu'il choisit. En conséquence, le comte Adolph F. de Rosen, que le savant ingénieur suédois avait chargé de ses affaires en quittant l'Europe, fut invité à placer le nouveau propulseur à l'arrière de la *Pomone*, frégate de deux cent vingt chevaux. Puis, comme on disposait d'un matériel considérable de navires à voiles, on résolut d'imiter les Anglais, c'est-à-dire de transformer ces navires à voiles en bâtiments mixtes, en leur donnant des machines auxquelles on n'osait pas faire dépasser six cent cinquante ou sept cents chevaux. Nous ne voulons point déprécier les idées d'éco-

nomie qui présidèrent à cette transformation, mais il est incontestable qu'elle ne donna pas toujours les résultats qu'on en espérait. Au reste, au milieu

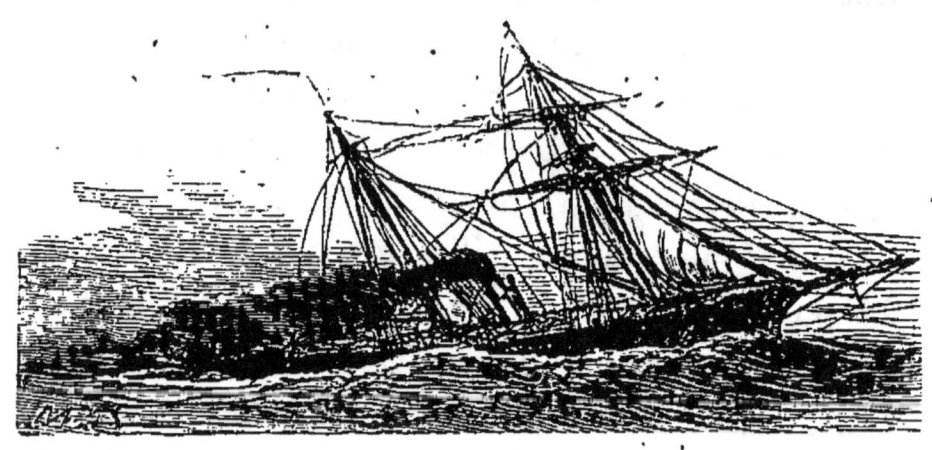

Fig. 15. — Aviso à vapeur (1865).

de toutes ces inventions qui modifiaient si singulièrement la science des Ollivier, des Sané, des Borda, il était compréhensible qu'on dût errer un peu. C'est ainsi qu'on fit longtemps de la vapeur l'auxiliaire de la voile, au lieu de renverser la proposition, et de faire de la voile l'auxiliaire de la vapeur.

On était donc dans l'incertitude la plus fâcheuse, lorsqu'on s'avisa de reprendre les idées émises sur la construction navale par le capitaine (depuis contre-amiral) Labrousse, en 1844, dans sa brochure sur les propulseurs sous-marins. Cette même année, ce savant officier avait remis au ministre une proposition relative au placement, à bord d'un vaisseau de cent canons, d'une machine de mille chevaux

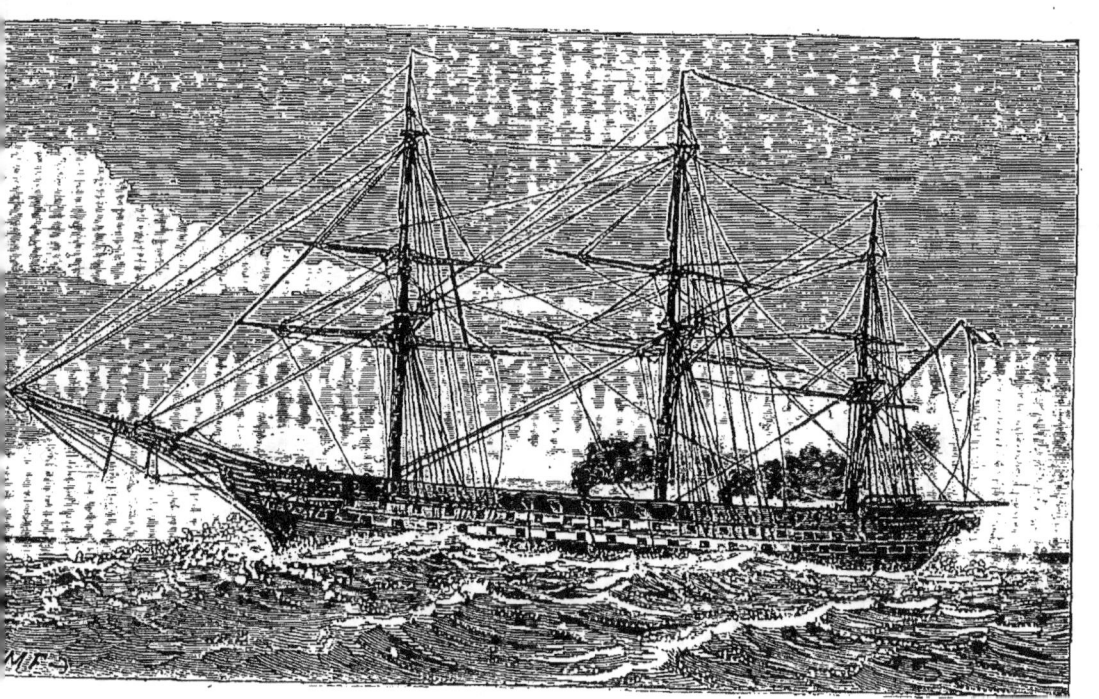

Fig. 16. — Le Napoléon (1852).

à basse pression, à hélice et à puits ; tout le système étant dans la partie immergée du vaisseau devait être à l'abri des projectiles ennemis. Les propositions du capitaine Labrousse firent naturellement grande sensation dans le monde marin, mais comme toujours en pareil cas, elles eurent beaucoup plus d'incrédules que d'adeptes. Toutefois, comme les idées de Labrousse étaient praticables, elles devaient finir par se réaliser ; aussi passèrent-elles, quelques années plus tard, du domaine de la théorie dans celui des faits, grâce à M. Dupuy de Lôme, qui eut le mérite et l'honneur de proposer et d'exécuter les plans du magnifique vaisseau à vapeur, à hélice et à grande vitesse, qui s'appelle aujourd'hui le *Napoléon*.

III

LES VAISSEAUX CUIRASSÉS

La caraque des chevaliers de Saint-Jean de Jérusalem. — Les batteries flottantes du chevalier d'Arçon. — Le *Demologos* et le *Fulton II*. — La *Dévastation*, la *Lave* et la *Tonnante*. — La *Gloire*. — Les navires à éperon. — Les navires à coupoles. — La cuirasse et le canon. — Garde-côtes, navires d'escadre et navires de croisières.

L'idée de protéger les navires par une cuirasse est déjà ancienne. Un des exemples les plus curieux d'essais tentés pour mettre les bâtiments en bois à l'abri des boulets est assurément la galère ou caraque équipée par les chevaliers de Saint-Jean de Jérusalem, laquelle avait été blindée en plomb.

Ce navire, construit à Nice en 1530, faisait partie de la grande escadre envoyée par Charles-Quint contre Tunis, afin de secourir, contre Barberousse, Muley-Hassan détrôné. Le célèbre André Doria commandait l'expédition.

Après un siége de quelques jours, Tunis fut enlevée d'assaut, succès auquel la caraque nommée *Santa-Anna* contribua beaucoup, dit Bosio, qui l'a décrite. Elle avait six ponts, une chapelle spacieuse, une sainte-barbe, une salle de réception et une boulangerie. Mais ce qu'on remarquait de plus singulier dans sa construction, c'était sa cuirasse de plomb, fixée par des boulons d'airain, et à laquelle ce chroniqueur attribue la sécurité du navire, qui ne fut pas endommagé par les projectiles. Cette cuirasse, qui ne lui enlevait rien de sa vivacité et de sa légèreté, ajoute Bosio, était assez solide pour résister à l'artillerie de toute une armée.

D'autres essais furent moins heureux.

Les fameuses batteries flottantes avec lesquelles le chevalier d'Arçon se proposait de réduire Gibraltar lors du siége de ce port, en 1782, étaient protégées contre les boulets ordinaires par un bordage de 4 pieds 1/2, contre les bombes par un blindage incliné, et contre les boulets rouges par une circulation d'eau entre les joints et les assemblages. L'épreuve ne fut malheureusement pas complète; on ne suivit qu'en partie les plans de l'ingénieur; il en résulta des espèces de prames très-lourdes par suite de leur épaisseur, marchant irrégulièrement, parce qu'on ne les avait renforcées que du côté exposé au feu de la place, etc.

Malgré la supériorité qu'ils obtinrent d'abord, ces bâtiments perdirent bientôt leurs avantages, et le soir ils étaient en feu.

Les expériences réellement sérieuses de batteries flottantes n'ont pas été faites en Europe ; c'est de l'autre côté de l'Atlantique, aux États-Unis, qu'il nous faut jeter les yeux pour entrevoir le germe d'une idée qui devait devenir si féconde.

En 1813, à l'instigation et sur les plans de Fulton, les Américains avaient déjà construit un bâtiment à vapeur blindé, qui a été décrit par l'ingénieur Marestier et le colonel Paixhans[1].

Ce navire s'appelait primitivement *Demologos*. A la mort de Fulton, il reçut le nom de cet homme célèbre. Il avait 47m,60 de longueur et 17 mètres de largeur. Sa coque était de bois de chêne, avec une muraille de 1m,52, épaisseur suffisante contre l'artillerie de l'époque. La machine du *Demologos* consistait en un seul cylindre à vapeur, mettant en mouvement une roue à aubes, placée *au centre du navire*, disposition qui ne permit pas au bâtiment de filer plus de quatre nœuds et demi. Indépendamment de son artillerie, ce navire possédait encore des canons sous-marins, des appareils à projeter l'eau bouillante, des fours à boulets rouges, etc.

Ce vaisseau d'un genre si nouveau, et qui pro-

Nouvelle force maritime. Paris, 1821.

mettait d'être si redoutable, n'eut pas l'occasion de faire ses preuves ; il sauta en 1829. Mais comme les Américains s'en étaient très-enthousiasmés, ils jugèrent convenable d'en reproduire le type en construisant une seconde batterie flottante qui reçut le nom de *Fulton II*, mais qui ne fut pas blindée.

Lorsque le *Merrimac* et le *Monitor* apparurent dans les eaux de Saint-James-River, les Américains n'en étaient donc pas à leur coup d'essai, et il leur faut laisser cet honneur de n'avoir pas cessé, en pleine paix, de s'occuper de l'importante question des navires blindés, et cela à une époque où l'on ne prévoyait guère les remarquables progrès qu'allait faire l'artillerie.

Ces progrès, on le sait, ont été aussi rapides que nombreux. En France, en Angleterre, aux États-Unis, on a pu voir une émulation qui a porté trop haut les noms des Paixhans, des Treuille de Baulieu, des Armstrong, des Whitworth, des Parrott, des Dahlgren, des Krupp, pour qu'il soit besoin d'énumérer leurs titres.

Il suffira de rappeler ici l'invention qui a illustré le général Paixhans. Cette invention, qui consiste à lancer horizontalement des projectiles creux de gros calibre avec autant de justesse que des boulets pleins, doit être considérée comme le point de départ du blindage actuel, car elle démontra la diffi-

culté que les navires en bois allaient désormais rencontrer pour résister à ces engins nouveaux, puisqu'un seul boulet creux, logé dans une muraille, à hauteur et au-dessous de la ligne de flottaison, peut, en éclatant, produire une voie d'eau impossible à fermer, c'est-à-dire couler un vaisseau.

On fut surtout frappé de ce fait lors des attaques tentées par nos navires sur les forts de Sébastopol. La façon dont ils furent maltraités engagea le gouvernement français à aviser au moyen de mettre désormais les coques de bois à l'abri des effets désastreux du boulet Paixhans. En conséquence, des essais de tir sur des plaques de fer eurent lieu à Vincennes, qui donnèrent des résultats assez concluants pour qu'on risquât la coûteuse expérience des navires cuirassés. C'est alors que furent bâties la *Dévastation*, la *Lave* et la *Tonnante*, d'après les plans de M. l'ingénieur Guieyesse.

Carrés comme des chalands et pesant 1,500,000 kilogrammes, ces bâtiments n'étaient pas précisément ce que les marins regardent comme des navires. Malgré une puissance de près de trois cents chevaux, ils ne faisaient guère que quatre à six nœuds par heure, la moindre brise les arrêtait. Aussi le titre de *batteries flottantes* est-il celui qu'ils justifient le mieux, et qui d'ailleurs leur a été conservé. Quoi qu'il en soit de leur gaucherie et de leur insuffisance, on ne saurait oublier que ces bâtiments, en

réduisant Kinburn, ont résolu le problème qui devait déterminer la transformation des flottes militaires. Embossés à 450 mètres de distance, ils reçurent un grand nombre de boulets de quarante-deux, qui ne

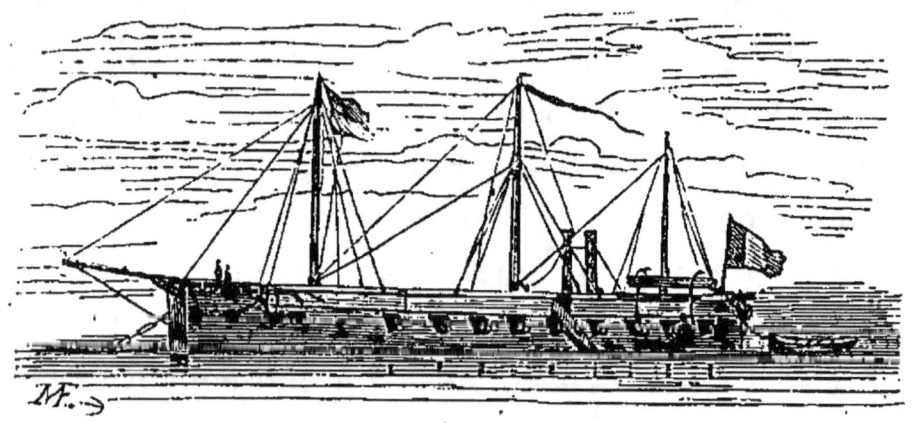

Fig. 17. — Batterie flottante (1855).

produisirent que des empreintes peu profondes sur leurs flancs et ne fendirent aucune de leurs plaques.

La guerre contre la Russie terminée, l'idée qu'elle avait fait naître en France ne rentra pas dans le néant, et l'on s'y occupa avec ardeur du perfectionnement du navire cuirassé. De cette activité est née la *Gloire*.

C'est à Toulon, sous la direction de M. Dorian, ingénieur de la marine, et d'après les plans de M. Dupuy de Lôme, que la *Gloire* a été construite. Commencée en mai 1858, et mise à l'eau en novembre 1859, elle a été armée en août 1860.

La *Gloire* est revêtue de fer d'une extrémité à l'autre, et jusqu'à 2 mètres au-dessous de sa flottaison. Sa machine est de neuf cents chevaux, qui lui impriment une vitesse de treize nœuds ou milles marins à toute vapeur, et de onze nœuds et quart avec la moitié des feux allumés. Quant à sa voilure, elle est petite. Le navire a des formes fines, un arrière pointu et une étrave plutôt rentrante qu'en saillie, et capable de servir d'éperon au besoin. Son avant est tronqué par un plan horizontal, ce qui permet de mettre sur le pont deux canons de chasse placés au-dessus du blindage, qui ne s'élève qu'au niveau du pont supérieur, lequel est entouré simplement d'une légère muraille en bois.

Ce beau résultat était un encouragement. Bientôt d'autres navires : la *Normandie*, l'*Invincible*, la *Couronne* furent mis en chantier, puis lancés, offrant chacun un perfectionnement, un progrès dans l'art transformé de la construction navale.

L'un de ces perfectionnements est l'éperon. Proposé dès 1840 par le regrettable amiral Labrousse, qui n'ignorait point les services que cette arme redoutable avait rendus aux marins de l'antiquité et de temps plus modernes, nous le voyons figurer de nouveau sur les plans de la *Couronne*, dus à M. l'ingénieur Audenet; mais il ne fut pas exécuté. C'est à l'avant du *Magenta*, du *Solférino*, qu'il apparaît pour la première fois.

La transformation des navires de guerre en navires cuirassés a été moins rapide en Angleterre qu'en France, bien que l'effectif de la flotte blindée

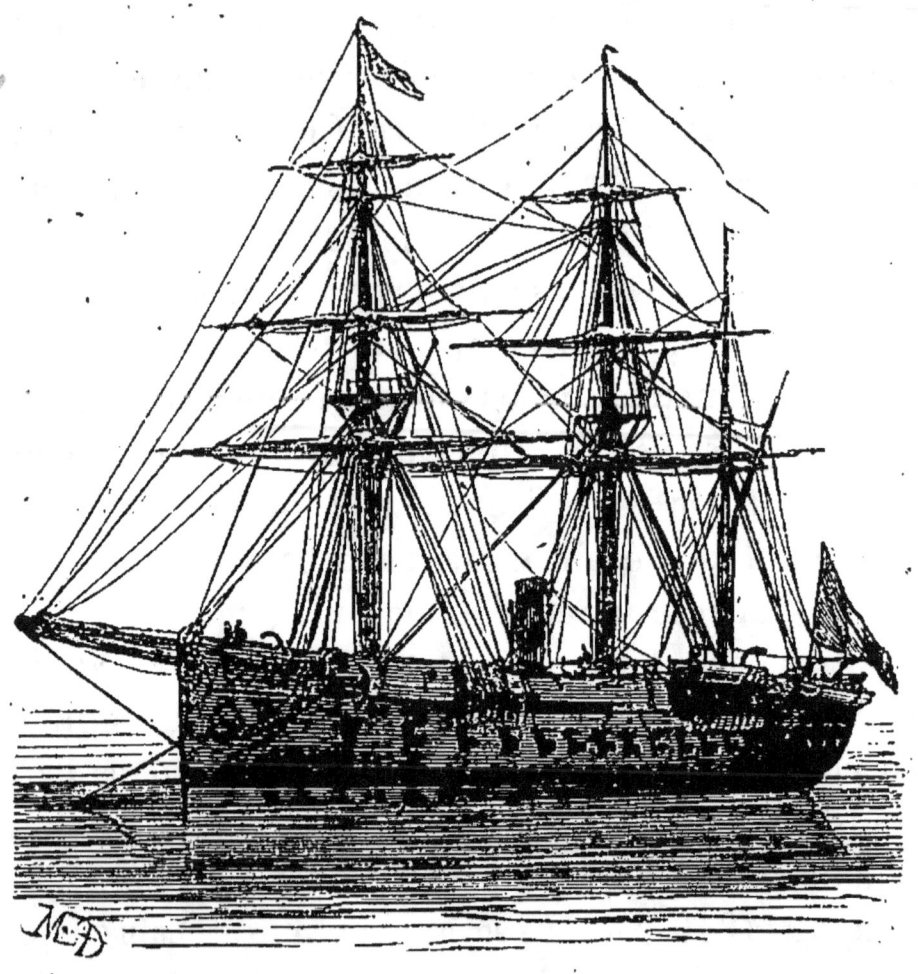

Fig. 18. — La *Couronne*.

anglaise atteigne aujourd'hui un chiffre beaucoup plus considérable que le nôtre. Surpris par la résolution d'un problème qu'on n'avait pas même étudié jusqu'alors, le croyant chimérique, nos voisins ont d'abord hésité longtemps avant de nous suivre dans

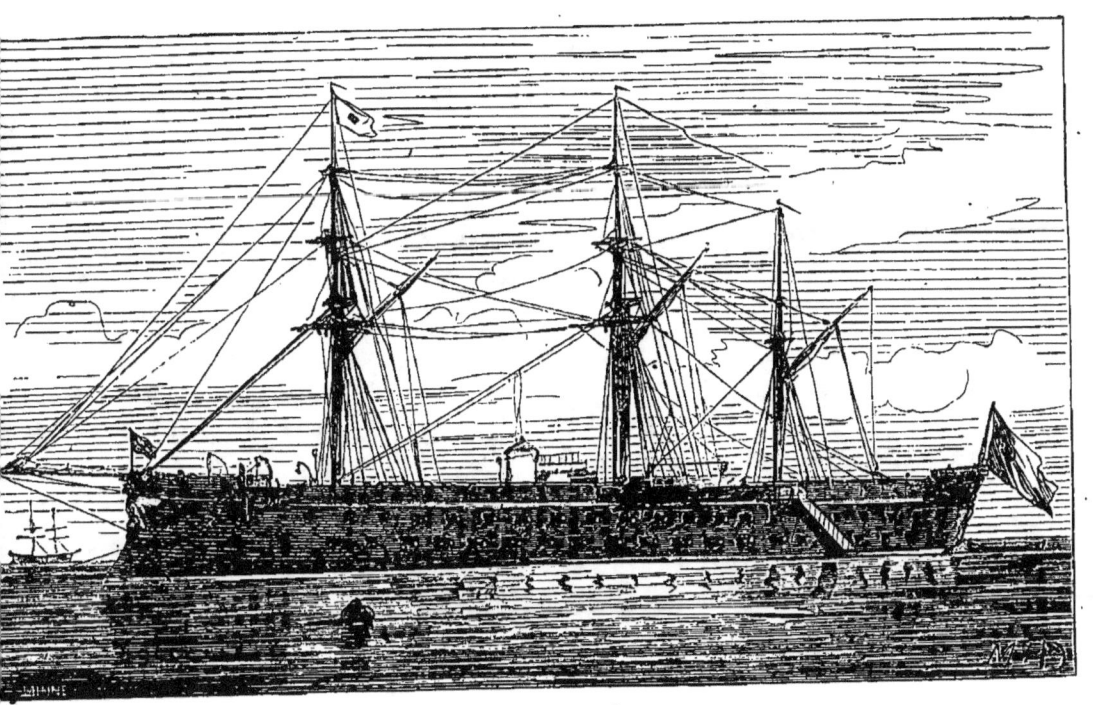

Fig. 19. — Le *Solferino* (1865).

la voie où M. Dupuy de Lôme a entraîné toutes les grandes marines de guerre. Quoique mis au courant des expériences faites à Vincennes par le gouvernement français, et qui ont déterminé la construction des batteries flottantes, ils ne pouvaient croire à leurs résultats; mais les épreuves de tir renouvelées chez eux, les ayant enfin convaincus, ordre fut donné à l'Amirauté de construire des batteries semblables aux nôtres, et auxquelles les hasards de la guerre n'ont pas permis de recevoir le baptême du feu soit dans la Baltique, soit dans la mer Noire.

Dans la question des grands navires, l'hésitation des Anglais fut également longue, puisque ce n'est que dix-huit mois après la mise en chantier de la *Gloire* qu'ils décidèrent la construction du *Warrior*. Ils ont, comme nous venons de le dire, repris l'avance depuis, quant à la quantité, mais avec une indécision dans le choix des types et une incertitude dans la construction et l'armement, que justifie d'ailleurs l'inexpérience des ingénieurs sur le terrain neuf où ils se sont engagés.

Parmi les bâtiments qui représentent en Angleterre de réels progrès, nous citerons d'abord le *Royal-Sovereign*, navire qui mérite surtout l'attention par l'appareil dont il est pourvu; nous voulons parler des coupoles dont l'a armé le capitaine Coles. C'est le combat de Kinburn qui a donné à cet officier l'idée première de l'invention à laquelle il doit sa renommée.

Lors de la prise de ce fort par les batteries françaises, il remarqua que, tandis que la carapace de ces machines arrêtait les boulets russes, ceux qui pénétraient par les larges sabords des bâtiments causaient d'assez grands ravages dans les batteries. Un navire percé de vingt sabords offre en effet vingt-deux mètres de surface ouverte aux projectiles ennemis. Réduire

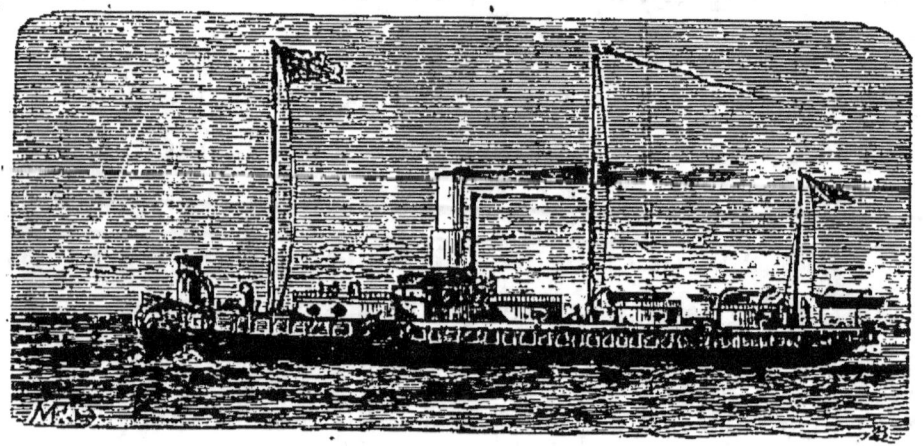

Fig. 20. — Le *Royal-Sovereign* (1865).

ces ouvertures, tout en respectant les nécessités du tir, tel était le problème. Pour le résoudre, M. Coles imagina son *revolving gun shield* (bouclier tournant de canon). C'est une tour de bois cuirassée, établie sur un plateau semblable à celui dont on se sert sur les chemins de fer pour faire passer les locomotives d'une paire de rails à l'autre. Un ou deux trous, suivant le nombre de pièces que contient la coupole, sont percés dans la tour, mais assez étroits pour qu'il ne reste pas entre la volée et la cuirasse

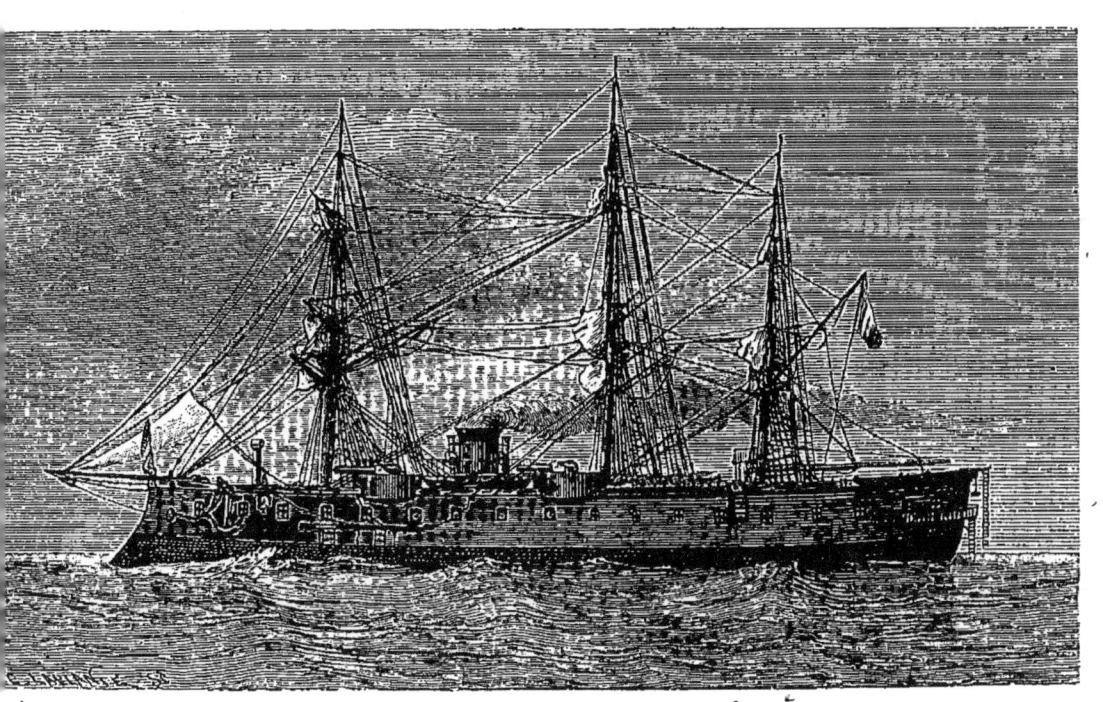

Fig. 21. — L'*Océan*.

d'espace capable de laisser passer même un boulet de trente. La plate-forme tournante se charge de diriger le canon sur le point vers lequel on veut lancer le projectile. Notre *Océan* représente l'une des plus heureuses tentatives de nos ingénieurs pour marcher dans la voie ouverte par le capitaine Coles. Le dernier ouvrage de ce constructeur distingué, le *Captain*, n'a point justifié son système des critiques que son exagération avait provoquées. Ce navire a sombré avec son auteur dans la nuit du 7 septembre 1870, et avec lui cinq ou six cents hommes. La *Devastation*, construite sur des plans analogues, aura-t-elle le même sort? Ses récents essais le donnent à penser, à moins cependant que nos voisins ne lui assignent un rôle plus modeste : celui de garde-côtes.

Nous avons dit de combien les Américains avaient précédé l'Europe dans la pratique du blindage. Les deux *Fultons* ne représentent pas chez eux les seuls ancêtres des bâtiments cuirassés. En 1842, deux ingénieurs civils distingués, MM. Robert et Edwin Stevens, avaient soumis au gouvernement un plan de batterie flottante impénétrable au boulet, qui fut agréé. Des expériences officielles eurent lieu, qui établirent qu'une muraille de fer de 4 pouces 1/2 d'épaisseur pouvait atteindre le but désiré. En conséquence, ordre fut donné aux deux ingénieurs de commencer leurs travaux, ordre stipulant que la batterie serait en fer et pourvue d'une machine à

vapeur animant un propulseur submergé capable de lui donner une grande vitesse.

Par suite de divers incidents, ce bâtiment connu sous le nom de *Batterie d'Hoboken*, du lieu où il fut mis sur chantier, n'a été commencé qu'en juillet 1854, c'est-à-dire à peu près à la même époque que les batteries françaises ; puis, les raisons de l'achever n'étant pas pressantes, on le négligea jusqu'au moment où vint la guerre, qui stimula le gouvernement fédéral, et les travaux furent repris, mais pour être abandonnés encore une fois.

Lorsque la rébellion éclata aux États-Unis, le gouvernement était loin d'avoir à sa disposition une force maritime suffisante. Il dut avoir recours à la marine du commerce et fit achever tous les navires capables de subir avantageusement leur transformation en navires de combat, ou qui pouvaient être employés au blocus des côtes. Comme les besoins la guerre sollicitaient la création d'une flottille de petits navires à vapeur, fortement armés, pour opérer sur les fleuves, le département de la marine dut faire construire immédiatement vingt-trois canonnières. Une partie de ces navires étaient armés quatre mois après la date des marchés et prirent part à l'attaque de Port-Royal. D'autres furent engagés sur le Mississipi et coopérèrent à la prise de la Nouvelle-Orléans, événements qui leur servirent à établir une réputation qu'ils ont maintenue depuis.

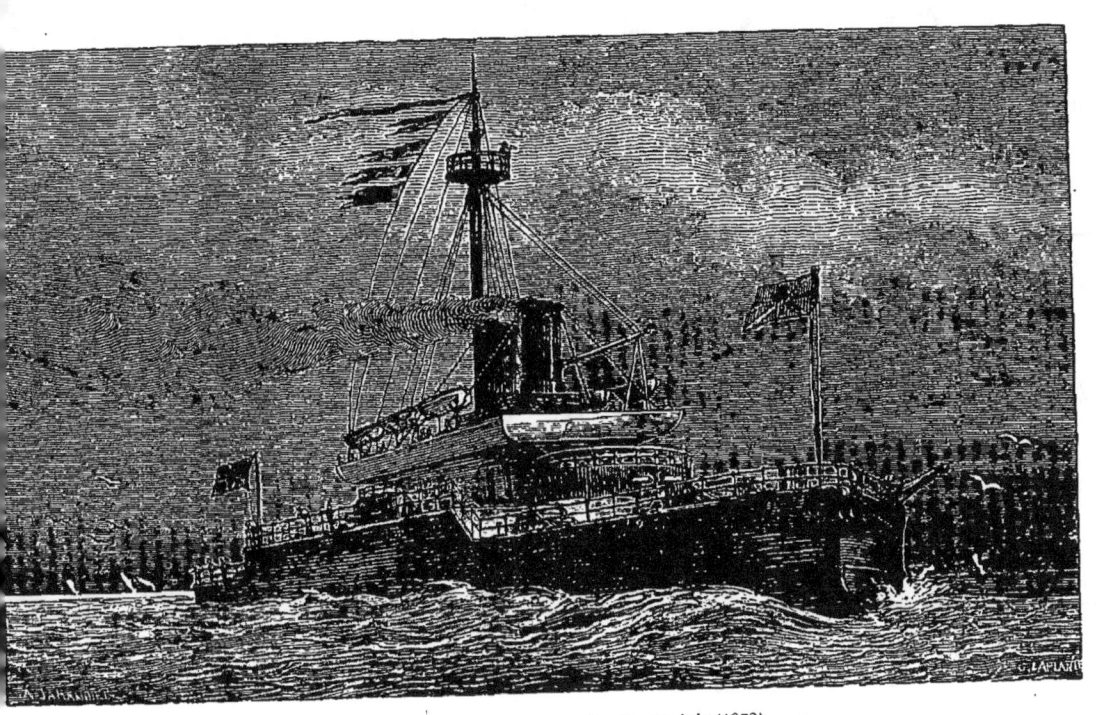

Fig. 22. — La *Devastation*, garde-côte anglais (1872).

Malheureusement les équipages de ces canonnières, aussi bien que leurs machines et leurs soutes, étaient exposés aux feux de l'ennemi, surtout dans les cours d'eau étroits, ou dans le voisinage des berges escarpées et boisées. On résolut alors de cuirasser ces canonnières, ou plutôt de construire de petits navires blindés à faible tirant d'eau.

Ainsi naquit cette flottille cuirassée qui a joué un rôle si important dans la guerre de sécession. Depuis, l'idée de ces monitors blindés, qui appartient au célèbre Ericsson, a fait son chemin. En leur donnant un tonnage un peu considérable, on obtient des navires capables de tenir convenablement la mer et d'y combattre, témoin le *Dunderberg*, qui, acheté par le gouvernement français, est devenu le *Rochambeau*, s'est parfaitement comporté dans la Baltique lors du blocus des côtes allemandes par notre flotte.

Mais depuis le sinistre du *Captain*, on paraît vouloir réserver ces types à la défense des ports et des côtes. C'est ainsi qu'en France et en Angleterre, à côté des grands cuirassés d'escadre pourvus de machines puissantes et souvent d'éperons, armés d'une artillerie considérable, tels que les types *Gloire*, *Provence*, *Marengo*, *Richelieu*, *Friedland*; après les types *Warrior*, *Defence*, *Agincourt*, *Bellerophon*, *Sultan*, *Hercules*, *Monarch*, *Audacious*, *Swiftsure*, *Fury*, *Superb*, nous voyons

figurer chez nous, pour la garde des frontières maritimes, le *Taureau*, le *Bélier*, la *Tempête*, le *Tonnerre*, et, chez nos voisins, le *Cyclops*, le *Glatton*, le *Hotspur*, le *Rupert*, etc. Pour les croisières lointaines, pour la *guerre de course*, de légères et rapides corvettes complètent la série des

Fig. 23. — Le *Taureau* (1865).

navires que toute marine jalouse de sa prépondérance doit aujourd'hui posséder. Dans cette catégorie nous citerons chez nous les types *Belliqueuse*, *Alma*, etc., et, en Angleterre, l'*Enterprise*, la *Pallas*, le *Scorpion*, le *Viper*, etc.

Ces navires, très-souvent de forme différente et dont chacun représente un progrès dans l'art des constructions blindées, seront-ils le dernier mot des ingénieurs ? L'*Histoire de la marine cuirassée*, que vient d'écrire si brillamment M. Paul Dislère, ingénieur de notre marine, nous permet d'en douter. Il

en résulte clairement que si des pas de géant ont été faits dans la voie nouvelle, le problème ne sera résolu que lorsque le canon aura lui-même atteint son maximum de puissance. A l'époque où parut la *Gloire* avec sa cuirasse de 11 et 12 centimètres, le canon de 16 centimètres apparaissait également pour la première fois dans le service et comme pour faire équilibre à la cuirasse. Mais le canon rayé ne devait pas en rester là, car la rayure et le chargement par la culasse venaient d'ouvrir une voie d'agrandissements continus qu'il allait parcourir rapidement. C'est ainsi qu'on l'a vu passer successivement par les calibres de 19, de 22, de 24 et de 27 centimètres, et qu'aujourd'hui, après treize ans seulement, le voilà arrivé à 32 centimètres, juste le double de ce qu'il était en 1859. Par suite, la cuirasse, qui à l'origine était représentée par 10 et 12 centimètres, devait naturellement augmenter sa puissance protectrice. Aussi la voyons-nous à son tour successivement atteindre 15, 16, 18, 20 et 22 centimètres, savoir 16 centimètres au fort central et 20 ou 22 centimètres à la flottaison. Tels sont en France le *Marengo*, l'*Hercules* en Angleterre, et le *Kœnig-Wilhelm* en Prusse.

Mais si la *navigabilité* du navire limite l'épaisseur de sa cuirasse, le canon peut grossir et s'allonger encore, son projectile acquérir une force de pénétration plus considérable. Dès maintenant d'ailleurs

la victoire lui appartient. Aussi se demande-t-on déjà, avec l'amiral Elliot, qui propose de ne plus blinder que les machines à vapeur des navires, si le moment n'est pas venu d'abandonner la cuirasse, pour continuer la lutte avec le canon seul ? Attendons pour répondre que soient achevés les deux navires qu'en France et en Angleterre on construit actuellement, d'après les idées de l'amiral Elliot.

En résumé, il est permis de dire, avec le contre-amiral américain Goldsborough, que malgré tout ce qui a été fait pour résoudre le problème des bâtiments cuirassés et malgré les énormes dépenses qui sont résultées des essais pour obtenir une coque de navire complétement invulnérable, sans faire de trop grands sacrifices de qualités nautiques ou autres conditions essentielles, on n'a encore réalisé qu'un succès relatif, et qui laisse loin de nous la substitution des mécaniciens et des artilleurs aux hommes de mer proprement dits, sur les vaisseaux de guerre. L'amiral Ferragut l'a prouvé devant Mobile et l'amiral Tegetthoff à Lissa. Ces braves et intelligents marins ont montré combien était large encore la part que pouvait prendre dans une lutte navale la hardiesse unie au coup d'œil et aux autres qualités spéciales qui font les grands hommes de mer. Il nous semble toutefois que l'occasion de développer ces qualités va devenir de plus en plus rare, car qui pourra songer aujourd'hui à entreprendre des luttes

où le plus riche seul aura quelque chance de demeurer debout? A une époque où les travaux de la paix, devenus la première condition de la vie des peuples, et de leur puissance, sollicitent d'une façon si impérieuse les ressources des États, on hésitera évidemment, lorsqu'il faudra risquer dans le hasard des batailles des instruments de guerre d'un prix aussi élevé que les navires cuirassés [1]. Ce n'est donc pas sans raison qu'un homme qui a puissamment contribué aux perfectionnements apportés dans le domaine de l'artillerie, sir William Armstrong, a pu dire au banquet des armuriers de Londres, en 1864 : « Si fortes que soient les apparences contre nous, je suis persuadé que nous sommes de véritables conservateurs de la paix, parce que rien n'est plus propre à détourner les projets agressifs d'une nation que la connaissance de la supériorité des armes de la nation qu'elle voudrait combattre. »

Loin donc de déplorer le but cherché par les émules du célèbre armurier anglais, et les efforts des Dupuy de Lôme, des Reed, des Coles, des Stevens, des Ericsson, il est permis au contraire de se

[1] Nos frégates ont coûté 4,750,000 francs, les vaisseaux types le *Magenta* et le *Solferino*, cinq millions six à sept cent mille francs, et la *Couronne*, qui est en fer, un peu plus que cette somme, le *Warrior* a coûté près de dix millions. Si l'on joint à ce capital les dépenses journalières, c'est-à-dire celles de l'entretien des machines et de l'armement, ainsi que la consommation du charbon, on arrive rapidement à une somme de cinq mille francs par jour au moins pour un navire de mille chevaux en marche.

féliciter du pas énorme que ces hommes hardis ont fait faire à la marine de guerre. Une seule réflexion pourrait attrister devant le curieux spectacle qu'ils nous offrent, c'est de songer qu'un vulgaire intérêt obtiendra les résultats bienfaisants que le simple bon sens a toujours indiqués. Il faut se consoler en pensant que l'essentiel est de les obtenir, et que si nous ne touchons pas encore au terme des dissensions qui depuis tant de siècles arment les hommes les uns contre les autres, nous sommes bien près de voir ceux-ci éviter des guerres, que condamnera bientôt la prudence, comme les ont déjà condamnées la religion et la philosophie.

IV

PIRATES, CORSAIRES, BRULOTS, BATEAUX SOUS-MARINS MACHINES INFERNALES

Les pirates grecs. — Alexandre et Dionides. — Philippe de Macédoine, écumeur de mer. — Barberousse. — Les corsaires. — Surcouf et Niquet. — Machines infernales d'Anvers, de Saint-Malo et du fort Fisher. — Les brûlots. — Les galiotes à bombes. — Canaris et Pépinis. — Les torpilles de Fulton. — Son bateau sous-marin. — Le *Plongeur*. — Le *Spuyten-Duyvil*.

La piraterie est une vieille industrie. Elle date des premiers développements du commerce maritime comme le vol date de la constitution de la propriété. C'était pour mettre leurs navires à l'abri des écumeurs de mer que les Phéniciens en conservèrent la carène plate ; le soir venu, ils atterrissaient et halaient le bâtiment sur le rivage. Ces pirates redoutés étaient les Cariens, les Tyrrhéniens, les Grecs enfin, dont les premiers navigateurs furent des forbans.

Les archipels se prêtent si bien à la piraterie !

Aussi est-ce dans les nombreuses et inaccessibles retraites qu'offrent les côtes de Danemark, de Suède et de Norwége, les anses mystérieuses des Antilles ou des rives malaises et chinoises, parmi leurs rochers inabordables, leurs antres profonds, qu'il faut aller fouiller pour retrouver la trace des plus célèbres voleurs de mer.

Poussés par la nécessité, cette mère des bonnes et mauvaises inventions, les Grecs construisirent des barques propres au genre de vie pour lequel ils ont conservé si longtemps une réelle vocation. Ces barques ne ressemblaient nullement au vaste *gaulus* des Phéniciens, vaisseau de charge, lourd et plat, non plus qu'aux vaisseaux longs des Égyptiens qui, embarrassés par un grand nombre de rameurs et se manœuvrant difficilement, eussent été incapables de naviguer au milieu des innombrables anses qui servaient aux pirates grecs d'embuscade ou de refuge. Elles étaient petites, non pontées et de formes très-fines ; car leur marche devait être rapide, soudaine, leur apparition inattendue.

Les anciens ont conservé le nom de ces forbans, parmi lesquels brille au premier rang Dionides, contemporain d'Alexandre. Pris et conduit devant le conquérant, qui avait dû rassembler une armée pour le vaincre, Alexandre lui demanda pourquoi il s'était arrogé ainsi l'empire de la mer. « Pourquoi saccages-tu toi-même toute la terre ? répondit Dio-

nides. — Je suis roi, dit Alexandre, et tu n'es qu'un pirate. — Qu'importe le nom? reprit Dionides; le métier est le même pour tous deux : Dionides vole des navires, et Alexandre des empires. Si les dieux me faisaient Alexandre et toi Dionides, peut-être serais-je meilleur prince que tu ne serais pirate. »

En répondant ainsi à un roi qui devait être un dieu, Dionides était moins effronté qu'on ne croit; et en poursuivant Dionides, Alexandre était plus rigoureux qu'on ne pense; car les antécédents de la maison de Macédoine étaient quelque peu entachés de piraterie. Après l'insuccès de Philippe sur Perinthe et sur Byzance, le roi de Macédoine, pour remplir son trésor, avait fait le métier d'écumeur de mer sur une vaste échelle. A la tête de ses vaisseaux, il avait couru sus aux bâtiments marchands, et il en avait déjà enlevé cent soixante-dix quand il fut tué par Pausanias.

Depuis cette époque jusqu'à la nôtre, depuis les voleurs grecs jusqu'aux forbans du Riff, qui dernièrement encore inquiétaient les caboteurs de la côte septentrionale d'Afrique, l'histoire de la Méditerranée est riche en faits de piraterie et aucune mer du globe, si ce n'est cependant la mer de Chine, n'a eu plus à souffrir des déprédations de ses riverains. Toutefois cette redoutable industrie devait disparaître dans la Méditerranée aussi bien que dans les mers normandes et danoises, avec les progrès de

la civilisation, et ce sera l'éternel honneur de la France de lui avoir donné le dernier coup en prenant Alger. Déjà, d'ailleurs, la piraterie s'était moralisée, si l'on peut s'exprimer ainsi, en venant au secours de la patrie en danger. La guerre éclatait-elle, les voleurs d'hier se mettaient au service de leur pays et devenaient corsaires : c'étaient bien toujours des flibustiers, si l'on veut, mais au moins ce n'était plus à tous les navires, que que fût le pavillon, qu'ils s'en prenaient ; c'était à l'ennemi seul. La marine ottomane particulièrement offre un grand nombre de ces transformations, auxquelles les sultans durent Barberousse et son frère Ouroudji, Dragut, Ochiali, etc.

Cet Hariadan (Kaïr-ed-din), surnommé Barberousse, qui tient une si large place dans l'histoire de l'Orient, chassait de race, comme on dit : dans sa famille, on était pirate de père en fils. D'après son biographe, Yetim-Ali-Eschelebi, il avait la barbe et les sourcils très-fournis, le nez gros, la lèvre inférieure épaisse, proéminente et dédaigneuse. D'une taille moyenne, mais d'une vigueur herculéenne, sa force était telle qu'il pouvait tenir d'une seule main et à bras tendu un mouton de deux ans, durant le temps qu'on mettait à écorcher cet animal. Il savait plusieurs langues, mais préférait la langue espagnole. Il bégayait, ce qui ne l'empêchait point de discourir avec facilité, malice et finesse. Orgueil-

leux et vindicatif, il savait cacher ses défauts sous les dehors d'une affabilité charmante ; malgré la rudesse de ses traits, la mobilité presque farouche de son regard et son extérieur de corsaire, dès qu'il voulait sourire, son attrait devenait, dit-on, irrésistible.

Un bonheur incroyable semblait protéger cet homme intrépide ; un jour au milieu d'une action navale très-meurtrière, un boulet fracassa l'arbre de sa galère au moment où il quittait le pied du mât pour retourner au gouvernail, qu'il manœuvrait souvent pendant le combat. Ses gardes voulurent lui faire quitter cette place ; il s'y refusa et dit en souriant : « L'heure n'est pas venue. » Un autre jour, une balle de grosse mousqueterie enleva son haut turban. Impassible et souriant : « Lala[1], dit-il, balle d'artillerie, tu n'auras pas encore ton nourrisson, l'heure n'est pas venue. » Enfin, lors d'un autre combat, un *ange*[2] vint, en sifflant, sillonner le pont, ricocha et brisa par son milieu la barre du gouvernail que tenait le corsaire. Continuant de diriger le navire au moyen du tronçon du gouvernail qui restait : « Merci, *ange*, dit-il, de me rafraîchir du vent de tes ailes pendant la chaleur du combat. »

[1] *Lala*, abréviation enfantine des musulmans, signifiant à peu près *nourrice*.
[2] *Ange*, projectile composé de deux demi-boulets joints entre eux par une barre de fer.

Les services rendus par Barberousse à l'empire ottoman furent immenses ; ceux qu'il rendit à l'architecture navale ne furent pas moindres. On lui doit, entre autres perfectionnements, d'avoir abaissé la hauteur des châteaux d'arrière et d'avant des navires, élargi les joues de la proue et diminué la largeur de la poupe, enfin d'avoir rendu le bâtiment plus alerte et plus obéissant au gouvernail. Au lieu de canons d'un gros calibre, qui fatiguaient les vaisseaux, les marins n'embarquèrent plus, à son exemple, que des coulevrines, qui pesaient moins et avaient une portée plus longue. « Pour atteindre son ennemi, il vaut mieux avoir le bras *long* que *gros*, » disait-il avec raison.

Barberousse n'en fut pas moins au fond un pirate. Pour trouver le vrai corsaire, le soldat irrégulier, mais homme d'honneur, il faut passer en Occident et nous rapprocher des temps modernes. Alors apparaissent une foule d'hommes héroïques qui, pour la plupart, eurent bien plus en vue la destruction de l'ennemi que les bénéfices de leur dangereux métier, et plus l'honneur du pavillon que le butin. Tels furent chez nous, parmi les plus célèbres, Jean Bart, Duguay-Trouin, au dix-septième siècle.

Mais ce fut surtout sous l'empire que l'armement en course devint formidable. La guerre de corsaires prit alors des proportions qu'elle ne nous paraît avoir eues à aucune époque. Chaque baie, chaque crique

de notre rivage eut son lougre ou son côtre ; un chasse-marée armé en guerre sortait à l'improviste de chaque rocher. C'est qu'alors nos corsaires étaient presque les seuls représentants de notre marine, et que devoir oblige.

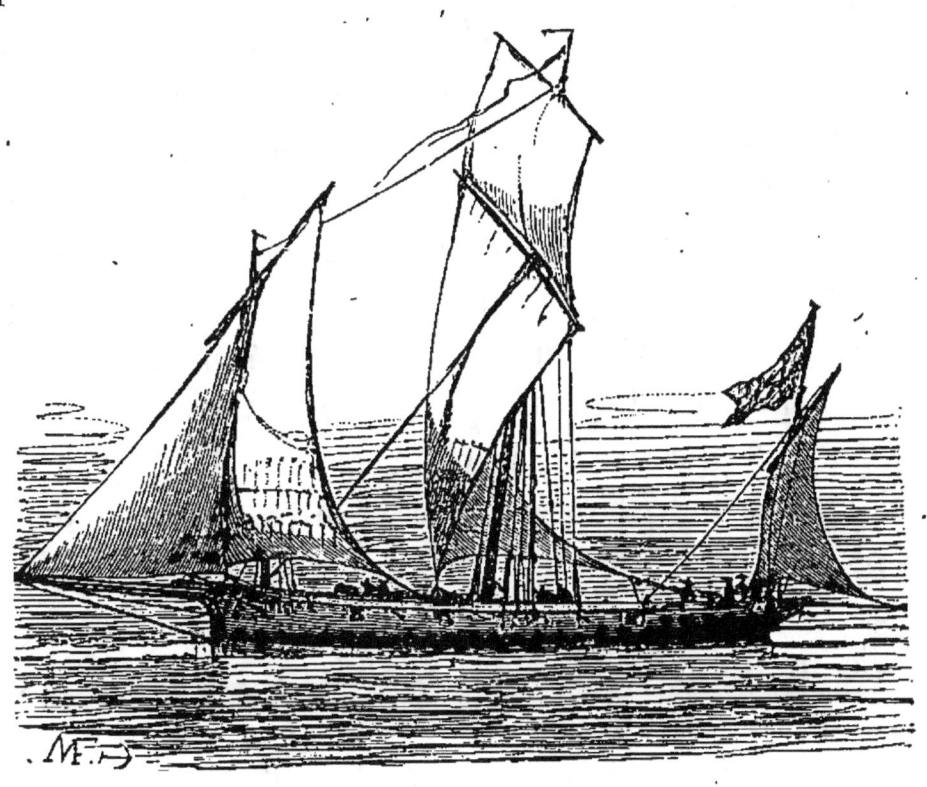

Fig. 21. — Corsaire de Boulogne.

Les plus célèbres de ces hardis hommes de mer furent sans contredit Surcouf et Niquet. Le premier était né à Saint-Malo en 1773, d'une famille d'origine irlandaise, fixée en Bretagne depuis environ trois siècles, et où elle a toujours tenu un rang distingué parmi la haute bourgeoisie du pays. Il des-

cendait par sa mère du célèbre Duguay-Trouin, et de cet illustre Porcon de la Barbinais, qui renouvela sous Louis XIV le dévouement de Régulus. C'était un homme d'une force remarquable, quoiqu'il fût très-gros et qu'il eût une taille ordinaire. Sa figure était vivement colorée, et ce n'était pas la débauche qui la rougissait, car il était très-sobre. Sous ce rapport il ressemblait peu aux corsaires; il ne leur ressemblait pas davantage sous le rapport des mœurs et du caractère : son intérieur était doux et heureux comme celui du citoyen le plus paisible; aussi n'était-il pas corsaire par tempérament. Ainsi que la plupart de ceux qui ont suivi la même carrière, il n'éprouvait pas ce besoin du désordre, du pillage, de la violence, du sang qui a mis en saillie dans les fastes de la navigation tant de beaux courages si mal appliqués.

Le premier théâtre des exploits de Surcouf fut l'océan Indien. Quelques jeunes gens de l'île de France ayant armé un petit corsaire, ils le confièrent à Surcouf, qui fit voile pour les côtes de l'Inde, avec un équipage de lascars. A l'embouchure du Gange, vers laquelle il se dirigea d'abord, il rencontra un convoi escorté par un bateau-pilote armé en guerre. Il aborda le *pilot-boat* et le prit; il s'empara ensuite du convoi, qu'il incendia, et passa sur sa prise avec dix-neuf hommes seulement.

A quelques jours de là il aperçoit un gros trois-

mâts; il met le cap dessus : c'était le *Triton*, vaisseau de la Compagnie des Indes, monté par cent-cinquante Européens et armé de vingt-six canons de douze.

Comment prêter le flanc a un si fort ennemi? Le pilot-boat avait deux canons seulement! Surcouf a fait cacher tout son monde. « Je cours sur ce gros Anglais, dit-il à ses gens, je l'accoste ; à mon signal vous reparaissez sur le pont ; nous faisons une décharge de mousqueterie pour effrayer l'équipage : nous sautons ensuite à bord et nous prenons le bâtiment. »

Les choses se passèrent comme Surcouf l'avait dit. Le combat qui s'engagea sur le pont du *Triton* fut terrible ; le capitaine anglais et dix de ses hommes sont tués tout d'abord, cinquante autres blessés, et Surcouf reste maître du vaisseau, n'ayant que deux blessés et un mort parmi ses vaillants compagnons. Il fait signer à ses prisonniers un cartel d'échange, les envoie à Madras sur son petit schooner, qu'il dépouille de toutes ses armes, et mène son importante capture à l'île de France.

Surcouf remet à la mer le plus tôt qu'il peut, pour profiter de la chance qu'il a su si bien seconder déjà. Cette fois c'est avec un corsaire un peu plus grand qu'il va en croisière. Après quelques jours de navigation, il rencontre trois vaisseaux de la Compagnie, qui lui donnent la chasse. Ces vaisseaux sont

gros, bien armés, et l'un d'eux porte deux cents hommes de troupes passagères. Surcouf ne s'effraye point; il manœuvre habilement, divise les ennemis, s'empare du plus voisin en moins de temps qu'il ne faut à celui qui vient après pour le rejoindre, aborde ensuite le second qu'il capture, et force le troisième à prendre la fuite. Ce fait d'armes est superbe; il prouve l'habileté et le courage du corsaire. Voici qui prouve son humanité. Comme il montait à l'abordage du premier des bâtiments anglais, un des lascars de son équipage poursuivait, le poignard à la main, un jeune midshipman ; celui-ci, effrayé et désespérant d'échapper à l'ardeur sauvage du Malais, alla chercher un refuge dans les bras de Surcouf, qui lui fit un rempart de son corps. Mais il fallait une victime au lascar ivre de sang, il passa rapidement derrière lui et frappa le jeune homme, dont le sang inonda Surcouf, qui, furieux à son tour, courut au matelot et lui brûla la cervelle. Nous pourrions citer vingt traits semblables.

Napoléon voulut voir Surcouf. Il lui proposa le grade de capitaine de vaisseau et le commandement de deux frégates destinées à croiser dans les mers de l'Inde. Surcouf y mit pour condition qu'il serait indépendant des officiers généraux commandant les stations de l'île de France. Napoléon ne pouvant y souscrire, dut se borner à le nommer chevalier de la Légion d'honneur. Le corsaire reprit sa vie d'aven-

tures. Enfin, au bout de vingt ans, fatigué de la mer et maître d'une fortune considérable, il se retira dans sa ville natale où il demeura jusqu'à sa mort.

L'émule de Surcouf, Niquet, était petit, d'une chétive apparence et assez laid, ce qui ne l'empêchait point d'avoir une de ces âmes ardentes pour lesquelles rien n'est impossible. Le fait suivant en est une preuve. Niquet commandait un petit bâtiment (le lougre le *Spéculateur*), armé de quatre pièces de canon. Un jour, il aperçoit un navire battant les couleurs britanniques et dont les allures étaient celles d'un navire marchand. On met le cap dessus, on approche, mais au lieu d'un paisible marchand, on trouve une lettre de marque anglaise de dix-huit canons.

— Vous voyez, mes amis, dit Niquet à son équipage, que la lutte est difficile ; cependant soixante-dix braves gens sont bien forts quand ils veulent ! Que voulez-vous ?

— Ce que vous voudrez, capitaine, répond l'équipage tout d'une voix.

— Ce que je voudrai ?...

— Oui !

— Eh bien ! à plat ventre tous ; et quand je dirai : Debout ! ça voudra dire : à nous le navire !

— C'est convenu !

L'équipage obéit, et voilà Niquet seul, poussant droit et à toutes voiles au bâtiment, qui lui lance

plusieurs volées et le fusille sans relâche. Il accoste enfin, fait lever ses gens, saute à l'abordage avec eux et enlève la lettre de marque.

Niquet fut pris à la fin de la guerre, sur la *Miquelonnaise*. Au point du jour, ayant donné avec sa goëlette dans la croisière anglaise qui bloquait la côte de Bretagne, il se fit chasser jusqu'à trois heures du soir : atteint, et ne pouvant pas résister à des forces aussi supérieures, il se rendit, mais il avait déjà fait rentrer dans les ports de la Manche pour environ 1,600,000 francs de prises.

Niquet aimait beaucoup la vie joyeuse et dissipée. Tant qu'il n'avait pas fait de belles prises, il battait la mer, furetait dans toutes les petites criques, coupait toutes les routes, faisait, en un mot, admirablement son métier de corsaire. Mais était-il à même de satisfaire ses passions, on ne pouvait plus le faire embarquer ; il se livrait avec délices à toutes les voluptés d'une orgie perpétuelle, et ne songeait à la course que lorsque sa bourse était à peu près à sec. (Jal.)

Cependant les puissances maritimes en guerre n'ont pas toujours uniquement compté sur leurs corsaires pour affaiblir l'ennemi. Indépendamment des navires armés qui battaient leur pavillon, ils eurent souvent recours à des moyens de destruction spéciaux, parmi lesquels plusieurs sont restés célèbres. Telles sont les machines infernales d'Anvers

et de Saint-Malo, et celle plus récente du fort Fisher.

La machine du siége d'Anvers (1585) était de l'invention d'un ingénieur nommé Frédéric Ginebelly, et avait pour but la destruction d'un pont sur l'Escaut. Les premiers essais furent, paraît-il, assez imparfaits, si bien qu'à bout de ressources, dit un chroniqueur, « Ginebelly s'associa un ingénieur d'Anvers, Pierre Timmermans, et ils construisirent une véritable machine infernale; le diable en personne en avait sans doute conçu le dessin. » Qu'on se figure, en effet, un bâtiment renfermant une caisse de bois triangulaire, longue de 22 pieds sur 4 de large, et garnie au-dessus et au-dessous d'une forte maçonnerie. Dans cette caisse, on entassa 18,000 livres de poudre ; au fond était un tube de fer-blanc ayant de petits trous au milieu ; quatre autres tubes également en fer-blanc, dépendant du plus grand, venaient se montrer à la surface du bateau ; de cette façon, le feu devait se communiquer partout en un seul instant Le tout était enseveli sous quatre cents chariots de pierres, sans compter le mortier, le sable et la poix, qui servirent à joindre cet ouvrage.

Quand l'instant d'agir fut venu, Timmermans prit avec lui quelques matelots, qui l'aidèrent à mettre sous le bâtiment, par derrière, une queue composée de filets, de cordages et d'une charpente très-lourde, le tout retenu au navire par une forte

chaîne en fer. Cet appareil devait empêcher le bâtiment de dériver. Puis s'étant mis dans une barque avec quatre hommes, il dirigea la machine vers le lieu où elle était destinée à éclater.

Arrivé près du pont, malgré le feu des Espagnols, qui tiraient des deux côtés de la rivière, Timmermans sortit de la chaloupe, mit le feu à tous les tonneaux goudronnés, retourna aussitôt dans sa barque, et s'enfuit à force de rames. Ce fut en vain que les Espagnols tirèrent des coups de canon sur cet ouvrage, il parvint jusqu'au pont ; et de mémoire d'homme, reprend notre chroniqueur, pareille chose ne s'était vue ! « Je certifie, dit-il, qu'il semblait que le ciel et la terre finissaient quand le feu vint à la poudre ; il donna un si grand coup dans l'eau, que l'eau sauta de l'austre costé de la digue, et remplist le fort de Callo et les champs d'alentour, tellement qu'on estoit jusques au milieu dans l'eau, tout le feu, mesches et tout ce qui s'ensuit estaint, le susdit fort en partie renversé, le canon perdu ; on voyait de grandes pesantes pierres voler en l'air, d'aucunes poussées une demi-lieue dans le pays ; il emporta six navires du pont, dont les trois arches estoient tellement foudroyées qu'on n'en trouvoit pièce ni busche ; les austres icetées et culbutées le fond en haut, rompa ainsi le pont ; il avoit bien huict cens personnes foudroyées, voire des gens de qualitez. » En effet, cette explosion, qui ne respecta

même pas les *gens de qualité*, tua le marquis de Rysborch, général de cavalerie, le seigneur de Belly, gouverneur de la Frise, celui de Torcy, vingt-trois capitaines et quelques personnes de la cour du duc de Parme, qui fut lui-même renversé de cheval par la commotion, quoiqu'il fût environ à un quart de lieue de la rivière.

La machine de Saint-Malo fut loin d'obtenir ce succès. Elle fut imaginée par les Anglais qui, fatigués des pertes que causaient à leur commerce les corsaires malouins, voulurent détruire le refuge de ces ennemis infatigables (1693). Le brûlot qu'ils employèrent ne le cédait en rien à celui d'Anvers. Maçonné en dedans, comme son aîné, il était chargé de cent barils de poudre recouverts de fascines, de paille, de poix, de soufre et de carcasses remplies de boulets, de chaînes, de grenades, de canons, de pistolets chargés, et de toutes sortes de combustibles enveloppés d'étoupes et de toiles goudronnées. Heureusement pour les Malouins, il porta contre un rocher, et s'ouvrit avant d'atteindre la muraille où il devait être attaché; en sorte que l'eau avait déjà gagné les poudres du fond de la cale lorsqu'on y mit le feu. Elles eurent cependant assez de force pour faire sauter le bateau; et celui-ci éclata avec tant de violence, que son cabestan, du poids d'au moins 2,000 livres, alla écraser une maison de la place. Ce volcan flottant ne fit pas

d'autre mal à la ville, qui en fut quitte pour quelques vitres brisées.

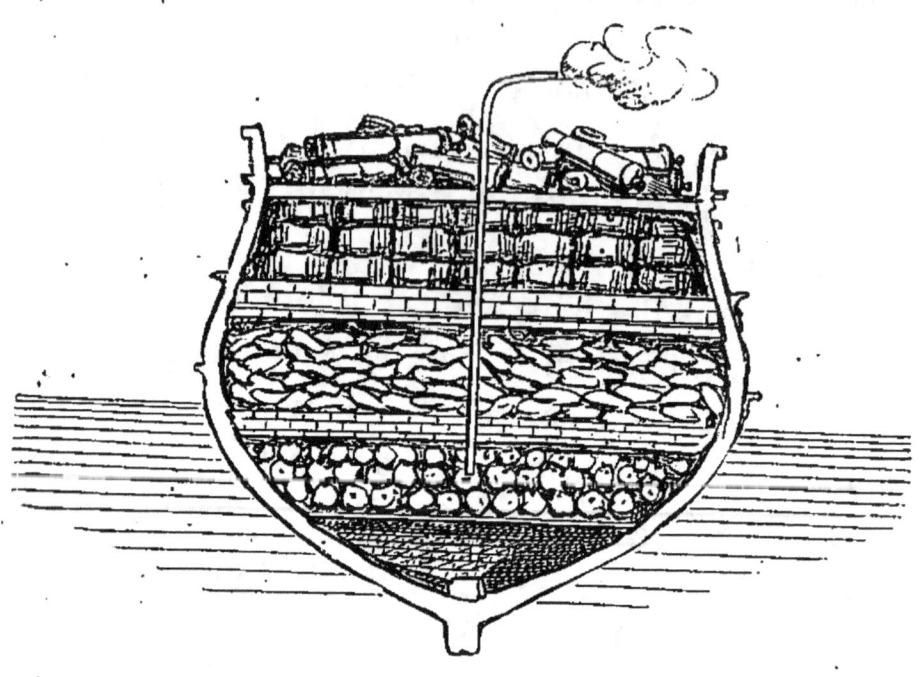

Fig. 25. — Machine infernale de Saint-Malo (1695).

Le brûlot dont se servirent les fédéraux lorsque, le 23 décembre 1864, ils tentèrent de s'emparer du fort Fisher, eut moins d'effet encore, ce qui démontre l'inutilité de ces instruments de destruction hors des rivières. Aussi l'histoire des guerres maritimes n'offre-t-elle qu'un très-petit nombre d'exemples de machines semblables.

Les brûlots proprement dits, ceux qui avaient pour mission d'incendier les navires ennemis pendant les combats, étaient autrefois d'un emploi général ; et depuis l'invention du feu grégeois jusqu'à

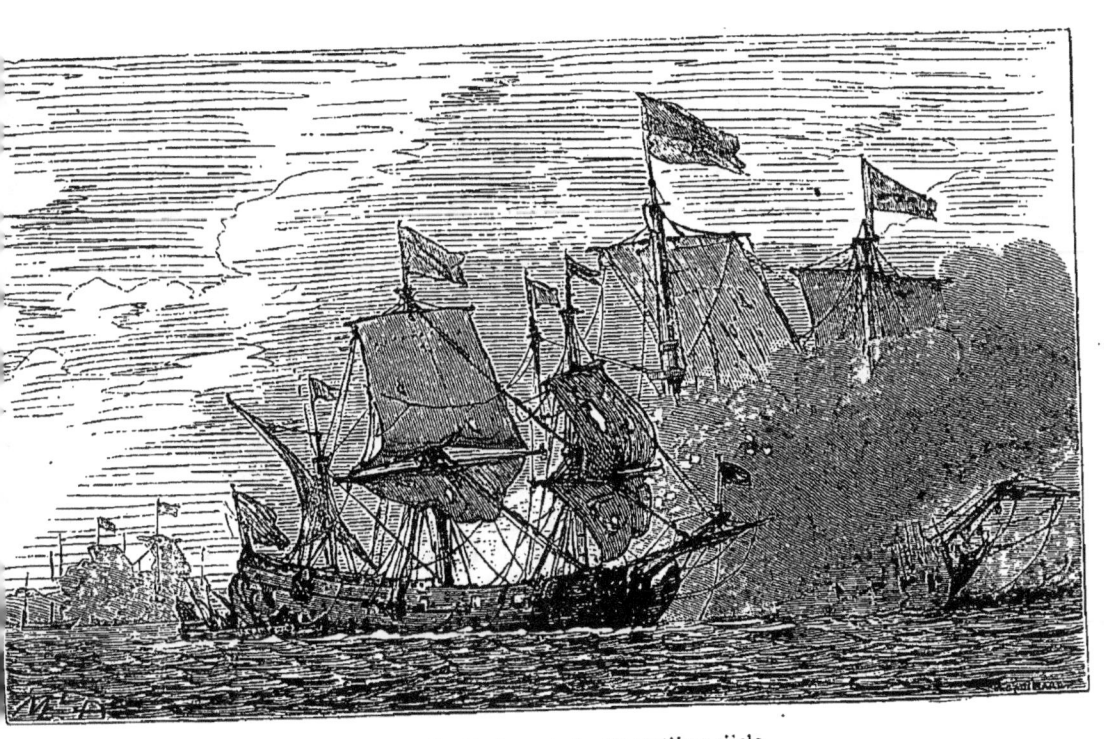

Fig. 26. — Brulôt français du dix-septième siècle.

celle des navires cuirassés, qui rendent désormais ces brûlots inutiles, on en voit figurer dans toutes les flottes et dans la plupart des nombreux engagements dont l'Océan fut l'impassible témoin.

Autrefois, à commencer par le brûlot dont firent usage les Tyriens, et dont parle Arrien au deuxième livre de ses *Expéditions d'Alexandre*, c'était le premier navire venu qu'on prenait pour le remplir de matières inflammables. Au xviie siècle seulement, on construisit des bâtiments spécialement destinés à l'office d'incendiaires. Le brûlot eut alors une forme particulière, qui se rapprochait de celle de la patache et de la flûte ; il eut aussi ses officiers, lesquels figuraient sous le titre d'officiers de brûlots sur le petit état de la marine.

Mais la guerre qui rendit les brûlots le plus célèbres fut celle que soutinrent les Grecs pour leur indépendance, et dans laquelle Canaris acquit une si grande et si pure renommée.

Les plus beaux exploits de Canaris sont assurément ses incendies des navires turcs dans le détroit de Tchesmé, dans la nuit du 18 au 19 juin 1822, et à Ténédos, le 9 novembre 1825. A Tchesmé, l'époque choisie par l'intrépide brûlotier pour son coup de main était celle du Ramazan, fête religieuse des Turcs. Comme ceux-ci croyaient la flotte grecque rentrée dans ses ports, ils se livraient à bord de leurs vaisseaux aux plaisirs les plus bruyants.

Les brûlots grecs, raconte E. Sue, montés par Canaris et Pépinis, mirent à la voile d'Hydra le 17 juin, par une nuit obscure et orageuse ; le lendemain soir, au soleil couché, ils étaient en vue de l'île de Chio. La nuit était sombre, la lune terminait son dernier parcours. A l'entrée de la baie, avant même d'avoir découvert la flotte turque, masquée par les hautes terres, on distinguait une lueur vive, ardente, causée par les illuminations du vaisseau amiral, mouillé en tête de la ligne ; le kapitan-pacha donnait à bord un banquet aux officiers de sa flotte. On approchait de la célébration de la fête du Baïram ; suivant leur rite, les Turcs commençaient les réjouissances dès que paraissaient les premières étoiles. En outre du banquet, il y avait *biniche*, ou réunion, à bord du bâtiment qui contenait, dit-on, plus de deux mille personnes. Les couleurs étincelantes de son illumination, de ses fanaux, de ses pavois, se reflétant dans les eaux de la baie, entouraient cette masse imposante d'un cercle éblouissant.

Les deux brûlots grecs, noirs et silencieux, s'avancèrent à peine éclairés par la faible lueur des étoiles, mais guidés par l'auréole lumineuse du vaisseau amiral. Voulant exactement connaître la position du kapitan-pacha, afin de pouvoir l'incendier plus sûrement, Canaris, suivi de Pépinis, arriva d'une bordée à portée de voix de l'amiral turc ; aussitôt les sentinelles, prenant les deux brûlots pour

quelques caboteurs de l'Archipel, leur crièrent de s'éloigner... ce qu'ils firent.

Les clairons, les cymbales, les trompettes résonnaient toujours à bord des Turcs ; la fête était dans toute son allégresse, lorsque les deux chébeks reparurent de nouveau, arrivèrent sous toutes voiles, et, poussés par une brise favorable, entrèrent dans la baie, le cap sur l'amiral turc ; avant que les sentinelles, éblouies par la lumière qui les environnait, eussent pu les voir sortir des ténèbres, Canaris avait engagé son beaupré dans les haubans du kapitan-pacha, et Pépinis avait jeté ses grappins sur la capitane-bey, à bord de laquelle se trouvait le trésor de l'armée. Aussitôt les deux brûlots fument, s'embrasent, éclatent, et leurs nappes de feu enveloppent en un instant les deux immenses vaisseaux turcs encombrés de soldats, de matelots et d'étrangers.

« Le feu est à bord ! » Tel est le premier, le terrible cri des Turcs, revenus de leur stupeur foudroyante.

« Victoire à la croix ! » répondent les Grecs d'une voix éclatante en s'éloignant dans leur deux chaloupes bientôt perdues dans l'obscurité.

« Pour Ténédos, racontait Canaris au capitaine anglais Clotz, qui visita cet homme intrépide dans son humble demeure d'Ipsara, nous étions encore nous deux, mon ami Pépinis et moi ; les gardes-côtes

de Ténédos, ne se défiant pas de nous, nous avaient laissé doubler un des caps de l'île. Nos matelots étaient déguisés en Turcs et nous portions pavillon turc, en sorte que l'ennemi crut que nous fuyions quelque bâtiment grec, et nous laissa sans crainte entrer dans la baie. Comme j'étais forcé de passer entre la terre et les vaisseaux turcs, je ne pus pas m'accrocher, ainsi qu'à Chio, au bossoir de l'amiral, mais je profitai du soulèvement de la vague qui éleva mon brûlot ; le feu allumé, je me suis jeté dans ma chaloupe en criant aux Turcs : « Eh bien ! cornus, vous voilà brûlés comme à Chio ! Le feu est à bord... C'est Canaris ! » Ainsi les voilà bien effrayés et ne sachant que faire, heureusement pour moi, car mon brûlot n'était pas bien allumé, et j'eus ainsi le temps d'y remonter pour y mettre mieux le feu une seconde fois ; puis je suis redescendu dans ma chaloupe sans aucun danger, car les Turcs, ne pensant qu'au feu qui les dévorait, ne tirèrent pas seulement un coup de fusil. Vous voyez, monsieur, ajouta Canaris avec sa sublime modestie, que ces expéditions-là sont moins dangereuses qu'on ne croit. Pourtant, ajouta-t-il en souriant, nous avions, par précaution, mis un baril de poudre dans notre chaloupe, parce que si le brûlot avait manqué, et que les Turcs nous eussent poursuivis, nous aurions mieux aimé nous faire sauter que de nous rendre. »

Une autre espèce de bâtiments de la famille des

brûlots, ce sont les galiotes à bombes. A l'époque où Petit-Renau les mit en usage, on se servait de bombes et de mortiers depuis longtemps ; mais on ne croyait pas que ces instruments de siège pussent être transportés sur mer. Le roulis, les secousses violentes des vagues, semblaient des obstacles insurmontables qui devaient déterminer de soudaines explosions ; en outre, quelques lignes d'erreur pouvaient produire les résultats les plus nuisibles et les plus faux dans la direction des projectiles. Petit-Renau n'en proposa pas moins le bombardement d'Alger de dessus les vaisseaux. Pour cela, il offrit de faire construire des bâtiments plus petits que ceux dont on se servait ordinairement, mais plus forts de bois, sans ponts, ayant un fond plat pour pouvoir approcher de terre, avec un faux tillac sur ce fond, où l'on établirait en maçonnerie un appareil creux, pour y asseoir les mortiers. Il paraît que cette invention de Petit-Renau fut d'abord assez mal accueillie par la majorité des marins, et que l'on traita son auteur de visionnaire ou à peu près. Mais Colbert fut d'avis de ne rien rejeter légèrement et de consulter à ce sujet Duquesne. Le célèbre marin répondit d'une manière favorable au jeune inventeur, et l'on permit dès lors à Petit-Renau de faire construire, comme essai, cinq bâtiments selon ses plans, pour les conduire ensuite devant Alger.

Les premiers essais de ces galiotes (21 août 1682)

furent peu satisfaisants ; la seconde épreuve fut terrible (nuit du 30 août). C'est à peine si à la pensée des désastres inouïs que devaient causer les galiotes à bombes, on peut se permettre d'accorder un éloge

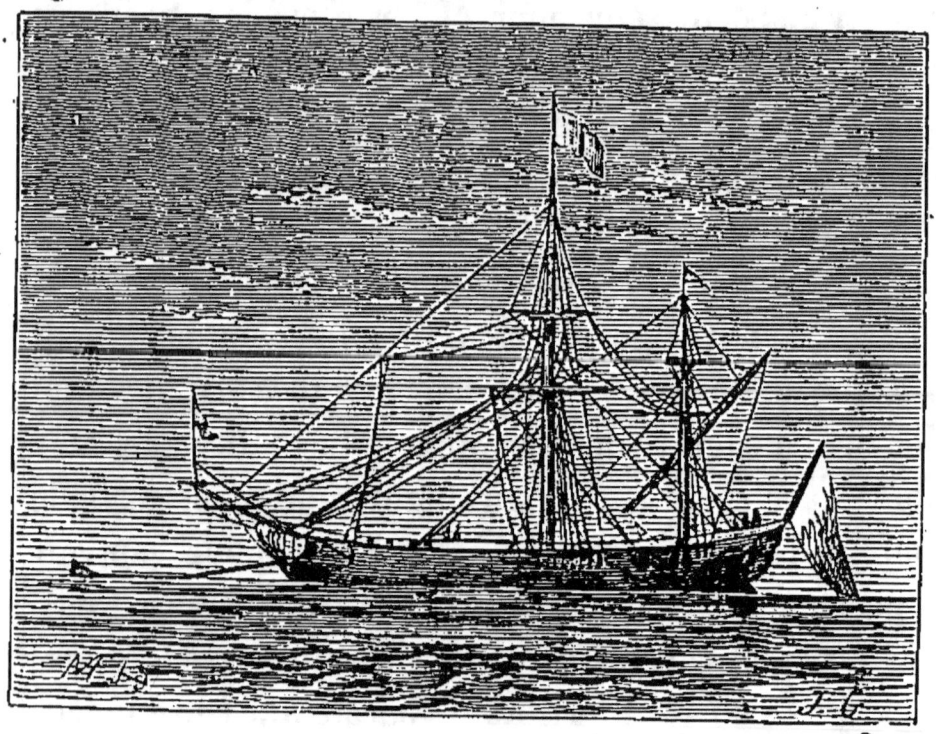

Fig. 27. — Galiote à bombes.

à leur inventeur. Cette nuit pourtant, ce ne fut qu'un essai. On ne jeta que cent quatorze bombes sur Alger ; mais elles avaient suffi pour qu'au lever du soleil on y reculât déjà d'horreur devant une foule de corps affreusement mis en pièces, et dont les débris dispersés couvraient au loin la ville. Plusieurs incendies aussi s'étaient déclarés

par l'effet des bombes, et bien des demeures déjà s'étaient écroulées sur leurs habitants... (Léon Guerin.)

Ces terribles instruments de mort n'existent plus, nous parlons des galiotes; quant aux bombes, on les a transportées sur les navires qui sont assez puissants aujourd'hui pour supporter les mortiers, et assez stables pour donner au tir toute la régularité possible.

Avec les progrès de la science se sont produits les engins sous-marins. C'est ainsi qu'on a vu figurer pendant la guerre d'Orient, dans la Baltique, et pendant la guerre d'Amérique, dans les divers fleuves du Sud, des machines qui ont fait plus de bruit que de mal, mais qui auraient pu en causer beaucoup. Nous avons nommé les *torpedos*.

Fulton est l'un des inventeurs qui se sont le plus occupés de ces moyens de destruction. Ainsi il avait imaginé de remplir de poudre un corps flottant, de placer dans l'intérieur une platine de fusil pour opérer l'inflammation à volonté, par un mouvement d'horlogerie, et de faire arriver sous le vaisseau ennemi cette petite machine infernale, à laquelle il donna le nom de *torpille*, en souvenir de ce singulier poisson dont le contact produit une commotion électrique. Il faut toutefois remarquer qu'en 1628, les Anglais avaient déjà lancé, contre la flotte française de la Rochelle, des pétards flot-

tants qui avaient un ressort pour déterminer l'explosion au moindre choc.

Fulton fit l'essai de cette torpille en 1805, devant les lords de l'Amirauté ; elle renfermait 180 livres de poudre : il la dirigea contre un brick qui fut, au bout de dix minutes, soulevé tout entier par l'explosion, ouvert, fracassé et dispersé en débris. Il répéta des expériences semblables en 1807, aux États-Unis, mais avec moins de succès, en raison des difficultés qui se présentaient pour attacher la torpille au navire. Cependant Fulton avait cru résoudre la difficulté en les conduisant avec une chaloupe armée d'un gros fusil qui lançait un harpon dont la pointe allait se fixer au bâtiment ennemi et dont l'extrémité opposée portait un cordage coulant pour faire arriver. Il imagina aussi d'accoupler deux torpilles et de les laisser dériver par une marée convenable pour aller embraser le bâtiment à détruire. Les Anglais employèrent ce moyen en 1805, contre la flotille de Boulogne, mais ne réussirent qu'à se faire fusiller par nos soldats.

A la suite de ces tentatives infructueuses, les *torpedos* tombèrent dans l'oubli. Leur puissance de destruction n'en resta pas moins un fait avéré, et ils seront toujours d'une grande utilité lorsqu'il ne s'agira que de la défense des passes et détroits, ce qui est très-praticable, ainsi que l'ont prouvé récemment les Russes et les Américains.

A la même époque et tout en s'occupant de son navire à vapeur, Fulton songeait à une machine plus complète et plus redoutable que ses *torpedos*; il préparait un navire sous-marin dont les plans ont disparu. Avant lui, l'idée de naviguer sous l'eau avait préoccupé, et, après lui, préoccupa bien des esprits. Mais, de tous les systèmes, aucun n'a surpassé, dit-on, celui de l'illustre ingénieur, et qui n'a malheureusement pas été expérimenté. De tous les bateaux essayés, un seulement a réussi : celui de M. le capitaine de vaisseau Bourgois, le *Plongeur*.

Le but principal de ce dernier bâtiment est la défense de nos côtes et de nos ports contre les formidables moyens d'agression que le cuirassement des navires et les progrès de l'artillerie ont fournis aux marines militaires. Le *Plongeur* est donc une machine de guerre, un redoutable engin de destruction. Il porte sur l'avant un large éperon en forme de tube. Cet éperon contient une cartouche vide dans laquelle on peut placer de la poudre ou une bombe incendiaire.

Exemple : Une flotte ennemie est à l'ancre, le *Plongeur* s'approche d'un bâtiment dans lequel son dard ouvre, à 5 mètres au-dessous de la ligne de flottaison une large blessure où, comme l'abeille, il laisse son aiguillon meurtrier ; puis faisant mouvoir sa machine en arrière il se retire promptement en déroulant un fil métallique avec lequel il peut,

à la distance qui lui convient, déterminer l'explosion de la bombe qu'il a enfoncée dans le navire ennemi.

Le *Plongeur* mesure $44^m,50$ de longueur. Sa hauteur totale est de $3^m,60$; son tirant d'eau lorsqu'il flotte, est de $2^m,80$. Sa forme se rapproche beaucoup de celle d'un gros poisson. Il est mû par une machine d'une force approximative de quatre-vingts chevaux. Dans cette machine d'un nouveau système, la vapeur est remplacée par l'air comprimé. De vastes réservoirs sont pratiqués à l'intérieur du bateau ; les uns servent à la compression de l'air, les autres sont destinés à contenir l'eau nécessaire à l'immersion.

Ajoutons qu'une partie de la carapace supérieure du *Plongeur* peut, au moyen d'un mécanisme spécial, se détacher du reste du navire et servir de canot de sauvetage. Ce canot improvisé est suffisamment grand pour contenir l'équipage tout entier qui se compose de dix-huit hommes.

A la mer, ce bateau-poisson disparaît entièrement, ne laissant poindre à la surface de l'eau, sous la forme d'une bouée, que l'extrémité d'une tour d'où le commandant observe la position, les mouvements du navire à aborder, et indique à son équipage la direction à suivre pour le frapper à coup sûr, et lui enfoncer son redoutable éperon dans les flancs.

Lancé en mai 1863, le *Plongeur* s'est livré à des

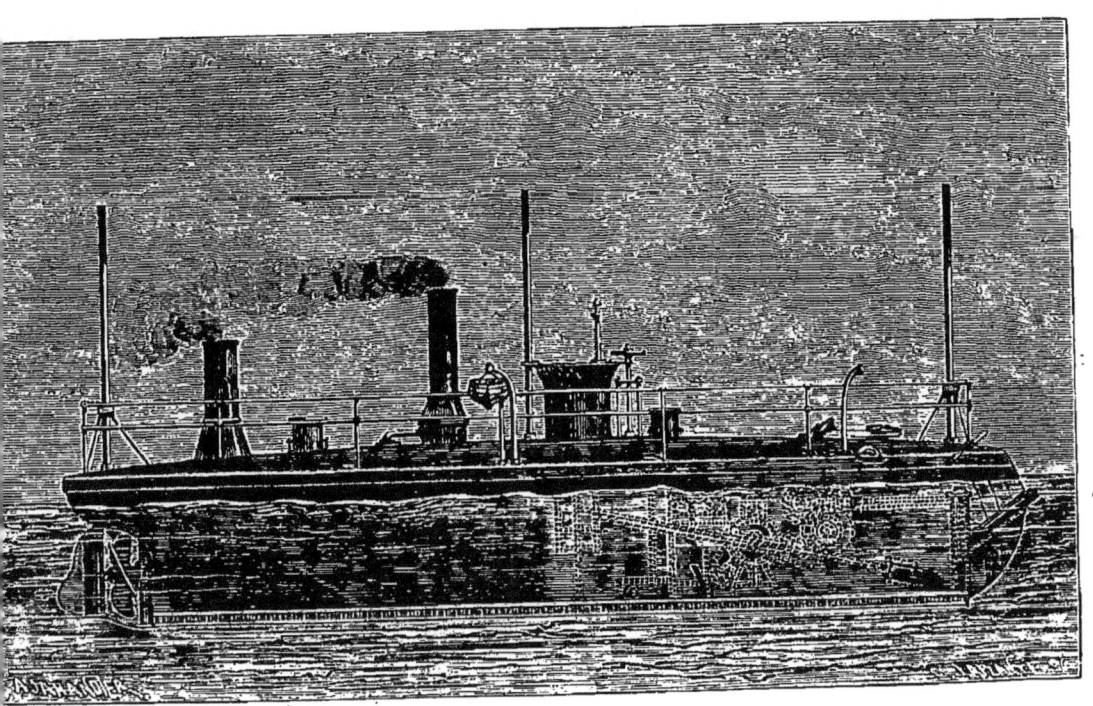

Fig. 28. — Le *Spuyten-Duyvil*, bateau-torpille américain.

expériences qui ont fourni des résultats extrèmement intéressants[1].

Vers la même époque, c'est-à-dire lors de la guerre de la sécession, les Américains ont repris les idées de Fulton, et fait usage pour placer leurs torpilles sous les navires qu'ils voulaient faire sauter, de canots disposés d'une façon particulière. Le *Spuyten-Duyvil* dont nous donnons le dessin, représente l'une de ces embarcations perfectionnées. Un mécanisme contenu dans son avant met en mouvement une longue lance à l'extrémité de laquelle est fixée une torpille en forme d'obus. Ce petit navire n'a point été expérimenté, il est peu probable qu'il le soit jamais, car quels progrès la guerre sous-marine n'a-t-elle pas fait depuis dix ans !

[1] *Magasin pittoresque*, article de M. Moulharac.

V

NAVIRES GÉANTS

Les galères d'Hiéron et de Ptolémée Philopator. — Le dragon d'Alaf Tryg grason. — La nave de Byzance. — La *Charente.* — *Marie la Cordelière.* — Le *Great-Harry.* — La *Grand'Nau Françoise* et le *Caraquon* de François I^{er}. — La *Couronne.* — Le *Great-Britain.* — Le *Great-Western.* — Le *Great-Eastern.*

. Le siècle a vu sur la Tamise
Croître un monstre, à qui l'eau sans bornes fut promise,
Et qui longtemps, Babel des mers, eut Londre entier.
Levant les yeux dans l'ombre au pied de son chantier,
Effroyable, à sept mâts mêlant cinq cheminées
Qui hennissaient au choc des vagues effrénées,
Emportant, dans le bruit des aquilons sifflants,
Dix mille hommes, fourmis éparses dans ses flancs,
Ce Titan se rua, joyeux, dans la tempête ;
Du dôme de Saint-Paul son mât passait le faîte ;
Le sombre esprit humain, debout sur son tillac,
Stupéfiait la mer qui n'était plus qu'un lac ;
Le vieillard Océan qu'effarouche la sonde,
Inquiet, à travers le verre de son onde,
Regardait le vaisseau de l'homme grossissant ;

Ce vaisseau fut sur l'onde un terrible passant :
Les vagues frémissaient de l'avoir sur leurs croupes ;
Ses sabords mugissaient ; en guise de chaloupes,
Deux navires pendaient à ses porte-manteaux ;
Son armure était faite avec tous les métaux ;
Un prodigieux câble ourlait sa grande voile ;
Quand il marchait fumant, grondant, couvert de toile,
Il jetait un tel râle à l'air épouvanté
Que toute l'eau tremblait, et que l'immensité
Comptait parmi ses bruits ce grand frisson sonore ;
La nuit, il passait rouge ainsi qu'un météore ;
Sa voilure, où l'oreille entendait le débat
Des souffles, subissait ce gréement comme un bât ;
Ses hunes, ses grelins, ses palans, ses amures,
Étaient une prison de vents et de murmures,
Son ancre avait le poids d'une tour, ses parois
Roulaient les flots, trouvant tous les ports trop étroits ;
Son ombre humiliait au loin toutes les proues ;
Un télégraphe était son porte-voix ; ses roues
Forgeait la sombre mer comme deux grands marteaux ;
Les flots se le passaient comme des piédestaux
Où, calme, ondulerait un triomphal colosse ;
L'abîme s'abrégeait sous sa lourdeur véloce ;

.

Ainsi s'exprime l'illustre auteur de la *Légende des siècles* dans la pièce qu'il intitule *Pleine mer*. Il parle, on l'a compris, de cet extraordinaire vaisseau qui reçut d'abord le nom de *Léviathan*, et que le puritanisme de nos voisins a depuis écarté parce qu'il était celui du démon.

Ce *Great-Eastern* n'est pas le seul grand navire qui ait mérité et trouvé des poëtes, de Noé à M. Brunel, son constructeur. L'origine des vaisseaux

géants, ou du moins des navires dont la proportion a dépassé celle des bâtiments de leur époque[1], est ancienne. Depuis l'Arche qui servit de refuge aux êtres chargés de perpétuer la vie sur notre globe, ils ont été nombreux, ces prodigieux vaisseaux élevés par l'orgueil des hommes, ou leur désir, plus digne d'intérêt, de résister aux fureurs des tempêtes.

L'un des plus anciens de ces navires est la galère d'Hiéron, qui, au dire d'Athénée, avait vingt rangs de rames. Ce fut Archimède qui en donna les plans. Trois cents charpentiers, accompagnés de leur aides, la construisirent en un an, et y employèrent autant de bois qu'il en eût fallu pour bâtir soixante galères ordinaires. Elle avait trois étages ou trois ponts. Le plus bas (sorte de cale) servait à placer le lest et les marchandises ; dans celui du milieu, on trouvait trente chambres de quatre lits chacune ; enfin sur le pont, un pavé en mosaïque représentait la guerre de Troie. Au-dessus d'une partie du tillac, s'élevait encore une sorte de galerie remplie d'arbustes et de fleurs rares, au milieu desquels était à demi cachée une dunette formant salon, pour les femmes, et somptueusement pavée en agathe et en corail. Toutes les parois intérieures de cette galerie étaient revêtues de boiseries délicatement incrustées d'ivoire,

[1] La grandeur du vaisseau d'Isis, décrit par Lucien dans un de ses dialogues, diffère à peine de deux pieds de celle des vaisseaux actuels de soixante-quatorze. (Jal, *Arch. nav.*)

d'argent et de nacre. Le navire renfermait une salle commune, une bibliothèque et un corps de garde pour les soldats, défendu par de grosses tours de bois, remplies d'excellentes machines de guerre. Cette galère monstrueuse était de douze mille tonneaux. Aussi n'est-il point surprenant qu'il ne se soit trouvé dans toute la Sicile aucun port capable de lui donner asile, si bien qu'Hiéron dut se décider à en faire hommage au roi d'Égypte.

S'il faut en croire ce même Athénée et Plutarque, certain vaisseau de Ptolémée Philipator ne fut ni moins colossal ni moins splendide. « Sa longueur était, disent-ils, de 420 pieds, sa largeur de 60. Il était, depuis le fond, partagé en douze étages; sa proue s'élevait de 72 pieds au-dessus de la mer. Un triple éperon armait l'avant de ses pointes bizarres; Quarante rangées de rames poussaient sa masse gigantesque; celles du dernier ordre avaient 72 pieds de longueur, mais le manche, chargé de plomb, les maintenait en équilibre et faciles à mouvoir. Deux mille soldats garnissaient les plates-formes des tours ainsi que la galerie posée au-dessus des rames. Des bosquets, des parterres semés des fleurs les plus rares, peuplés des oiseaux les plus curieux, récréaient, par leurs couleurs variées, les regards de l'orgueilleux monarque; les métaux les plus précieux rehaussaient sa poupe sculptée, et couraient en capricieuses astragales le long de ses vastes flancs;

ses voiles de pourpre, à la trame d'or, étincelaient tour à tour de leurs doubles reflets. Quatre larges avirons, servant de gouvernails, coupaient de leur surface dorée les teintes chatoyantes du riche navire réfléchi dans les eaux. Assis sur un trône magnifique, qu'entouraient les seigneurs de sa cour couverts de leurs plus splendides vêtements, le roi présidait, au son des fanfares, à la navigation de cette masse imposante. »

Ces deux bâtiments sont les plus connus parmi les plus grands dont l'antiquité nous ait légué la mémoire. Il faut ensuite jeter les regards sur l'Océan pour retrouver des constructions navales dépassant les proportions ordinaires. Le premier en date parmi ces dernières est le dragon d'Alaf Tryggrason. Les chroniqueurs contemporains en parlent comme du plus grand, du plus beau et du plus imposant de l'époque par sa masse et sa décoration. Il possédait, dit-on, trente-quatre rames de chaque côté. Si la tradition est fidèle, il pouvait être long comme les grandes galères du xvie siècle. C'était, on le voit, un bâtiment d'une assez forte importance; car les galères à vingt-six avirons seulement avaient environ 130 pieds de longueur. (A. Jal.)

Un peu plus tard, au douzième siècle, c'est la nave de Byzance qui émerveille les historiens grecs et vénitiens qui ont raconté les événements de 1172. Elle avait été bâtie, dit Cinnami, par un riche et

noble Vénitien qui la vendit ensuite à la République, laquelle en fit cadeau à l'empereur de Constantinople et qui servit aux Vénitiens prisonniers de Manuel Comnène à opérer une des évasions les plus extraordinaires que l'on puisse citer.

Au xve siècle, c'est une caraque française, la *Charente*, qui continue la tradition des gros vaisseaux. Elle avait été bâtie pour être jointe aux navires que Louis XII et Anne de Bretagne firent construire dans le but de secourir les Vénitiens contre les Turcs. « C'est à savoir, dit Jean d'Auton, l'une des plus avantageuses pour la guerre de toute la mer. Pour décrire la grandeur, la largeur, la force et l'équipage d'icelle, ce serait pour trop allonger le compte, et donner merveille aux oyans. Quoi que ce soit, elle était armée de douze cents hommes de guerre, sans les aides, de deux cents pièces d'artillerie, desquelles il y en avait quatorze à roues, tirant grosses pièces de fonte et boulets serpentins, avitaillés pour neuf mois, et avait voiles tout à gré, que en mer n'étaient pirates ni écumeurs qui devant elles tinssent le vent. »

Toutefois la *Charente* n'est pas le navire le plus célèbre de son époque par sa grosseur. Lorsque le 10 août 1513 la flotte d'Angleterre, jalouse de venger la mort du grand-amiral Édouard Howard, tué peu de temps auparavant par notre illustre Prégent de Bidoulx, parut sur les côtes de Bretagne, et que le

même Prégent se porta sur elle, parmi les navires de la flotte française, une grande et belle caraque, ornée superbement et avec un soin de reine, se fit particulièrement remarquer par la vaillance de ceux qui la montaient, et par sa fin, qui est une des plus belles pages de notre histoire maritime. C'était *Marie-la-Cordelière*, dont Anne de Bretagne[1] avait confié le commandement au plus digne capitaine breton qui fût alors, au vaillant Portzmoguer, dit Primoguet. Ses débuts dans ce combat mémorable avaient été brillants : elle avait coulé à fond, à elle seule, presque autant de vaisseaux ennemis que le reste de la flotte ensemble, lorsqu'elle se vit cernée par douze des principaux vaisseaux anglais. La *Cordelière*, dans son isolement contre tant d'ennemis, ne perdit point courage ; sur les douze vaisseaux qui l'entouraient, elle en mit plusieurs hors de combat et en écarta quelques autres ; un gros vaisseau entre autres avait été complétement démâté à coups de canon par la caraque ; elle allait triompher, lorsque de la hune d'un de ces assaillants, on lui jeta une masse de feux d'artifice qui l'embrasèrent à l'instant. « Une partie des soldats et des matelots purent se sauver dans les chaloupes, raconte Léon Guérin ;

[1] La reine l'avait fait construire à Morlaix pendant son veuvage de Charles VIII, et lui avait donné pour enseigne la cordelière d'argent qu'elle ajoutait autour de l'écu de ses armes, avec cette devise : *J'ai le corps délié.*

mais le capitaine Primoguet ; après avoir laissé à chacun le droit de quitter une partie désormais désespérée, ne voulut point user, malgré les prières des siens, de la possibilité où il était aussi de sauver sa vie. Sa vie, elle était liée tout entière à l'existence du vaisseau que lui avait si spécialement confié la reine ; elles devaient finir irrévocablement l'une avec l'autre. Soudain la *Cordelière* avise la *Régente*, de mille tonneaux, sur laquelle Thomas Knevet, écuyer de Henri VIII, remplissait les fonctions de vice-amiral d'Angleterre ; comme un volcan flottant, elle va sur elle, impitoyablement l'accroche et la revêt de sa robe enflammée. La poudrière de la *Régente* saute, et avec elle le vaisseau ennemi, celui qui le commande et des milliers de membres brûlés et en lambeaux, tandis que la *Cordelière*, satisfaite, et superbe encore dans son désastre, éclate aussi, puis, comme une trombe de feu et de fumée, s'évanouit dans les flots avec son immortel capitaine Primoguet... »

Un autre grand bâtiment, contemporain de la *Cordelière*, est le *Botafogo*, d'abord connu sous le nom de *San João Baptista*. On ne donne malheureusement pas ses dimensions d'une façon exacte. On affirme seulement qu'en l'année 1535, c'était le plus grand bâtiment que l'on ait jusqu'alors construit en Europe. Il portait trois cent six pièces de canon en bronze. Ses vastes flancs avaient reçu six

cents hommes armés de mousquets et quatre cents soldats de *rondache et d'épée*, comme on disait alors; il portait également quatre cents artilleurs. Mais ce qui le rendait surtout redoutable, disent les chroniqueurs du temps, c'était son taille-mer (*talhamar*) de fin acier. On donnait ce nom à une grande scie que le navire portait à sa proue. Cet instrument était destiné à rompre une chaîne immense en fer qui fermait l'entrée de la goulette. L'infant D. Luiz était le commandant de ce magnifique et terrible navire ; mais la première manœuvre n'amena pas le résultat qu'on attendait de lui. Le prince ordonna alors que le galion reprît le large et, toutes voiles au vent, revînt contre l'obstacle qui fermait l'entrée du port. Cette manœuvre eut un plein succès : la chaîne vola en éclats et le bâtiment fit son entrée en écartant les flots. Son artillerie éclata alors des deux bords et l'effet en fut tel, que le bâtiment commandé par don Luiz (frère du roi don Manuel), prit le nom de *Boutefeu*, qui lui est demeuré. D'après M. Ferdinand Denis, ce navire existait encore en 1640.

Le bâtiment qu'édifia Jacques IV, roi d'Écosse, probablement vers 1513, quand ce monarque, constant allié de la France, arma une escadre pour protéger nos côtes contre les attaques des Anglais, était également d'une grandeur prodigieuse (*of enormous magnitude*), dit l'historien Lindsay. « Il avait 240 pieds de long et 36 de large ; sa muraille était si

épaisse qu'aucun canon n'aurait pu l'entamer. Il occupa toute l'Écosse pour son lancement, et quand il fut mis à flot avec ses mâts et ses voiles au complet, avec ses câbles et ses ancres, on le compta au roi la somme de quarante mille livres sterling, avec son artillerie, qui se composait de six canons de chaque côté, avec trois grands basilics. Il possédait en outre trois cents bouches de petite artillerie, à savoir : pièces tournantes et en batterie, faucons et quarts de faucon, slings (frondes, pierriers), serpentins dangereux et doubles dogs, avec hacquebutes et coulevrines, arbalètes et arcs. Il avait trois cents mariniers pour le manœuvrer, cent vingt canonniers et cent hommes de guerre, tant capitaines, matelots que quartiers-maîtres. »

La mode était alors aux grandes constructions navales, grâce à Henry VIII, dont les immenses navires resteront célèbres, bien que beaucoup d'entre eux n'aient jamais vu la mer, par suite de l'impossibilité où l'on se trouva de les lancer.

Indépendamment de cette tendance à exagérer le volume des bâtiments, il y avait alors en architecture navale deux systèmes de construction : l'un, conforme à la tradition et aux coutumes du Nord, produisait des navires assez disgracieux, mais simples et solides; l'autre, qui prétendait à l'art et qui imitait les Vénitiens, inspirait des édifices élégants, mais souvent bizarres, dépassant d'une hauteur

extraordinaire la surface des eaux, couverts de dorures, de moulures, et ornés de voiles faites de tissus précieux.

Le *Great-Harry* paraît avoir été l'un des chefs-d'œuvre du second système. Une vieille peinture, que l'on conserve au château de Windsor, représente ce vaisseaux fameux. L'artiste (on suppose que c'est Holbein) a figuré au centre du pont le roi Henry et les seigneurs de sa cour. Les voiles et les banderoles sont de drap d'or ; l'étendard royal flotte aux quatre coins du château de poupe. Il traverse en ce moment la Manche. On est en 1520, et le roi d'Angleterre va au rendez-vous où l'attend François Ier.

Le *Great-Harry* avait mille tonneaux ; il était armé de cent vingt-deux bouches à feu, mais trente-quatre pièces seulement méritaient d'être nommées des canons, les autres n'étant guère rien de plus que des pierriers. Quoique ce fût la merveille du temps, ce n'était, après tout, qu'un vaisseau de parade, sur lequel il n'eût pas été sage de se hasarder par un gros temps, et qui eût fait une triste figure dans un combat naval. « Sans doute, dit un écrivain anglais, les marins de la vieille école secouaient la tête de pitié en voyant s'élever un bâtiment à une telle hauteur au-dessus du niveau de la mer ; et lorsqu'ils passaient près du *Great-Harry*, ils devaient pousser rapidement en avant leurs chaloupes,

de peur que la monstrueuse machine, perdant tout à coup l'équilibre, ne vînt à tomber sur eux. Au

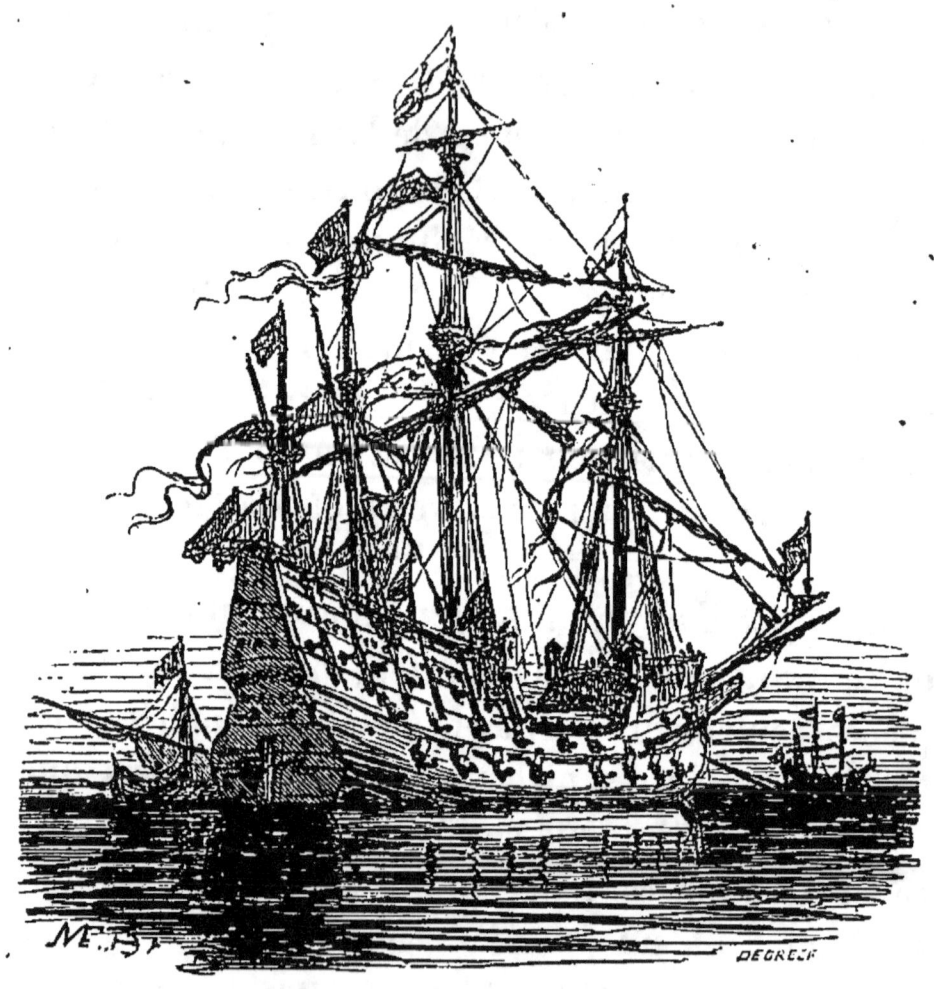

Fig. 29. — Le *Great-Harry* (seizième siècle).

reste, le *Great-Harry* ne rendit pas de longs services ; il ne dura que trente-huit ans ; un incendie le consuma à Woolwich en 1553.

Plusieurs années avant que le *Great-Harry* ne

brûlât, un autre navire, dont l'existence devait être plus rapide encore, se bâtissait, non pas en Angleterre cette fois, mais au Havre. François Ier avait-il été jaloux du *Great-Harry?* Cela ne serait pas impossible. Quoi qu'il en soit, le roi rêvait depuis longtemps la construction d'un de ces immenses bâtiments de mer qui font l'orgueil des nations qui les mettent au monde, et rendent rarement des services proportionnés aux frais qu'ils ont entraînés. Mais au temps de François Ier, on allait d'abord au but qui plaisait. En conséquence, ordre fut donné à un gentilhomme breton, homme du métier, de construire une *caraque* devant jauger mille tonneaux de plus que le *Great-Harry.*

Les ouvriers se mirent à l'œuvre sur-le-champ, et pendant les derniers mois de 1532 et la plus grande partie de 1533, la crique de Percanville, maintenant le vieux bassin du Havre, servit de *forme* à ce prodigieux vaisseau. Plusieurs vastes sapins du Nord, reliés ensemble par de larges cerceaux de fer, formaient le grand mât, qui avait cinq à six brasses de tour, et qui portait quatre hunes, sur la plus haute desquelles un gabier de la plus belle taille paraissait comme le plus petit mousse.

L'image d'un phénix ornait la poupe du navire, pour signifier, suivant le langage symbolique du temps, qu'il était l'unique au monde. Enfin, la

proue soutenait une figure de Saint François, patron du roi. Au-dessous, on lisait une devise qu'on ne lit plus guère aujourd'hui que sur les murs déserts de Chambord, et qu'on voyait encore aux endroits les plus apparents de la *Françoise*, à droite et à gauche du phénix, sur le couronnement, sur les galeries : *Nutrisco et extinguo*, accompagnée d'une salamandre d'argent sur champ de gueules et environnée de flammes d'or.

Intérieurement tout était parfaitement disposé. Au milieu de l'entrepont se trouvait une jolie chapelle de Saint-François, toute peinte et dorée comme un oratoire du Louvre. Ailleurs avait été établie une forge pour réparer les détails de l'armement pendant la campagne, un four pour alimenter l'état-major de pain frais. Il y avait mieux encore : il y avait sur cette *Grand'Nau Françoise* un moulin à vent ! Les plaisirs des officiers n'avaient pas été oubliés. Au moyen d'un auvent qui couvrait le tillac depuis un bout jusqu'à l'autre, on formait à volonté un jeu de paume, jeu alors très en vogue.

Avant que tout cela ne fût terminé, on avait fait venir, pour commander la caraque, un homme digne d'elle, le chevalier de Villiers de l'Ile-Adam, neveu de l'héroïque grand maître de Rhodes. Ce fut alors qu'on baptisa la *Françoise*. Chaque dimanche, on faisait dans sa brillante chapelle la distribution du pain bénit à un concours immense de curieux venus

pour l'admirer de Paris et de toutes les villes de Normandie. Les gardes italiennes du roi, aux hoquetons chamarrés, aux hallebardes damasquinées, maintenaient l'ordre au milieu de cette foule non moins brillante qu'elles.

Enfin vint l'heure du départ. On choisit pour cela la plus haute marée de l'équinoxe (fin de 1533) ; la *Françoise* ne put cependant arriver qu'au milieu du port. On rapporte que le lendemain, quand elle vint à passer auprès de la tour, les premiers sabords se trouvèrent au niveau de la plate-forme, et quelques matelots sautèrent dessus. Le voyage de ceux qui restaient ne devait pas être plus long, car lorsque la caraque fut parvenue à l'extrémité de la petite jetée qui suivait la tour, il fallut s'arrêter : l'eau manquait. Que faire ? On attacha à l'immuable navire force tonneaux vides, force canots pour l'alléger ; ce fut en vain. Un seul parti restait à prendre, c'était de reculer, afin de ne pas barrer l'entrée du port, et c'est ce qu'on fit ; mais on ne put la ramener si avant que les lames du large ne pussent l'atteindre. Le 14 novembre, il survint une de ces affreuses tempêtes que le vent d'ouest rend si redoutables dans la baie de Seine, et les câbles monstrueux dont parle Rabelais, et qui retenaient le vaisseau désemparé, s'étant lâchés, il tomba sur le côté et se remplit d'eau. On tenta de le relever, mais hélas ! tous les efforts furent infructueux : on fut obligé de

le mettre en pièces, comme un autre colosse de Rhodes.

La statue de Saint François, dit M. G. de Martonne, fut transportée respectueusement dans l'église du quartier des Barres, auquel elle donna son nom, et le reste des débris servit à construire un grand nombre de maisons de ce même quartier. Naguère encore subsistait au coin de la rue de la Crique une vieille maison de bois. Soit que cette maison fût construite avant la *Grand'Nau Françoise*, soit qu'elle eût été formée de ses débris, il est certain qu'elle fut le témoin muet de la destruction de la caraque. Il en existait un autre, il y a peu d'années ; c'était le cordon de pierre de la tour, à partir duquel Charles de Mouy, seigneur de la Meilleraye et gouverneur du Havre-de-Grâce, fit exhausser cette fortification, dont l'agrandissement du port a récemment nécessité la démolition.

La *Nau Françoise* n'est pas le seul grand bâtiment que le rival de Henry VIII ait fait mettre en chantier ; et parmi ceux-ci on peut citer le *Caraquon*, qui eut, également au Havre, un sort analogue à celui de la *Françoise*. Mais plus heureux qu'elle, il avait navigué, et on en parlait comme d'un bon marcheur. Il avait douze cents tonneaux de moins que son aînée et portait cent pièces d'artillerie. Un auteur du temps dit qu'il était dans la flotte, « comme une citadelle qui défendrait les autres vaisseaux » et

qu'il n'avait à craindre que les rochers et le feu. Ce fut en effet le feu qui le fit périr.

Lorsqu'en 1545, François Ier eut l'idée d'opérer une descente en Angleterre, rendez-vous fut donné à tous les bâtiments qu'on arma pour cette expédition, au Havre. Le roi s'y rendit pour voir l'embarquement. Plusieurs dames avaient accompagné le souverain pour jouir de ce spectacle rare et nouveau alors. Pour leur faire honneur et pour la nouveauté de la chose, le roi leur avait fait préparer un festin magnifique sur le *Caraquon*, qui était le vaisseau amiral.

Comment le feu fut-il mis au navire ? On l'ignore. Mais pendant que la cour se livrait à la joie, il éclata à bord avec une fureur qu'il fut impossible d'arrêter. Tout l'argent destiné à l'entretien de la flotte et au payement des troupes était sur le *Caraquon*. Les galères n'eurent que le temps de s'en approcher pour en tirer le trésor. Le feu, qui gagnait déjà l'artillerie, les obligea de forcer de rames pour prendre le large, sans quoi elles eussent coulé à fond par l'effet de l'explosion terrible des canons embrasés. Ceux des soldats et des matelots qui avaient su profiter du moment où les galères s'étaient avancées pour se jeter dedans, furent sauvés ; tous les autres périrent dans les eaux ou dans les flammes. On avait pourvu dès l'origine à la sûreté du roi et de sa cour.

Le grand navire la *Couronne* eut une fin moins tragique. Il faisait partie de la flotte que Richelieu cherchait à réorganiser, et en cette qualité il figura dans l'escadre placée sous les ordres de l'archevêque de Bordeaux, Henri Escoubleau de Sourdis, et qui fut chargée d'appuyer l'armée qu'en 1638 le cardinal envoya en Espagne.

« De mémoire d'homme, dit Léon Guérin, on n'avait rien vu de comparable. Ce vaisseau, dont on parla longtemps, que beaucoup d'auteurs contemporains ont célébré, que l'on vint visiter de tous les pays voisins, avait été construit à la Roche-Bernard, en Bretagne, par un Dieppois nommé Charles Morien. Sa quille seule avait 120 pieds de long, et chacun se disait avec admiration que les salles et galeries du Louvre lui cédaient en largeur. La hauteur de son grand mât était de 216 pieds, y compris les mâts de hune et de perroquet avec le bâton du pavillon. Ce pavillon splendide n'avait pas coûté moins de quatorze mille écus, somme incroyable, surtout si l'on se reporte à l'époque. La maîtresse ancre pesait 4,855 livres. Le corps du vaisseau lui-même était estimé peser 4,000,000 livres et pouvoir en porter autant. Dans les deux jets de voiles dont il était assorti, il entrait 6,000 aunes de toile. Comme on avait reconnu l'inconvénient de trop rapprocher les canons les uns des autres, et l'impossibilité où l'on était dans ce cas, de les tirer

tous à la fois, on n'avait percé la *Couronne* que de soixante-douze embrasures, distantes de 11 pieds les unes des autres. Ce qui surprenait surtout dans ce bel édifice, c'est que son énorme volume ne l'empêchait pas d'être un excellent voilier. Cinq cents matelots d'élite le montaient, outre les pilotes, maîtres d'équipage et autres préposés. » Quant à l'intérieur, si nous en croyons le P. Fournier, qui faisait partie de l'expédition, il était aussi luxueux que bien amenagé, et pourvu de toutes choses. « En divers endroits, dit-il en terminant la longue description qu'il en a donnée dans son *Hydrographie,* il y avait des troupeaux de moutons, coqs d'Inde et plus de cinq cents volailles, quantité de tortues et autres rafraîchissements. »

A partir de la *Couronne,* le volume des navires augmente sensiblement ; mais jusqu'en 1840 nous ne voyons plus construire de ces immenses bateaux tels que ceux dont nous venons de parler. Le temps n'était plus aux dépenses inutiles ; et la science, en progressant, avait démontré le danger des constructions démesurées. L'extrême longueur des navires offre en effet des périls sérieux. Le principal est la tendance qu'ils ont à se briser lorsque leur milieu, soutenu par la lame, laisse leur avant et leur arrière dans le vide. C'est ce qui causa, en 1844, la perte du paquebot à vapeur hollandais l'*Elberfedt,* qui sombra en quelques minutes. Le trop grand tirant

d'eau de ces bâtiments s'oppose aussi à ce qu'on puisse les entrer ou sortir des ports sans danger. C'est ainsi qu'il faillit arriver au steamer *Great-Britain* ce que nous avons raconté de la *Nau* de François I^{er}; ce n'est qu'avec des difficultés sans nombre et après plusieurs tentatives infructueuses qu'il put être mis à l'eau, à Bristol, où il fut construit en 1844.

Ce bâtiment gigantesque qui, croyons-nous, n'existe plus, avait cinq mâts et jaugeait trois mille cinq cents tonneaux ; sa machine était de mille chevaux et ses aménagements étaient disposés pour recevoir trois cent soixante passagers, en sus de ses cent trente hommes d'équipage.

Un autre bâtiment, aussi célèbre par sa grandeur, fut le *Great-Western*, le premier navire qui ait établi un mode permanent de communications entre l'Europe et l'Amérique. Il jaugeait mille trois cent quarante tonneaux et pouvait loger trois cents personnes, pour lesquelles avaient été ménagées de spacieuses et charmantes chambres, et un salon de vingt-trois mètres, décoré avec soin de peintures dues au pinceau de l'artiste Parris. C'était la première fois qu'on songeait au bien-être des voyageurs ; aussi parla-t-on longtemps en Angleterre de ce fameux paquebot, qui améliorait si sensiblement les conditions du voyage par mer.

Depuis ces deux steamers, et malgré le sort fu-

neste de certains paquebots dont le volume exagéré causa la perte, les Anglais et les Américains n'ont pas cessé de s'occuper d'un problème que le *Great-Eastern* n'a pas complétement résolu.

Le poëte que nous citions tout à l'heure ajoute :

> Pas de lointains pays qui pour lui ne fût près ;
> Madère apercevait ses mâts ; trois jours après,
> L'Hékla l'entrevoyait dans la lueur polaire.

Son imagination l'entraîne loin de la vérité. Le *Great-Eastern* n'a jamais fait que des voyages en Amérique, le dernier pour la pose du câble transatlantique.

M. Victor Hugo est plus exact lorsqu'il décrit cette énormité du *Great-Eastern*, qui lui permet de prendre mille passagers. Voici d'ailleurs les colossales proportions de ce navire, qui n'a pas coûté moins de 25 millions :

Longueur extrême.	210m92c
Largeur au maître-bau.	25 29
Extrême largeur en dehors des tambours. . . .	36 72
Tirant d'eau moyen avec 6000 tonneaux de charbon.	7 63
Tonnage	22500 t
Machine à hélice.	1600 c
Machine à roues.	1000 c

La machine à hélice a six chaudières, soixante-douze feux et trois cheminées ; la machine à roues, quatre chaudières, quarante-deux feux et deux che-

minées. La consommation moyenne de ces foyers est de trois cents tonneaux par jour, soit neuf mille tonneaux par mois. Le service de ces machines exige un personnel de deux cents hommes.

« Comme paquebot, écrivait-on[1], après le premier voyage du *Great-Eastern*, on peut le louer sans réserve ; il est et il sera sans doute longtemps sans rival. A la vitesse il joint toutes les dispositions les plus recherchées des passagers. Et d'abord il supprime, ou peu s'en faut, le mal de la mer. Il vous loge commodément, vous donne de l'air, de l'espace, et sans trépidation, sans aucune odeur de machine, vous fait faire quatorze milles à l'heure, avec la satisfaction égoïste, mais très-commune chez tous les passagers, de laisser derrière soi et de voir plus ou moins ballottés par la mer les navires qui se rencontrent sur le chemin. »

Malheureusement, dans ces immenses machines, la moindre avarie peut tout compromettre et annihiler les meilleures qualités. Lors du troisième voyage du *Great-Eastern*, la tige de son gouvernail se rompit, et malgré les efforts de l'équipage le navire devint le jouet des vagues. Livré à des roulis qu'il est facile de se représenter, les aubes et les rayons des roues, tour à tour émergés, furent successivement arrachés. Cinq embarcations sur vingt

[1] *Revue maritime et coloniale.*

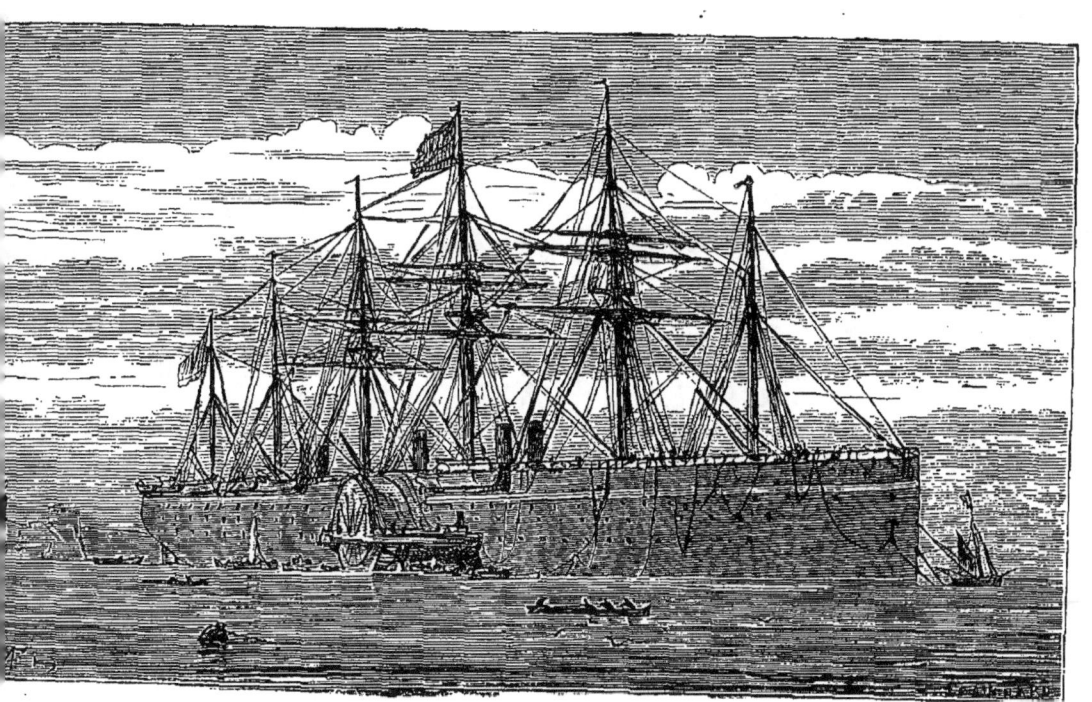

Fig. 30. — Le *Great-Eastern*

hissées en ceinture à la hauteur du plat-bord, furent enlevées. Intérieurement les dégâts ont été moindres, et c'est à tort qu'on les a dits graves.

En regard de ces avaries, et pour être juste, il convient de constater que le *Great-Eastern*, livré pendant quinze heures à la mer comme une masse inerte, n'a pas fait un pouce d'eau ; que pas une cloison n'a joué ; pas un rivet, pas un boulon n'a manqué : les tambours n'ont pas souffert ; les disques des roues sont demeurés intacts ; les cheminées n'ont pas été ébranlées, et enfin ses deux machines sont sorties sans la moindre perturbation de cette épreuve.

En résumé, tout ce qu'on peut reprocher au *Great-Eastern*, c'est peut-être d'avoir devancé son heure ; il serait un bâtiment possible si, par suite des tâtonnements inévitables dans un premier essai ses dépenses n'avaient pas dépassé le chiffre possible de ses recettes, et enfin si son immensité ne lui interdisait pas aujourd'hui la plupart des ports des deux mondes. Il n'en a pas moins rendu un immense service en servant à la pose du câble transatlantique en 1866.

VI

LES PAQUEBOTS

Les Templiers entrepreneurs de transports. — Les paquebots des fleuves d'Amérique. — Les paquebots anglais, américains et français. — Les Messageries nationales. — Les *clippers*. — Les *ferry-boats*. — Le coche français et le coche chinois. — Les navires à émigrants. — Le négrier.

L'usage des bateaux *omnibus* semble remonter aux croisades, alors que les pèlerins s'en allaient en foule vers les lieux saints. C'étaient les Templiers et les chevaliers de Saint-Jean qui se chargeaient de ces transports. Chacun des deux ordres pouvait faire partir deux fois l'année un vaisseau qui contenait jusqu'à mille cinq cents pèlerins, sans compter les hommes d'équipage, etc. Par la suite, la marine marchande s'est emparée de cette industrie, qui est devenue l'un des principaux éléments de sa fortune, mais qui ne devait réellement prendre d'importance

que lorsque Fulton eut rendu pratique l'emploi de la vapeur.

Nous avons raconté les travaux de l'illustre ingénieur. Dès qu'il eut montré la possibilité de parcourir les fleuves à l'aide de bâtiments à roues mues par la vapeur, une foule d'entreprises se formèrent pour exploiter son invention ; elles prospérèrent d'autant mieux qu'il n'est pas de pays au monde, si ce n'est la Chine, qui possède des cours d'eau aussi importants que ceux du Nord-Amérique, et où le besoin de voies de communication soit plus impérieux.

Quoique depuis leur constitution les États-Unis aient été dotés de nombreuses routes, elles sont encore loin de suffire à l'immense territoire qu'elles sillonnent et aux exigences d'un commerce actif et considérable. On s'expliquera donc sans peine que la navigation intérieure s'y soit développée d'une manière tout à fait exceptionnelle. Les bateaux qu'emploient les Américains sont nombreux, et diffèrent souvent de forme avec ceux que nous sommes habitués à voir de ce côté-ci de l'Atlantique. Ainsi ils font usage de paquebots dont le pont est surmonté de plusieurs étages, ce qui leur donne bien plus l'aspect de maisons flottantes que de bateaux. « Rien n'y manque, dit un voyageur[1], restaurant,

[1] E. du Hailly, *Campagnes et stations sur les côtes de l'Amérique du Nord.* Dentu.

Fig. 31. — Steam-Packet américain.

café, coiffeurs, bains, etc. D'interminables rangées de cabines s'étagent sur toute la longueur du bâtiment. De magnifiques salons aux tapis épais, aux boiseries peintes, dorées ou revêtues de glaces, vont également de bout en bout. Le rez-de-chaussée est réservé aux marchandises et aux animaux, et au centre, dominant le tout comme le clocher d'une cathédrale, se meut majestueusement le balancier de la machine qui donne à ce monde flottant une vitesse de vingt-cinq kilomètres à l'heure. »

Ce ne sont pas les Anglais, comme on le croit généralement, qui ont songé les premiers à établir des services réguliers de transatlantiques. Dans son *Histoire de Bordeaux*, M. Henry Ribadieu cite un arrêt du conseil royal en date du 14 juillet 1786 qui établit entre l'Amérique, le Havre et Bordeaux un service de vingt-quatre paquebots qui portaient le titre de *Paquebots du roi*, et dont l'organisation différait peu de celle des transatlantiques actuels. La révolution interrompit ce service, que les Anglais rétablirent à leur profit. Leurs transports s'opéraient avant 1840 par des navires à voiles et à des époques indéterminées.

Quelques voyages heureux, accomplis par les bateaux à vapeur *Savannah*, *Sirius*, *Great-Western*, etc., firent entrevoir la possibilité de substituer un service régulier et rapide, au service plein d'in-

certitude et de lenteur dont on s'était jusqu'alors contenté. C'est ainsi que le gouvernement anglais fut conduit à subventionner une compagnie privée, la compagnie Cunard, pour le transport de ses malles sur des paquebots à vapeur, partant à jour fixe, pendant toute l'année.

Les steamers qu'employa d'abord cette compagnie étaient de la force nominale de quatre cents chevaux. En 1841, cette société mit en service des bateaux de cinq cents chevaux ; en 1846, de six cent cinquante chevaux ; en 1850, de huit cents chevaux ; en 1855, de neuf cents et neuf cent soixante chevaux ; cette force a été dépassée depuis et de beaucoup.

Ces paquebots sont presque tous à roues à aubes ; ce n'est pas sans raison qu'on évite de leur donner des hélices. La trépidation qu'occasionne l'hélice, lorsque le navire marche à grande vitesse, est trop fatigante. En second lieu, on reproche aux bâtiments à hélice d'exiger des réparations beaucoup plus fréquentes que ceux à roues. Enfin ils consomment beaucoup de charbon, lorsqu'ils rencontrent des vents debout. Néanmoins l'hélice paraît devoir l'emporter dans un avenir prochain si nous en jugeons par les derniers bâtiments construits, tant de ce côté-ci de l'Atlantique que de l'autre, et qui presque tous sont à hélice.

Pendant dix ans le monopole de la navigation

à vapeur transatlantique, c'est-à-dire le transport régulier entre l'Europe et les États-Unis des lettres, passagers de première classe et marchandises de luxe, est resté entre les mains de la compagnie

Fig. 52. — Transatlantique à hélice.

Cunard. Mais, en 1850, le gouvernement américain, frappé de l'influence exercée par ce genre de service sur le développement du commerce, s'est déterminé à imiter le gouvernement anglais en encourageant la création d'un service semblable aux États-Unis. C'est ainsi que la ligne Collins a été subventionnée par lui, pour transporter les malles américaines entre New-York et Liverpool.

La France ne s'est présentée que plus tard dans

l'arène de la concurrence. Son premier navire affecté au transport des lettres et des passagers fut le *Scamandre*, qui commença son service en 1837, dans la Méditerranée. Mais comme c'était l'État qui s'était réservé le monopole de ce transport, les dépenses dépassèrent bientôt les recettes dans une telle proportion, qu'on dut reconnaître que des compagnies subventionnées comme elles le sont en Angleterre, en Autriche et en Amérique étaient seules capables de se maintenir.

Ce ne fut pourtant qu'après la révolution de 1848 que le bilan de l'affaire fut examiné à fond, et qu'on sentit l'absolue nécessité de faire appel à l'industrie privée. La Compagnie des Messageries se présenta. Les ressources financières dont disposait cette société, la considération dont elle était entourée, l'intelligence et l'activité bien connues des hommes qu'elle avait à sa tête, garantissaient l'exécution de ses engagements. Cependant lorsqu'en 1851 le projet de concession arriva devant l'Assemblée législative, il rencontra, au lieu de la discussion calme et sérieuse qui convenait à une question semblable, une opposition des plus violentes, et qui démontre combien les doctrines économiques étaient alors peu répandues parmi nos législateurs. Par bonheur, la majorité de la Chambre ne tint pas compte des vues fausses émises par la minorité en cette occasion, le contrat fut

conclu, et Marseille reliée à l'Italie et aux Échelles du Levant.

Il est inutile de rappeler les services qu'ont rendus les Messageries lors de la guerre de Crimée et de l'expédition de Syrie. Ils furent tels que l'on fut très-heureux de concéder à la compagnie la ligne qui devait desservir le Brésil, par Bordeaux, lorsque celle-ci la soumissionna en 1857, et enfin celle de l'Indo-Chine par Suez, dont elle offrit également de se charger un peu plus tard.

L'établissement de la ligne de steamers qui va maintenant du Havre à New-York est d'une date plus récente. Nos paquebots naviguaient depuis trois années dans la Méditerranée, lorsqu'en mai 1840, M. Thiers, alors président du conseil des ministres, présenta lui-même à la Chambre des députés un projet de loi pour la création de plusieurs services semblables dans l'Atlantique. Trois lignes devaient mettre la France en communication régulière avec les principaux ports de l'est des deux Amériques. Mais ce projet n'eut pas de suites, et la question demeura en suspens jusqu'en 1857. A cette époque, le Corps législatif fut saisi de la proposition d'autoriser le ministre des finances à traiter avec l'industrie privée pour l'exploitation de trois lignes de paquebots, l'une du Havre à New-York, la seconde de Bordeaux au Brésil et à la Plata, la troisième de Saint-Nazaire aux Antilles, au Mexique et à Aspin-

wall. Nous avons dit que la Compagnie des messageries avait obtenu la concession de la ligne du Brésil ; les deux autres lignes furent d'abord cédées à la société de *l'Union maritime;* mais celle-ci n'ayant pu remplir ses engagements, le privilége fut accordé à la *Société générale maritime*, qui l'exploite aujourd'hui.

Grâce aux subventions relativement minimes que reçoivent les deux compagnies, elles n'ont pas cessé de prospérer, tout en procurant au pays des bénéfices considérables et de plus d'une sorte : développement des transactions et des échanges, multiplicité des voyages, rapidité des transports de troupes et de munitions, accroissement des revenus indirects et de la richesse publique. Ces heureux effets ont déjà pu s'apprécier, bien que les services ne soient pas encore au complet : que sera-ce lorsque la flotte entière aura parcouru les mers pendant une suite d'années ?

On doit encore aux Américains le *clipper*[1]. L'origine de type de ce bâtiment remonte à la découverte de l'or en Californie. On sait quels énormes bénéfices assurait, à cette époque, à tout bâtiment son arrivée à San-Francisco, lorsqu'il y apportait avant ses concurrents quelques-uns des objets dont avait

[1] *Clipper* paraît dériver du verbe anglais *to clipp*, tondre, rogner. On donnait autrefois le nom de *clipper* au cheval qui, en Angleterre, remportait le prix de la course.

besoin l'aventureuse population des chercheurs d'or. Par contre, tout retardataire, trouvant le marché encombré, ne pouvait se défaire de sa cargaison qu'à vil prix. Il y avait dès lors urgence à n'employer que des navires d'une excellente marche. Malheureusement l'emploi de la vapeur est fort coûteux ; et comme en marine commerciale, le problème à résoudre n'est pas seulement d'aller vite, mais aussi de naviguer à bon marché, ce fut nécessairement vers l'amélioration du navire à voiles que dut se tourner l'esprit des constructeurs. De là le clipper.

Les différences qu'on pourrait signaler entre les clippers et les autres voiliers sont nombreuses ; la première consiste dans la longueur, puisqu'à largeur égale les clippers sont *au moins* d'un tiers plus longs que les autres. Quelques-uns ont le maître couple fin ; d'autres ont le maître couple plein. Certains clippers ont le déplacement de l'avant supérieur à celui de l'arrière ; d'autres, et c'est le plus grand nombre, ont le déplacement de l'arrière supérieur à celui de l'avant, et le centre de volume de carène en arrière du milieu.

Relativement à la mâture, les mêmes variétés se présentent. On rencontre des clippers qui sont mâtés en trois mâts ; d'autres sont mâtés en brick, d'autres en goëlette, etc. Ces bâtiments portent les noms respectifs de *clippers-ships*, *clippers-brigs*, *clippers-schooners*, etc. Ce sont des navires extraordinaire-

ment rapides. Ainsi en comparant pour de longs parcours les moyennes de traversée des clippers avec celles d'un navire à vapeur, il se trouve qu'elles sont ce que 5 est à 7. On s'explique dès lors la faveur dont les clippers jouissent en Amérique, surtout pour le transport des marchandises de prix.

Parmi les clippers les plus célèbres, on doit citer

Fig. 33. — Le clipper *Great Republic*.

le *Great Republic*, construit à Boston. Ce navire, enregistré pour un tonnage de quatre mille cinq cent

cinquante tonneaux, est le plus grand navire à voiles qui existe. Il porte quatre mâts verticaux : sa longueur à la flottaison en charge atteint $95^m,75$; sa largeur hors bordages, $16^m,15$, et la profondeur de sa cale, 9 mètres.

La première traversée du *Great Republic* a eu lieu entre New-York et Londres, et s'est effectuée en quatorze jours. La distance, mesurée sur la carte, étant de 3,240 milles marins, cela fait ressortir une vitesse moyenne de neuf nœuds six en bonne route. Malgré ce chiffre élevé, le *Great Republic* n'est pas considéré aux États-Unis comme un des navires de plus grande marche. Le *Sovereign of the Seas*, de deux mille quatre cent vingt et un tonneaux, jouit, sous ce dernier rapport, d'une réputation plus générale. Si l'on en croit les publications américaines, ce navire aurait réalisé, pendant ses deux cent vingt-huit premiers jours de mer, une vitesse moyenne de sept nœuds cinq.

Le *Flying Cloud* est un autre clipper également fameux. On lui attribue une traversée de New-York à San-Francisco effectuée en quatre-vingt-neuf jours vingt et une heures. La distance étant de 15,380 milles, cela lui donne une vitesse moyenne de six nœuds sept, chiffre élevé si l'on considère que le navire a eu à doubler le cap Horn et à traverser deux fois les calmes de l'équateur. On dit que, pendant ce voyage, le *Flying Cloud* a maintenu

pendant vingt-quatre heures une vitesse moyenne de quinze nœuds quatre, soit la vitesse des meilleurs steamers.

On peut citer encore, parmi les clippers célèbres, le *Red Jacket* et le *Lightning*, l'un de 68m,60 de long. L'autre de 69m,60. Le premier a effectué deux voyages entre Liverpool et l'Australie en soixante-neuf jours et demi et soixante-treize jours et demi. Le second, construit à Boston en 1854, a été, comme le *Red Jacket*, attaché à une ligne régulière de paquebots à voiles entre Liverpool et l'Australie. Ses quatre premiers voyages ont eu pour durées respectives soixante-dix-sept jours, soixante-quatre jours, soixante-quinze jours et soixante cinq jours. La vitesse moyenne résultante, pendant ces deux cent quatre-vingt et un jours de mer, ressort au chiffre de sept nœuds cinq en bonne route.

On voit que le *clipper* est digne de faire honneur aux Américains; mais les bâtiments de ce type seraient plus remarquables encore si leur trop grande longueur et la quantité de toile dont ils sont surchagés ne les exposaient à sombrer sous voiles, ainsi que cela est arrivé à quelques-uns. Au point de vue de la sécurité, les *ferry-boats* sont mieux construits.

« Ce bateau, dit M. E. du Hailly, est l'omnibus des rades comme celle de New-York par excellence,

omnibus en ce sens que bêtes et gens, charrettes et voitures, tout y trouve place. Peut-être serait-il plus exact de dire qu'il est le prolongement des deux rues qu'il réunit sur les bords opposés de la baie : a centre du bateau la voie publique encombrée voitures ; sur les côtés, pour les piétons, des salo tenant lieu de trottoirs. Aux deux débarcadères, la même disposition se retrouve sur des ponts assujettis à l'action de la marée, de manière à toujours se trouver au niveau du pont du *ferry*. On en compte près de quatre-vingts à New-York ; un grand nombre marchent jour et nuit.

Combien loin il y a de ces *ferry* au coche de nos pères ! et pourtant de quelle faveur ne jouissait-il pas, en dépit de ses nombreux inconvénients ? C'est qu'autrefois les routes étant fort négligées, peu sûres et assez rares, c'était le seul moyen de transport qu'on eût à sa disposition. Le coche est aujourd'hui remplacé sur nos cours d'eau par de rapides bateaux à vapeur, et bientôt peut-être il faudra un glossaire pour expliquer le dicton : *manquer le coche*, qui se maintient encore dans les traditions populaires pour exprimer le désappointement d'un dessein avorté par l'imprévoyance ou l'incapacité de celui qui l'avait conçu.

Mais si le coche a disparu de nos fleuves, il s'est conservé en Chine, où son origine se perd probablement dans la nuit des temps. Il a même pris dans

le Céleste-Empire une importance qu'il n'a vraisemblablement jamais eue en Europe.

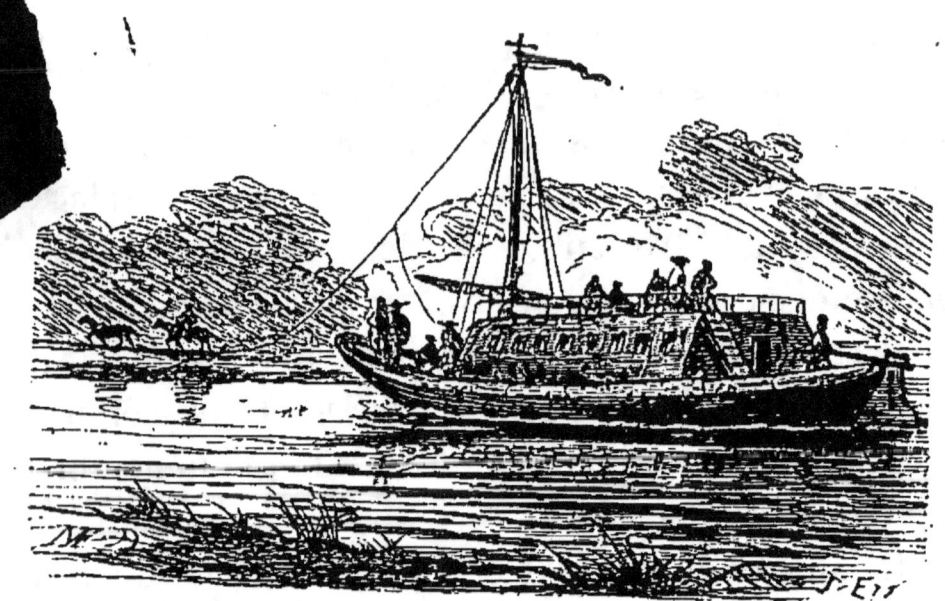

Fig. 34. — Coche d'eau.

« Les coches chinois, dit M. Poussielgue[1], sont de véritables maisons flottantes : la masse de constructions qui les couvre rendant la manœuvre de la voile difficile, ils descendent le courant, guidés, comme nos trains de bois, par des rameurs placés à l'avant et à l'arrière avec de longs avirons. Au lieu d'être assis et de couper l'eau d'avant en arrière, les Chinois rament debout et d'arrière en avant. Quand il faut remonter les cours d'eau, les mariniers halent à la corde, et, comme dans ce singulier pays, il

[1] *Tour du monde*; Relation de voyage de Shangaï à Moscou, d'après les notes de M. et de M^me de Bourboulon.

semble que tout soit opposé à nos habitudes européennes, dès qu'ils ont trop chaud, ils se mettent nus jusqu'à la ceinture, non pas par le haut, mais par le bas; c'est-à-dire qu'ils ôtent leurs culottes, et gardent leurs vestes : ils prétendent ainsi avoir plus frais et se mieux garantir des coups de soleil. C'est vraiment un spectacle pittoresque, que de voir passer ses jonques pleines de voyageurs accroupis dans toutes les postures, jouant aux cartes et aux dés, prenant le thé et fumant l'opium ; de vigoureux coups de tam-tam, qui résonnent au loin sur l'eau, annoncent les arrivées et les départs. »

Parmi les navires dont l'industrie consiste à transporter des hommes, nous ne saurions ne pas citer encore les bâtiments qui emportent annuellement tant d'Irlandais et d'Allemands vers l'Amérique. C'est un triste spectacle qu'offrent ces navires, avec leurs misérables passagers entassés les uns sur les autres, surtout si l'on songe combien il en est qui sont partis, et dont on n'a plus jamais entendu parler ! Mais n'oublions pas cependant que ces malheureux abandonnent un pays ingrat, où tout leur est refusé, même le travail, et que là-bas, dans la grande Amérique, les attendent un sol vierge, fécond, et la liberté. Pensons plutôt à ceux qu'on a arrachés hier à leur patrie, et qui, au delà des mers, vont trouver l'esclavage. Ceux-ci seuls sont à plaindre.

Comment se fait-il que la traite existe encore?...

C'est en vain que l'Angleterre, dès 1815, la France, un peu plus tard, et la plupart des nations européennes à leur suite, ont inscrit la traite des noirs dans leur code pénal, entre la piraterie et le vol à main armée sur la voie publique. C'est en vain que

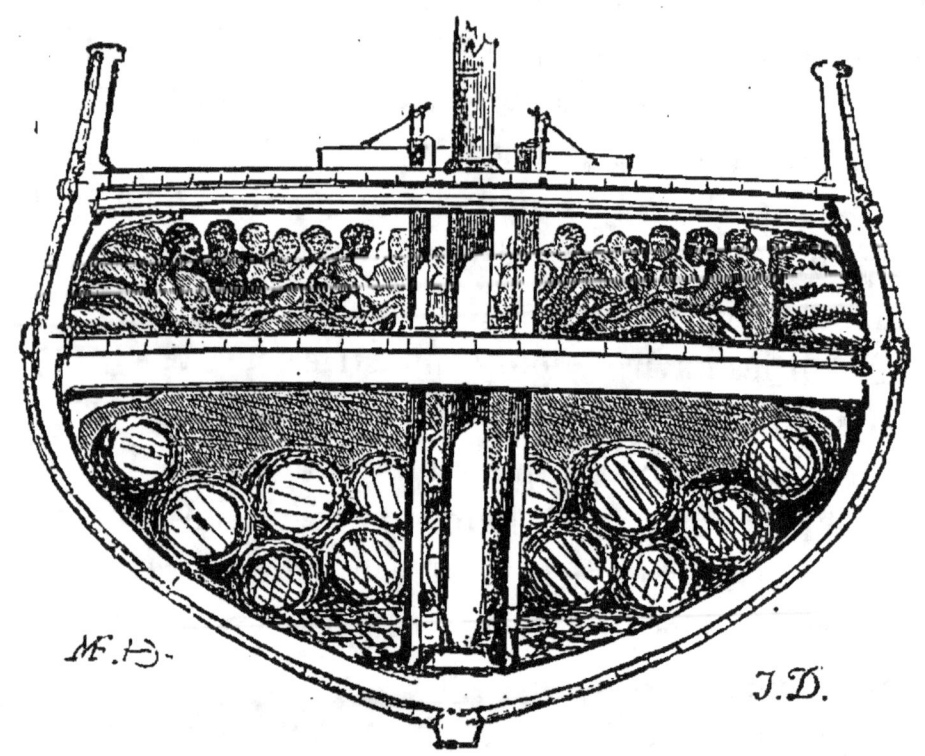

Fig. 55. — Coupe d'un négrier.

depuis vingt ans et plus, les deux grandes puissances de l'Occident ont consacré des sommes énormes à l'entretien des croisières chargées de fermer le chemin de l'aller ou du retour des navires fraudeurs, qui viennent s'approvisionner d'esclaves aux grands marchés de la côte de Guinée. C'est en vain qu'elles

n'ont pas reculé, l'une et l'autre, devant un sacrifice plus grand que celui de l'or, le sacrifice permanent d'un grand nombre de braves marins, décimés par les fièvres pestilentielles des parages dont ils surveillent les débouchés, par les effluves morbides d'un ciel de plomb et d'une mer sans autre haleine que celle des *tornados*. L'Angleterre et la France n'ont pas encore atteint le but de leurs généreux efforts.

Non-seulement la traite n'a pas été abolie, non-seulement elle n'a pas diminué, « mais, dit le chaleureux historien du Niger[1], les souffrances des pauvres esclaves n'ont fait qu'empirer, en raison même du mystère, des précautions dont les contrebandiers en chair humaine sont obligés d'entourer désormais leurs opérations. Il faut que tout s'y passe clandestinement : l'achat de la *marchandise*, son transbordement, son arrimage, et puis la traversée sur 1,200 à 1,500 lieues d'Océan ! il faut que, pour échapper à l'œil des croiseurs et à leur poursuite, le bâtiment affecté à ce commerce s'élève très-peu au-dessus de l'eau, tout en conservant une grande finesse de formes et une grande puissance de voilure. On l'a comparé, avec trop de raison, tantôt à un cercueil flottant, tantôt à une caque à empiler

[1] *Le Niger et les explorations de l'Afrique centrale*, par F. de Lanoye. 1 vol., chez Hachette.

les harengs ; en effet, les malheureux captifs y sont entassés plutôt comme des ballots de marchandises que comme des créatures vivantes. Qu'importe au négrier que le défaut d'air, de mouvement, d'eau et de nourriture, que l'infection et les miasmes putrides tuent la moitié, les deux tiers même de sa cargaison ? Le bénéfice réalisé sur les survivants couvrira, et au delà, pertes, déchets, coulage et avaries. Les marchands de *bois d'ébène*, c'est le nom que se donnent ces messieurs, établissent leurs calculs sur cette base que, si de trois expéditions une seule réussit, ils auront encore de beaux dividendes en fin de compte... »

Remarquons cependant que par suite de *l'élevage des nègres*, auquel on se livrait sur une très-vaste échelle dans quelques provinces des États-Unis du Sud, la traite n'était guère exercée, dans ces dernières années, que pour le Brésil et Cuba. Elle ne l'est plus aujourd'hui qu'à Cuba. Dans ce dernier pays l'institution de l'esclavage perd chaque jour bon nombre de ses adhérents ; elle a été détruite aux États-Unis, au milieu d'événements propres à donner à réfléchir aux gouvernements qui se succèdent à Madrid. On doit faire des vœux pour que le noble peuple espagnol comprenne enfin que l'esclavage n'est pas seulement une institution inhumaine, mais encore une grossière erreur économique, une cause d'infériorité pour les nations chez

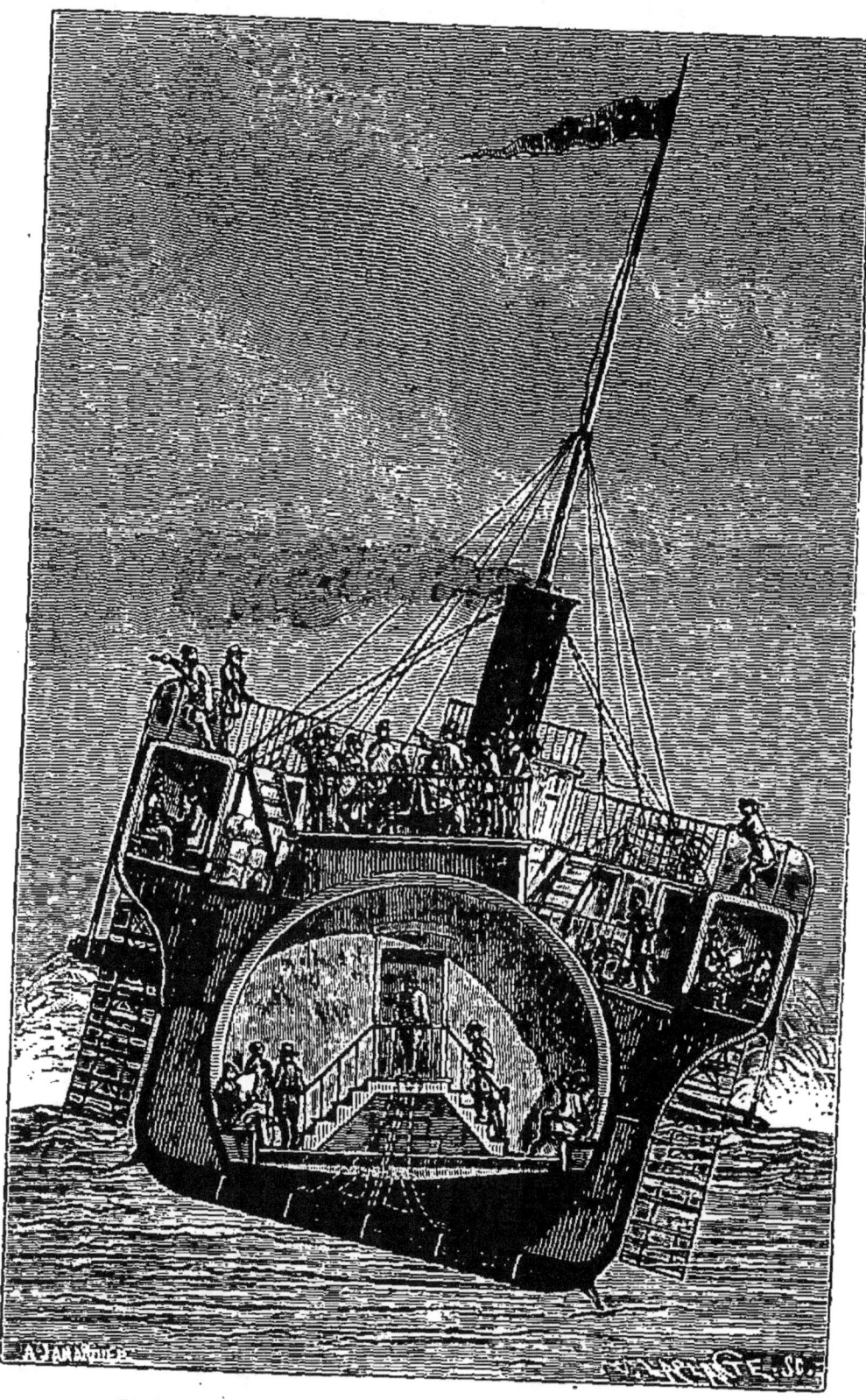

56. — Navire à salon suspendu de MM. Bessemer et Reed.

lesquelles il est établi, et le germe d'un mal qui en a tué d'autres avant elles et dont elles devront infailliblement périr à leur tour.

Nous ne saurions terminer le chapitre que nous avons consacré aux navires *transporteurs* sans signaler une amélioration considérable que des savants de la plus grande valeur, MM. Bessemer et Reed, se proposent d'apporter dans l'aménagement des paquebots qui relient la France à l'Angleterre. Cette amélioration a pour but de faire disparaître, au moins sur le navire qu'ils font construire en ce moment, cette affreuse indisposition qui se nomme le *mal de mer*.

Ce bâtiment sera très-long. Cette extrême longueur est destinée à atténuer le mouvement de tangage. Quant au roulis, les inventeurs prétendent l'éviter en plaçant leurs passagers dans un vaste salon qui sera suspendu d'après le système employé pour assurer, à bord de tous les navires, aux boussoles et aux lampes, l'horizontalité qui leur est nécessaire. L'idée est simple, et l'on en pourrait prédire à coup sûr la réussite, si MM. Bessemer et Reed ne devaient pas rencontrer dans l'application de grandes difficultés mécaniques. Mais n'est-il pas permis de tout attendre du savant métallurgiste qui a créé l'acier qui porte son nom et de l'illustre constructeur de la flotte cuirassée anglaise?

VII

BATIMENTS SPÉCIAUX

Les vaisseaux consacrés: le *Paralos* et la *Délie*. — La galère de pierre d'Esculape. — Les *ex-voto* des marins catholiques. — Le chasse-marée du Coureau. — Le vaisseau-sépulcre de Tibère. — Transports d'obélisques à Rome et à Paris. — Les vaisseaux-écuries, citernes à vin. — Les *dardja* de la flotte de Sélim. — Le brick-vivier. — Le bateau à canards. — Les vaisseaux-écoles. — Les *life-boats*. — Les phares flottants. — Les docks de carénage. — Les pontons. — Les pontons-prisons d'Angleterre. — Les évasions. — L'aspirant Larivière et le capitaine Grivel.

Depuis le Πάραλος et la Σαλαμινία, ou Δελία, jusqu'au *Borda*, notre école navale, et au *Dix-Décembre*, qui sert à la pose des câbles sous-marins, il n'est pas de flotte qui n'ait eu parmi ses navires quelques bâtiments destinés à un service particulier, à l'exclusion de tout autre. Le *Paralos* et la *Délie*, dont il est si souvent parlé, lorsqu'il s'agit d'Athènes, étaient de ce nombre, et semblent être les premiers qu'on ait affectés à des destinations spéciales. Per-

sonne n'a oublié que le *Paralos*, qui comptait parmi les navires sacrés, n'était employé que pour les navigations dont le but était ou religieux, comme le voyage des théories à Délos, ou politique, comme le transport des généraux entrant en fonctions, ou le retour de ceux qu'on avait exilés. Le *Paralos* avait emprunté son nom à l'habitude qu'avait ce bâtiment de ne jamais s'éloigner du rivage. La *Salaminienne*, selon quelques-uns, tenait le sien du souvenir de la bataille de Salamine; selon d'autres, ce surnom lui avait été donné par le premier capitaine qui la commanda, et qui était de Salamine. Cette version s'accommoderait mieux que l'autre avec la tradition, qui voulait que Thésée eût été porté par la *Salaminienne* à l'île de Crète, où il fit vœu d'envoyer de magnifiques présents aux autels d'Apollon Délien, pour remercier le dieu de l'heureux succès de son entreprise contre le Minotaure.

Chaque année la *Délie*, magnifiquement parée, entreprenait ce voyage, durant lequel aucun criminel ne pouvait être exécuté. Ce qui explique, remarque Platon, dans le *Phédon*, le temps qui s'écoula entre l'arrêt de mort prononcé contre Socrate et sa mise à exécution, car cet arrêt avait été rendu la veille du départ du navire, et il fallut attendre son retour à Athènes. « Et les Athéniens portèrent tant de révérence à ce vaisseau, dit le P. Fournier, qu'aussitôt que la moindre pièce y manquait, on y en remettait

une autre. Ce qui donnait occasion aux philosophes de ce temps-là, lorsqu'en leurs disputes ils proposaient la question, savoir si les choses qui croissent demeurent mêmes, ou autres, qu'elles n'étaient du commencement, de prendre toujours cette galiote pour exemple. Et de fait, par cet artifice, elle fut ainsi conservée jusqu'au temps de Démétrius le Phalérien que la république d'Athènes prit fin. »

Athénée fait aussi mention d'une galère qui fut consacrée par Antigonus le Cyclope à Apollon après la défaite de Ptolémée. Pausanias dit que c'était le plus grand vaisseau qu'il eût vu, et qu'il surpassait un autre vaisseau, également célèbre, qui se voyait, de son temps, près de l'Aréopage, et destiné à la cérémonie des Panathénées.

Si de la Grèce nous passons chez les Égyptiens, nous voyons que ce peuple eut aussi son navire sacré ; il se nommait *Baris*, et il était en si grande vénération, que le plus sûr moyen de porter l'irritation d'un Égyptien à son comble était de dire : « *Sistam Barim* : J'arrêterai le grand vaisseau. »

A Rome, c'est la galère d'Esculape qui jouissait du respect religieux des citoyens. Voici pourquoi : La peste s'étant déclarée dans la ville, et les oracles ayant répondu qu'elle ne cesserait que lorsqu'on aurait fait venir Esculape d'Épidaure, on alla quérir Esculape, dont la seule présence suffit, en effet, pour chasser l'épidémie. Les Romains reconnaissants

élevèrent un temple au fils d'Apollon. Ils décidèrent en outre que la galère qui avait amené le dieu ne servirait désormais à nul usage profane. Mais comme il était simplement en bois, et qu'il menaçait de pourrir, on tailla, dans le roc même de l'île où se trouvait le temple d'Esculape, une galère toute semblable, *galère de pierre*, comme on la nomma, et sur laquelle se reporta aussitôt la vénération des Romains pour le navire sauveur.

Cet exemple, comme un grand nombre de ceux que nous a légués l'antiquité, n'a pas été complétement dédaigné par les nations modernes ; et quiconque a visité certaines églises catholiques situées au bord de la mer a pu voir, suspendues aux voûtes de ces temples, une quantité de petites embarcations offertes à la sainte Vierge, par des marins en détresse, et qu'un vœu a miraculeusement sauvés.

Mais un navire qui serait bien mieux encore de la famille de ceux que nous venons de citer, n'est-ce pas ce chasse-marée qu'on voit figurer chaque année à la fête du Coureau[1] ? « Tous les ans, raconte M. Pacini[2], quand la saison de la pêche approche, plus de mille bateaux se rassemblent pour l'inaugurer; alors les pêcheurs, dans leurs habits de fête, ornent leurs em-

[1] Le Coureau est le détroit qui sépare l'île de Groix de Port-Louis; il est rempli d'écueils, et par conséquent fort redouté des marins qu'y attire forcément la pêche des sardines, laquelle est là plus abondante que partout ailleurs sur nos côtes.
[2] *La Marine*, par E. Pacini.

barcations de lambeaux d'étoffes brillantes, de bouquets et de branches vertes ; ils escortent un chasse-marée tout pavoisé et chargé de guirlandes de feuillage et de fleurs. Du haut de la poupe de cette moderne *théorie*, un prêtre donne au Coureau la bénédiction sacramentelle. »

La *Paralienne*, la *Salaminienne*, le vaisseau d'Antigonus, le *Baris* et la galère d'Esculape, tels sont les bâtiments dont l'histoire se lie le plus intimement à celle des religions des anciens. On peut toutefois ajouter encore à cette liste le navire qu'Æneas Sylvius Piccolomini, qui fut pape sous le nom de Pie II, dit avoir été trouvé au fond de la rivière Numicius. Ce navire avait 20 coudées de long et une largeur en harmonie avec sa longueur ; il était en bois de mélèze, et parfaitement conservé bien qu'il eût séjourné quatorze cents ans sous l'eau, conservation qu'on attribua à une composition de bitume, de terre et de fer dont il était enduit. Le tillac était couvert de lames de plomb, retenues par des clous d'airain à tête dorée, et ajustées de façon à empêcher l'introduction de l'eau. Ce navire ayant été ouvert, on en trouva l'intérieur garni de velours rouge, et au milieu, un coffre de fer attaché à quatre anneaux, ainsi qu'une amphore fermée par un couvercle d'airain doré. Comme on avait déjà trouvé dans la rivière plusieurs objets de plomb sur lesquels était gravé le nom de Tibère, on en tira cette conclusion, que ce navire

avait été coulé après avoir reçu les cendres de l'empereur : version que nous donnons pour ce qu'on voudra bien la prendre.

Un navire qu'il est également permis de classer parmi les navires spéciaux est celui qui amena d'Égypte à Rome l'obélisque dont Auguste dota la ville impériale. Comme on craignait les suites d'un transbordement, on creusa un canal depuis le Nil jusqu'à l'endroit où se trouvait le monolithe, et on l'y coucha en travers; ensuite le bâtiment ayant été lesté de façon à ce que ses bords se trouvassent au niveau des bords du canal, on le plaça sous l'obélisque; puis on le délesta. Alors le navire, se relevant, enleva son fardeau, qu'il conduisit heureusement à Rome, à l'aide de trois cents rameurs.

Tout heureux de son succès, l'empereur consacra ce vaisseau qui, au dire de Pline, était si vaste qu'il occupait tout le port d'Ostie. Plus tard, l'enthousiasme s'étant refroidi, on le remplit de pierres cimentées, et on le coula devant le port qui l'abritait, et sur cette masse, on éleva un môle.

Quand le *Luxor* partit en 1831 pour aller chercher parmi les ruines de l'ancienne Thèbes l'obélisque qui figure sur la place de la Concorde, à Paris, il avait donc un ancêtre, sur lequel on prit plus ou moins modèle. Remorqué par un brick de guerre, le *Luxor* arriva au lieu de sa destination, sur le Nil, à 272 mètres du monolithe, en août 1831. Là, le

bâtiment fut mouillé, tandis que les travaux de l'abatage de l'obélisque, dirigés par M. Lebas, s'exécutaient avec activité. Enfin l'obélisque fut déraciné, conduit au navire, dont l'avant avait été scié afin d'opérer l'introduction du monolithe. Ceci terminé, le *Luxor* reprit la route de Toulon, où, après une traversée assez pénible, il arriva le 12 mai 1833. Reparti un mois après, il était le 14 septembre à Rouen, et le 23 décembre à Paris, où se termina heureusement sa difficile expédition.

Le *Luxor* n'est pas le seul vaisseau qui chez nous ait été construit en vue d'un service particulier; et avant de parler des bateaux-phares, des bateaux-viviers, des bâtiments-écoles, des bateaux de sauvetage et des pontons, il est bon de dire quelques mots de ces navires que l'on confond aujourd'hui, sous la dénomination générique de transports, et qui, à des époques plus anciennes, s'appelaient *vaisseaux-écuries, vaisseaux à vin, vaisseaux-citernes, vaisseaux-vivandiers*, etc. Ces bâtiments accompagnaient les flottes de guerre, qu'ils avictuaillaient. Les uns appartenaient à l'État, les autres aux particuliers. Eugène Sue raconte que la flotte de Sélim, fils de Bajazet, était infestée de *dardja* ou bâtiments vivandiers, montés par des Grecs ou par des Juifs traficants, qui s'approvisionnaient de vivres qu'ils revendaient à la flotte turque à des prix exorbitants. « Sélim, dit E. Sue, ayant voulu mettre un terme à

ces gains illicites, en tarifant les prix de chaque objet de consommation, les dardja vivandiers disparurent, et les réclamations de la flotte devinrent si pressantes que Sélim fut obligé de tolérer de nouveau les exactions de ces marchands, qui gagnaient des sommes si considérables à ce trafic, qu'on fit souvent ce proverbe : « Malpropre comme les dehors d'un vaisseau vivandier, et doré comme son intérieur. »

Les bateaux-écuries sont en usage depuis saint Louis. Parmi les navires de la flotte qui l'accompagna à la terre sainte, quelques-uns étaient disposés pour recevoir des chevaux. Depuis lors, on les a toujours employés dans les expéditions dont la cavalerie fit partie. Quant aux vaisseaux-citernes et aux vaisseaux à vin, leur nom indique suffisamment leur destination.

Dans cette classe de bâtiments qui ont tous, avec un emploi spécial, une physionomie souvent singulière, on peut ranger le *bateau-vivier*. Ce navire affecté au transport du poisson du lieu de pêche au lieu de consommation, est d'invention anglaise. Ordinairement c'est un brick dans lequel a été réservé un vaste espace ou large caisse, dans laquelle on met les poissons. Elle est située au milieu du navire, et s'alimente d'eau fraîche à l'aide de nombreux petits trous qui la mettent en communication directe avec la mer. Cette caisse est partagée en deux par une

cloison qui sépare les espèces ennemies. On peut ainsi porter à la fois du poisson, des homards et des crabes, mais après avoir pris le soin de couper la pince des homards, dont l'humeur batailleuse est trop connue pour qu'on leur laisse cette arme avec laquelle ils se détruiraient tous.

Cette ingénieuse combinaison permet à ces bâtiments de transporter jusqu'à huit mille homards par voyage d'une rive de la Manche à l'autre.

En Chine, où l'on trouve un si grand nombre des usages et des objets que l'on croyait particuliers à l'Europe, avant que les voyageurs ne nous eussent fait connaître le Céleste-Empire, nous ne voyons pas figurer le bateau-vivier. En revanche, les Chinois possèdent un bateau, voué, comme l'autre à la conservation des animaux, mais d'une tout autre espèce, et dont l'équivalent manque chez nous : c'est le *bateau à canards*.

« Ces bateaux, dit M. le vice-amiral Pâris, ont de chaque côté une grande plate-forme à claie, entourée de treillages, où sont renfermés les volatiles qu'on préserve du froid avec des nattes déroulées sur des tringles obliques partant du bateau et reposant au bout des plates-formes. Une planche oblique et flottante, placée à l'extrémité, leur sert de pont pour descendre à l'eau chercher leur nourriture le long des berges et dans les roseaux. On assure qu'ils reconnaissent leurs demeures et qu'ils y ren-

trent comme dans une basse-cour. Il y a beaucoup de variété dans les dispositions de ces bateaux ; les

Fig. 57. — Bateau chinois à canards.

plus grands, de 15 mètres de long, portent une cabane servant d'habitation aux gardiens de ces singuliers troupeaux. »

Pour expliquer les soins dont les canards sont l'objet, il est nécessaire d'ajouter que ces animaux sont extrêmement recherchés des Chinois, qui non-seulement en consomment beaucoup, mais en exportent aussi une quantité qu'ils font préalablement sécher et qu'ils aplatissent ensuite. On assure que, en raison de ce considérable trafic de canards, on n'en mange point les œufs ; on les conserve, et à défaut de cane, les éleveurs les font couver par des hommes.

Du bateau qui sert à élever les canards à celui dans lequel on élève les hommes, il y a loin sans

doute ; il y a l'espace qui sépare le mangé du mangeur, la Chine de l'Europe, le vaisseau-école du poulailler informe. Il nous faut cependant le franchir pour nous arrêter un moment dans la rade de Brest, où le *Borda* balance son élégante mâture.

On peut faire remonter l'origine des écoles navales à Seignelay, en 1683, quoique le corps des gardes de marine où se recrutaient alors les officiers fût d'une date plus ancienne. D'après les documents conservés aux archives de la marine, la première apparition de ces gardes peut être fixée à 1626. Seignelay ne fit que leur donner une organisation régulière. Une discipline sévère leur fut imposée et leur éducation fut confiée aux jésuites, qui se chargèrent, dit le P. de la Chaise, de « les instruire des devoirs d'un bon chrétien, de leur faire fréquenter les sacrements, de bannir d'entre eux les jurements et les discours peu honnêtes, » et de leur apprendre l'astronomie et la navigation, sciences que plusieurs de ces religieux cultivaient avec succès.

En 1810, les écoles de marine, qui jusqu'alors étaient restées à terre, furent transportées sur des navires. Dans son étude sur ce sujet, M. de Crisenoy rapporte que le 27 septembre de cette année l'*Ulysse*, qui prit à Brest le nom de *Tourville* et, à Toulon, un vieux vaisseau russe baptisé du nom de *Duquesne* furent disposés pour recevoir chacun trois cents élèves âgés de treize à quinze ans. On raconte que

ce changement se fit contre l'opinion de Decrès, qui demanda, dit-on, à Napoléon de conserver les écoles de marine à terre. « A terre ! s'écria l'empereur ; c'est comme si l'on demandait au ministre de la guerre de mettre l'École de cavalerie sur un vaisseau. — Oh ! pas tout à fait, sire ! — Tout à fait, au contraire... Monsieur l'amiral, savez-vous un moyen d'élever les enfants sous l'eau ? — Non, sire. — Eh bien, donc, jusqu'à ce que vous l'ayez trouvé, élevons-les dessus. »

La restauration ne conserva pas l'organisation que Napoléon avait donnée à l'École navale, qui fut établie à Angoulême jusqu'en 1820, époque à laquelle elle retourna dans la rade de Brest, à bord de l'*Orion* (plus tard le *Borda*) où les divers gouvernements qui ont succédé à celui de Charles X l'ont maintenue. Les élèves entrent à l'École à dix-sept ans, passent deux ans à bord, puis une année à la mer à bord du *Jean-Bart* en qualité d'aspirants de deuxième classe ; enfin, après un examen et deux autres années de navigation comme aspirants de première classe, ils peuvent être promus au grade d'enseigne de vaisseau.

Notre marine n'a pas que les vaisseaux-écoles *Borda* et *Jean-Bart*. Elle offre, comme une échelle admirablement graduée, toute une série d'institutions nautiques où les enfants appelés à former le corps de notre flotte sont préparés en vue des ser-

vices qu'ils rendront un jour. Depuis la création toute récente des *pupilles de la marine*, l'enfant est pris en quelque sorte au berceau, et après avoir traversé la filière, il est marin, c'est-à-dire apte à embrasser l'une des nombreuses spécialités de la marine soit qu'il navigue comme matelot, soit qu'il travaille comme ouvrier dans nos ports.

L'établissement des pupilles de la marine, fondé en 1862 et réorganisé sur des bases entièrement nouvelles en 1868, est destiné à recevoir au maximum cinq cents orphelins de marins et d'ouvriers des arsenaux. Ces enfants sont admis par le ministre, après examen d'une commission supérieure, et tenant compte de la nature et de la durée du service de leurs pères. Les orphelins de père et de mère peuvent être reçus dès l'âge de sept ans ; les orphelins de père ou de mère n'entrent à l'établissement qu'à partir de neuf ans révolus. L'établissement est sous le commandement d'un capitaine de frégate, assisté d'un officier de marine et d'un officier du commissariat qui forment avec lui le conseil d'administration. Des officiers mariniers (premiers maîtres et seconds maîtres), des quartiers-maîtres et des matelots brevetés sont chargés de la surveillance et de l'enseignement professionnel ; des sœurs sont chargées de l'ordinaire, de l'infirmerie et du vestiaire ; un médecin appartenant à la marine assure le service médical. L'enseignement élémentaire compre-

nant la lecture, l'écriture, la langue française, la géographie, l'histoire de France et les premières règles de l'arithmétique, est donné par des frères de la Doctrine chrétienne.

Comme à bord d'un navire, les pupilles sont répartis en bordées, compagnies, sections, escouades et séries. Une petite corvette ayant ses mâts, ses vergues, ses voiles et son gréement a été construite dans le fond de la cour pour servir aux exercices des enfants. Des embarcations servent pour les exercices dans la rade de Brest; des canons, des fusils servent pour l'instruction militaire; enfin un gymnase complet est mis à la disposition des enfants.

A treize ans, les pupilles quittent l'école et sont envoyés à bord du vaisseau école des mousses en rade de Brest (aujourd'hui *Inflexible*). S'ils ne remplissent pas les conditions exigées pour entrer à l'école des mousses, ils sont rendus à leurs familles, qui, dans tous les cas, peuvent les réclamer. Après un séjour de deux ans au maximum sur l'*Inflexible*, les enfants sont embarqués immédiatement comme mousses sur les bâtiments de la flotte, si les besoins des armements l'exigent, ou bien, lorsqu'ils ont atteint l'âge de seize ans, ils passent à bord de la *Bretagne*, vaisseau-école des apprentis-marins. De là, on les lance définitivement, comme novices ou apprentis-marins, dans la flotte, où nous trouvons encore, parmi les écoles de spécialité pour

les marins, le vaisseau-école l'*Alexandre*, où se complète l'instruction des canonniers et des timoniers, l'*Iéna* et le *Vulcain*, où sont installées les écoles de mécaniciens et de chauffeurs. Les fusiliers reçoivent leur instruction militaire au bataillon des fusiliers-marins de Lorient. Les gabiers sont instruits sur tous les bâtiments de la flotte pourvus d'un phare carré ; enfin l'école de pyrotechnie à Toulon ; l'école des torpilles à Rochefort ; l'école de gymnastique et d'escrime à Joinville-le-Pont, reçoivent des marins qui viennent s'y perfectionner. On y acquiert des connaissances spéciales. Ajoutons qu'un cours normal d'instituteurs, récemment créé à Rochefort, reçoit les marins gradés qui désirent se vouer à la pratique de l'enseignement sur les bâtiments de la flotte.

En énumérant ces institutions, qui, presque toutes, se trouvent reproduites chez les grandes puissances maritimes, mais dont quelques-unes sont encore restées spéciales à notre marine de guerre, ne semblerait-il pas que le marin, ainsi familiarisé avec son métier et instruit dès l'âge le plus tendre, ne dût jamais avoir à redouter les périls au milieu desquels sa vie s'écoule? Il est certain qu'avec les progrès de la science le nombre des dangers dont la mer est peuplée a diminué, mais ils n'ont pas disparu, et le bilan annuel des naufrages atteste trop éloquemment qu'il y a au-dessus de l'homme des puissances

contre lesquelles la lutte n'est pas toujours possible.

Les côtes les plus fertiles en sinistres sont certainement celles de la Grande-Bretagne. Il n'est donc pas surprenant que ce soit en Angleterre qu'ait été inventé le *bateau de sauvetage* (*life boat*) et que de nombreuses sociétés s'y soient formées pour venir au secours des navires qui sans cesse viennent s'échouer sur ses côtes inhospitalières. Parmi ces sociétés, la plus importante est la « National Life-Boat Society, » qui mérite hautement l'estime dont elle jouit. Grâce à cette institution, dont les dépenses sont alimentées par des dons volontaires, cent trente-deux bateaux de sauvetage sont actuellement installés sur tous les points dangereux de la côte; et, dit M. Folkard, pris d'un juste enthousiasme, « magnifiques (*splendid*) sont les services, et courageuses et nobles les actions qui ont été accomplies dans ces bateaux par les braves (*gallant fellows*) qui les montent[1]. »

Lorsque après l'immense désastre produit par la tempête survenue dans l'automne de 1789, on se rendit compte en Angleterre de la nécessité d'avoir des bateaux uniquement destinés à porter secours aux navires en détresse, et capables de résister aux

[1] *The Sailing boat, an treatise on english and foreign boats*, by H.-C. Folkard.

fureurs de la mer, un prix fut offert à la meilleure invention. Les modèles se présentèrent en foule, et depuis cette époque, tant en Angleterre qu'en France et ailleurs, on n'a pas cessé de chercher le

Fig. 38. — Life-boat.

type le plus capable d'atteindre le but qu'on poursuit toujours. Quelques-uns de ces bateaux méritent qu'on les cite ; celui de M. Greathead, entre autres, qui fut en usage depuis 1790 jusqu'en 1849. Mais, à cette époque, vingt des meilleurs pilotes de la Tyne, montés dans ce bateau, s'étant noyés, l'opi-

nion publique se prononça de telle façon contre l'usage du bateau Greathead, que les constructeurs durent se remettre à l'œuvre. Un programme fut donné et un concours eut lieu, à la suite duquel il fut reconnu que le bateau de M. James Beeching méritait le prix offert au meilleur modèle. Pour sa part, la « Royal Shipwrecked Fishermen and mariners' Benevolent Society » en fit construire un grand nombre qu'elle répandit dans toutes ses stations. Quelques ports préfèrent néanmoins au bateau de M. Beeching celui de MM. T. et J. White, adopté par la « Peninsular and Oriental steam navigation Company » ainsi que par la « Royal mail West India steam Company. » Ce dernier est, il est vrai, plus portatif que celui de M. Beeching.

Avant la formation de la Société de sauvetage qui s'est organisée tout récemment chez nous sous les auspices du ministère de la marine, la plupart de nos ports étaient dotés de life-boats. Quelques-uns de ces ports avaient même leur société de sauvetage, mais sur bien des points les secours manquaient totalement. La société nouvelle, qui a déjà recueilli des sommes importantes, spontanément offertes par les populations des côtes et de l'intérieur, a complété cette organisation, non en absorbant des rameaux épars dans une malencontreuse unité, mais en les fortifiant par l'association, et en faisant pour chaque port ce qu'on a fait dans nos moindres com-

munies lorsqu'on y a provoqué la formation de compagnies de pompiers. Grâce à cette société, des postes de sauveteurs munis des meilleurs engins s'établissent sur tous les points de notre littoral. Encore un

Fig. 59. — Bateau-phare.

peu, et la France n'aura rien à envier sous ce rapport aux autres nations. Le gouvernement la seconde de son mieux, multipliant les instruments capables d'éviter les sinistres. A ne parler que des phares, nos côtes en possèdent deux cent quatre-vingt-onze depuis longtemps allumés à terre. En outre, cinq bateaux-phares ont été mouillés dans les endroits où la

mer ne permettait pas d'élever des constructions. Le tonnage de ces bateaux, très-communs sur les côtes des îles britanniques, varie de soixante-dix à trois cent cinquante tonneaux ; et, comme leur dimension, leur personnel est proportionné à la force du navire et aux conditions nautiques dans lesquelles il se trouve placé[1].

D'autres bâtiments stationnaires, qui méritent aussi une mention, sont les machines qu'a inventées M. Frédéric de Conink, et dont on fait usage dans les ports où l'abatage en carène est difficile, ou qui n'ont point de bassin propre à recevoir les navires que l'on veut caréner.

On les nomme *docks de carénage flottants*. Ce sont des sortes de caisses rectangulaires assez vastes pour contenir les plus grands bâtiments du commerce. Les murailles en sont droites et portent sur un fond plat d'une grande solidité. A l'une des extrémités, est une porte à charnières qui, en s'abaissant, laisse entrer l'eau dans le dock, qui coule dès qu'il est rempli. C'est alors que le navire est introduit dans ce bassin artificiel qu'on referme en en soulevant la porte. Des pompes travaillent aussitôt à en vider la caisse ; et quand elles ont épuisé toute l'eau, le navire se trouve à sec, appuyé sur des béquilles

[1] Voy., pour de plus amples détails, notre livre sur les *Phares*, dans la *Bibliothèque des merveilles*.

dont on l'a pourvu pendant que les pompes jouaient. Le dock, revenu à flot avec sa charge, les ouvriers y pénètrent, et, grâce à des gradins disposés dans l'intérieur, à différentes hauteurs, ils peuvent exécuter

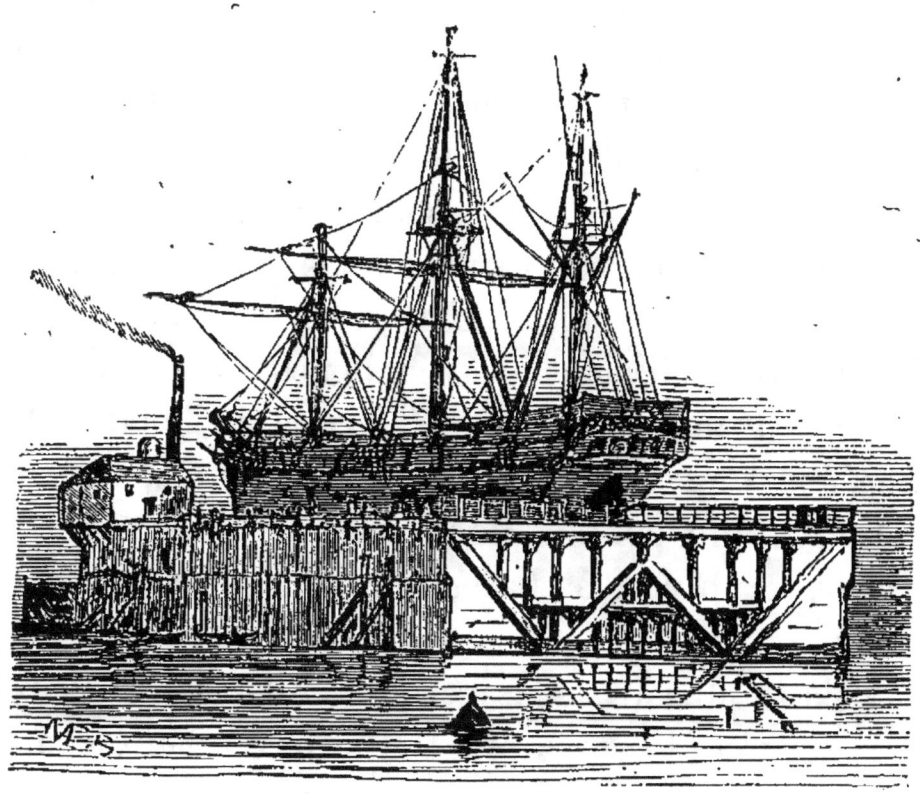

Fig. 40. — Dock flottant.

leurs réparations plus aisément que si le navire était couché sur le côté.

Les pontons sont plus anciens que ces docks, résultats des besoins modernes, et l'on peut dire que le premier navire relégué dans le port parce qu'il était trop usé pour reprendre la mer, fut aussi le

premier ponton. Depuis, l'habitude de transformer les vieux vaisseaux en pontons s'est conservée dans toutes les marines. Ce sont leurs invalides. C'est ainsi que maints navires à voiles, célèbres par leurs navigations ou leurs exploits, sont devenus dans nos ports, ceux-ci des citernes, ceux-là des pontons, des bateaux lesteurs, etc., et ont changé leurs noms fulgurants ou gracieux tels que la *Torche*, la *Gazelle*, la *Lizzy*, etc., pour ceux de *Cruche*, de *Filtre*, ou même contre un simple numéro d'ordre sur la *Liste de la flotte*. L'*Hercule*, le *Grondeur*, le *Pluton* sont devenus des pénitenciers. La *Jeanne d'Arc* est un lazaret, l'*Impétueuse* un hôpital, la *Pénélope* une caserne, l'*Aréthuse* une charbonnière, l'*Atalante* un ponton, la *Gazelle* un magasin, le *Tonnerre* un parc à charbon, le *Bucéphale* un stationnaire, etc.

Mais le plus triste usage qu'on ait fait des vieux navires, c'est lorsqu'on les a transformés en cachots pour les prisonniers de guerre. A terre, il est vrai, les prisons, malgré leur triple mur d'enceinte, n'offrent que trop souvent aux captifs la facilité de tromper l'inquiète activité des geôliers. Mais à bord d'un vaisseau de ligne, bien mouillé dans une rade, désarmé de tous ses canons, et gardé jour et nuit par d'actives sentinelles, la surveillance est plus sûre et plus commode. C'est ce qui n'échappa pas aux Anglais lorsque pendant les guerres de l'empire

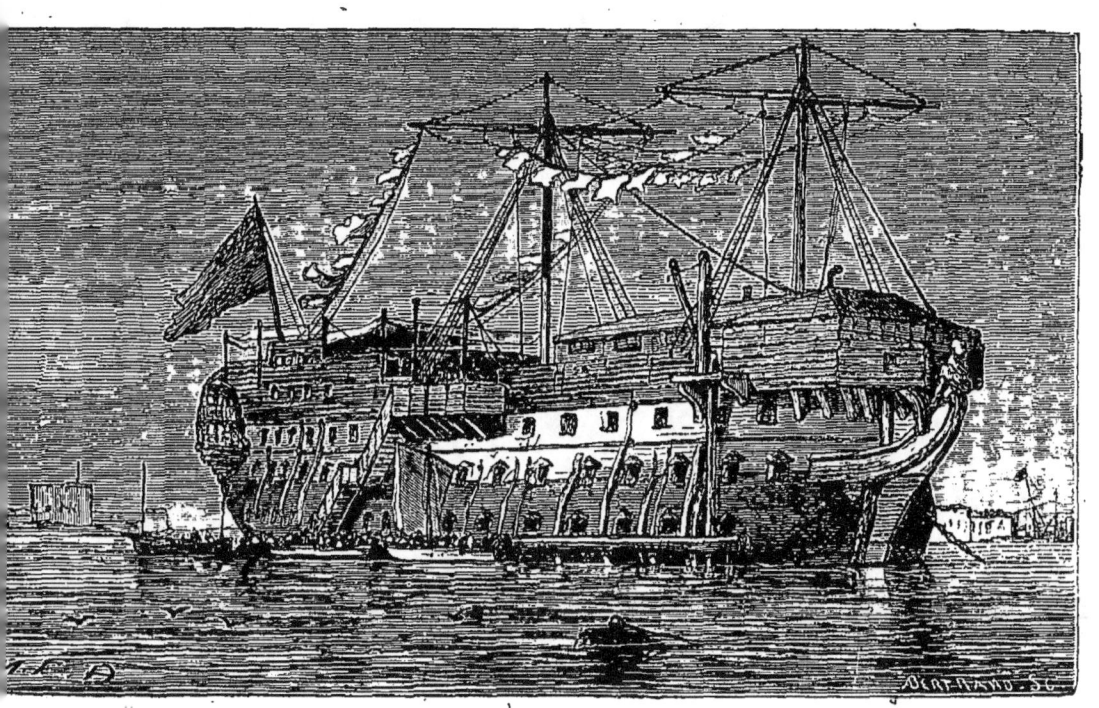

Fig. 41. — Ponton anglais.

ils eurent à loger les turbulents prisonniers que leur puissante marine fit à notre flotte. « L'aspect seul des pontons anglais, dit M. Ed. Corbière, révélait à nu toutes les misères, toutes les souffrances dont ces sépulcres flottants étaient devenus le théâtre. Un vaisseau dégréé, sans voiles, sans artillerie, mais pourvu à tous ses sabords d'énormes barreaux à travers lesquels des figures hâves et amaigries cherchaient à respirer l'air qui s'exhalait des marais du rivage, tel était le spectacle sinistre qu'offrait chacun des pontons de Chatham, de Portsmouth ou de Plymouth... »

A chaque instant, l'officier commandant le ponton faisait compter et recompter ses prisonniers pour prévenir et constater les désertions qu'il redoutait de la part de ces infortunés, et d'heure en heure les barreaux de fer des sabords étaient visités, sondés, heurtés dans tous les sens. Mais quelque scrupuleuse et quelque prévoyante que fût la surveillance des geôliers anglais, l'adresse des prisonniers français était encore plus ingénieuse.

« Un treillage en bois, reprend M. Ed. Corbière, s'élevait entièrement sur le flanc de chaque ponton, à dix-huit pouces environ au-dessus de la mer. Sur ce treillage veillaient nuit et jour des sentinelles attentives au moindre mouvement, au moindre souffle...

« Lorsque la nuit environnait de calme et de si-

lence le ponton dans lequel dormaient les prisonniers, on ne pouvait jeter un cri, fredonner une chanson, dire une parole qui ne fût entendue par les sentinelles, recueillie comme un indice alarmant par les hommes de quart et dénoncée bientôt comme le signal d'une révolte générale. Et c'est cependant sous ce treillage, où les sentinelles veillaient immobiles, que se minait et que s'ouvrait le trou par lequel se glissaient les déserteurs pour plonger silencieusement dans les flots et gagner le bord, pourvus seulement du petit sac en cuir qui contenait leurs effets !...

« Pour parvenir à percer ce trou, que de soins, d'adresse il fallait employer ! que de peines surtout il fallait se donner pour le cacher précieusement à la surveillance des geôliers pendant le travail ! Voyez un vaisseau de ligne, mesurez l'épaisseur de son échantillon, de ses bordages extérieurs et intérieurs, la grosseur de sa membrure. Eh bien, c'était tout cela que l'on perçait, non pas avec des haches et des scies, mais avec de simples couteaux, de petits canifs, la seule arme, les seuls instruments qu'on laissât aux mains suspectes des captifs.

« Et, lorsqu'à force de travail, de patience et de précautions, on était parvenu à pratiquer le trou, le cuivre de la flottaison du vaisseau se présentait un peu au-dessus de l'eau et au-dessous

des pieds même de la sentinelle placée sur le treillage.

« C'était encore un obstacle à vaincre, une feuille de métal à user, plus par le frottement que par une section brusque. Percé trop près du ras de l'eau, le trou aurait fait couler le vaisseau. Percé trop près du treillage des sentinelles, l'éveil aurait été donné à toute la garde du ponton. C'était sur l'endroit favorable, entre ces deux dangereuses extrémités, qu'il fallait tomber. Que de combinaisons, de calculs et de bonheur pour ne réussir qu'à obtenir la chance de se laisser glisser dans l'eau, ou de se faire fusiller en nageant vers un rivage hérissé de factionnaires et de sbires!

« Le trou ainsi pratiqué par quelques prisonniers appartenait de droit à ses *auteurs*. C'était à eux qu'était réservé le privilége d'y passer les premiers. Une fois ce droit passé en usage, il devenait la propriété commune de tous les captifs. Mais pour mettre plus d'ordre et d'économie de temps dans la désertion de ceux qui voulaient se résigner, on tirait les tours au sort, et puis l'on jouait quelquefois aux dés les bons numéros de sortie; car le jeu se mêlait partout dans les habitudes des prisonniers. C'est le compagnon obligé de toutes les situations qui démoralisent notre nature.

« Pour peu qu'un trou fût découvert, l'alarme était donnée par les sentinelles. Tous les Anglais

alors se trouvaient sur pied en une minute. Les embarcations du bord, sans cesse disposées à être amenées, étaient mises à l'eau pour faire le tour du ponton. On allumait les fanaux, on comptait et on recomptait vingt fois les prisonniers; et si par hasard, dans leur revue nocturne, les embarcations découvraient à la surface des flots quelque malheureux plongeant pour se soustraire à leur poursuite, c'était une chasse à coups de fusils qu'on lui donnait, et quelquefois on ne ramenait à bord qu'un cadavre percé de balles, au lieu du fugitif qu'on avait voulu saisir... »

En revanche, on cite dans l'histoire des pontons des évasions miraculeuses. Nous n'en rappellerons que deux, qui nous ont paru avoir été tentées avec le plus d'audace et consommées avec le plus de bonheur.

Un cutter chargé de poudre s'amarre le long d'un des pontons de Plymouth, en attendant le jour, pour aller porter des munitions de guerre au vaisseau l'*Egmond*, mouillé en rade et disposé à appareiller.

Pendant la nuit un trou s'ouvre à bord du ponton. L'aspirant Larivière s'y fourre le premier; il est suivi par quatre ou cinq autres prisonniers qui parviennent sans être vus à se glisser à bord du cutter, où ils trouvent tout l'équipage endormi soit dans la chambre de derrière, soit dans le logement de

devant. Ils se jettent dans cette chambre et le logement, en refermant sur eux les issues ; ils garrottent ou étouffent les Anglais encore endormis, et vêtus des habillements dont ils les dépouillent, ils remontent avec le point du jour sur le pont du cutter ; l'aspirant, à qui est déféré le commandement de la prise, prie en anglais les hommes de quart à bord du vaisseau de larguer les amarres, pour qu'ils puissent appareiller, et le cutter met sous voiles pour se rendre en rade, sans que l'équipage du ponton ait pu remarquer le changement qui s'est opéré dans le personnel du cutter.

Rendu en rade à la faveur d'une forte brise, le cutter passe près du vaisseau auquel il doit remettre les poudres dont il est chargé. Le vaisseau même s'apprête à recevoir le bugalet le long de son bord ; mais, à sa grande surprise, après un grain violent qui cache un instant tous les objets autour de lui, il voit le cutter courir au large sous toutes voiles. Cette manœuvre éveille les soupçons. L'*Egmond* fait des signaux que l'on comprend à terre ; et des ordres sont bientôt donnés à des bâtiments légers qui se mettent à la poursuite du cutter fugitif.

Mais il était trop tard. Le lendemain de sa fuite, le cutter de l'aspirant Larivière arrivait à Roscoff avec ses prisonniers anglais encore garrottés et sa cale pleine des poudres destinées au vaisseau l'*Egmond*.

Une autre évasion opérée avec les mêmes moyens, et qui faillit n'avoir pas le même succès, est celle du capitaine Grivel, depuis amiral, que Jal raconte dans ses *Scènes de la vie maritime*. Cet officier, prisonnier depuis la bataille de Baylen, où il avait figuré comme officier des marins de la garde, avait d'abord été incarcéré avec ses compagnons d'infortune dans une forteresse; on les avait ensuite transportés sur des pontons, mouillés dans la baie de Cadix, près des remparts de la ville, et gardés par une ligne de vaisseaux anglais et de bâtiments espagnols.

En dépit de cet appareil redoutable, le capitaine Grivel ne désespérait pas de pouvoir déserter quelque jour le ponton la *Vieille-Castille*, sur lequel on l'avait transporté, ainsi qu'un grand nombre d'officiers des armées de terre et de mer, comme lui prisonniers de guerre. Convaincu, au contraire, qu'un moment viendrait où il pourrait s'enfuir, il chercha même à associer ses compagnons à son projet ; mais la plupart, le croyant impraticable, refusèrent. Plusieurs fois Grivel réitéra ses propositions; toujours rebuté, il finit par dire : « On ne veut pas s'en aller, je m'en irai, moi, et je n'emmènerai que ceux qui se sont continuellement montrés disposés à braver avec moi tous les obstacles dont notre entreprise est environnée. Je m'en irai en plein jour, à la barbe de nos gardiens. — Le moment ne viendra pas, ré-

pondaient les incrédules. — Il viendra, reprenait Grivel, et bientôt. »

Le capitaine disait vrai.

Le 22 février 1810, à dix heures du matin, le *Mulet*, petit navire espagnol qui, chaque jour approvisionnait d'eau la *Vieille-Castille*, arriva le long du bord du ponton. Les Français que Grivel devait enlever, et qui, comme les autres prisonniers, jouissaient d'une grande liberté à bord du ponton, étaient descendus dans le *Mulet* aussitôt qu'il s'était approché du vaisseau. Ce premier mouvement n'avait point excité la défiance des Espagnols, parce qu'il s'était fait naturellement, sans aucune affectation ; mais il avait éveillé l'attention des prisonniers, qui voulaient savoir si Grivel se déciderait à partir. Les passavants étaient donc remplis de monde ; à tous les sabords, à toutes les fenêtres, on voyait des têtes railleuses qui regardaient en pitié l'équipage au milieu duquel le capitaine des marins de la garde ne paraissait pas se hâter de descendre.

Quelques propos moqueurs circulaient; Grivel laissait dire sans répondre, et pendant ce temps-là ses compagnons d'évasion s'occupaient sur le bateau, les uns à aider les *marineros* à élinguer les barriques pour les envoyer sur le ponton, les autres à acheter du fil, des aiguilles, du papier, de la morue et d'autres objets, dont le commerce était permis aux Espagnols avec les prisonniers. Chacun avait l'air

sérieusement occupé de ce qu'il faisait, et attendait le signal que devait donner Grivel. Il le donna, en effet, quand il reconnut qu'il était temps. Un de ses désobligeants compagnons de captivité le regardait en riant se promener sur le pont, et osa dire un mot qui révoquait en doute la parole donnée aux Français déjà embarqués dans le *Mulet* :

« Vous vous trompez, répondit Grivel froidement; je pars, laissez-moi passer. »

Il passa, arriva à l'escalier, où le factionnaire voulut lui barrer le chemin avec son fusil, redressa cette arme, dit adieu au soldat espagnol, et en un instant fut dans la barque. Alors il ouvrit les bras.

Ses compagnons attendaient ce geste. Immédiatement plusieurs des fugitifs se jetèrent sur les matelots de Cadix et forcèrent de se précipiter à la mer ceux qu'ils n'y précipitèrent pas eux-mêmes, tandis que les autres s'occupaient à garnir la voile de ses écoutes et à la hisser, ce qui était assez difficile, vu la grosseur de la mer et la force du roulis. On la mit cependant à la tête du mât, après beaucoup de peine; l'amarre de devant fut lâchée, et le *Mulet*, poussé sur bâbord, abattit tout de suite. L'amarre de derrière allait l'arrêter; on n'avait point de couteau pour la couper; un des fugitifs se sacrifia et remonta à bord de la *Vieille-Castille* pour la larguer. Il n'eut

pas le temps de redescendre : le bateau fit vent arrière et s'éloigna enfin.

La voile, soulevée par le vent, était retenue par un matelot nommé Francisque, attaché à Grivel ; il luttait en attendant qu'on eût frappé l'écoute ; il mourut à ce poste. La garde avait pris les armes et avait tiré sur la barque ; le hasard concentra tous les coups sur Francisque, qui succomba déchiré par six blessures profondes.

Les soldats du ponton avaient commencé le feu qui allait poursuivre Grivel et ses compagnons : pierriers, canons, fusils, tout entrait en jeu contre le petit navire qui portait trente-cinq braves gens, dont on ne se moquait plus à bord du ponton, mais dont on enviait le sort qui, à chaque seconde, les éloignait de la ligne des vaisseaux. Il ne fallait qu'un biscaïen pour casser le mât du *Mulet*, ou pour couper sa vergue, et donner par conséquent aux embarcations ennemies le temps de le rejoindre. Ce malheur n'arriva pas. Le vent était fort et le bateau rapide ; Grivel était au gouvernail ; on le poursuivait, et il profitait habilement de toutes les circonstances de navigation qui pouvaient le favoriser. Des bâtiments marchands étaient mouillés près de Cadix ; le capitaine donna aussitôt qu'il le put au milieu d'eux, pensant que c'était là un vrai rempart pour lui, car on ne pouvait plus tirer sur son bateau tant qu'il serait parmi ces navires. Il y arriva non sans avoir

manqué vingt fois d'être atteint par les projectiles ennemis. Les fugitifs commencèrent à respirer quand ils se virent un peu abrités contre l'artillerie, et protégés par le touchant intérêt que leur témoignèrent les équipages des bâtiments marchands dont ils traversaient le mouillage. Les Anglais surtout se distinguèrent par leurs élans de joie : « Hourra! hourra! criaient-ils; courage, Français! » Et ils jetaient leurs bonnets en l'air, et ils montaient dans les haubans pour saluer les prisonniers délivrés, honneur qu'ils leur rendaient comme ils l'auraient rendu à leurs propres soldats triomphants.

La brise emporta bien vite le *Mulet* hors des rangs de ces navires ; il fit route vers la côte de Rota et de Sainte-Catherine. Un nouvel obstacle l'attendait dans cette partie de son voyage : quatre goëlettes, escortant un convoi qui entrait à Cadix, louvoyaient à l'entrée de la baie... On passa à côté de l'une d'elles, qui reconnut les Français, ne les poursuivit pas, et pour prouver seulement qu'elle les avait vus, au lieu de boulet, leur jeta une bûche, qui tomba dans le bateau sans blesser personne. Enfin, après une heure d'angoisses, d'inquiétudes, de dangers sans cesse renaissants, Grivel et son équipage touchèrent la terre d'Andalousie, où d'abord le poste français le plus voisin les reçut à coups de fusil, les prenant pour des contrebandiers.

Ce fut le dernier acte de ce drame tragi-comique,

dont le dénoûment se fit au quartier général du maréchal Soult, qui reçut les fugitifs avec une vive satisfaction et fit à Grivel un grand éloge de sa belle conduite :

« Bah ! monsieur le maréchal, lui répondit le hardi marin, ce n'est qu'un tour de matelot ! »

VIII

NAVIRES DE FÊTE ET DE PLAISANCE

Les navires d'apparat de l'antiquité. — La galère de Cléopâtre. — Le vaisseau de Caligula. — La dromone de Manuel. — Le caïq du sultan Abdul-Aziz-Khan. — Les balons des rois de Siam. — Les jonques des empereurs du Japon. — Le Bucentaure. — Les gondoles. — Le yacht en Angleterre et aux États-Unis. — Les régates françaises. — Le bateau-cygne et le bateau-paon. — Le bateau-mandarin. — Les jonques de fleurs. — Les *Floating-palaces*.

Les anciens employaient trois sortes de bâtiments : les vaisseaux de guerre, ceux de charge, de transport ou de commerce, et enfin ceux qu'on pourrait appeler *vaisseaux d'apparat*, navires généralement destinés à rappeler et à perpétuer un fait glorieux pour l'homme ou la nation qui les avaient construits ; ou bien encore, voués à certaines divinités, ou à certains exercices publics ou religieux. Comme le remarque M. Pacini, « posséder un palais somptueux où l'argent, l'or, l'ivoire et

les pierreries s'incrustaient dans le marbre et le porphyre, c'était une richesse ordinaire, mais transporter ce luxe magique sur un navire essentiellement fragile, déguiser sous les étoffes les plus brillantes, sous les métaux les plus précieux la rudesse des ustensiles de la navigation, le labeur pénible des gens de mer, c'était défier la nature et manifester d'une façon plus ostensible l'opulence et la grandeur. » On ne saurait donc être surpris si, dans ces longues annales où se déroule la vie des peuples depuis les temps les plus reculés jusqu'à nos jours et qu'on nomme l'histoire, nous rencontrons çà et là quelques-uns de ces monuments, emblèmes du fol orgueil de ceux qui les firent construire. « Un bon navire, disait Sénèque, n'est point celui qu'on a peint de couleurs tranchantes, et qui a un éperon d'argent ou d'or massif, ni celui qu'on a orné de figures d'ivoire qui représentent les dieux qui le protègent, ni celui qu'on a destiné à porter le trésor royal et les richesses qui proviennent des impôts; mais un navire doit être appelé excellent quand il est fort de bois et ferme à la mer, quand tous les dehors sont bien joints et bien calfatés, qu'il résiste aux efforts continuels des vagues, qu'il obéit au gouvernail et porte fièrement la voile. » Sénèque a raison, et c'est ce que les souverains de notre époque ont compris. Leurs yachts ne diffèrent en rien des yachts de guerre, et si l'intérieur

est un peu plus confortable, c'est par là seulement qu'ils se distinguent.

Nous avons décrit dans un précédent chapitre les vaisseaux d'Hiéron et de Ptolémée Philopator. En prodiguant à ces navires une magnificence qui paraissait réservée à leur demeure, ces princes ne faisaient qu'imiter Sésostris, auquel l'architecture navale doit quelques-uns de ses progrès, et qui, à ce titre, pouvait se permettre le luxe de ce vaisseau « doré au dehors et argenté intérieurement, » dont nous entretiennent les biographes de ce roi fameux entre tous.

Lorsqu'on nous montre, plus tard, Cléopâtre allant rejoindre Marc Antoine, et qu'on nous dépeint sa galère, « aux rames de bois de cèdre délicatement ornées, et qui s'attachaient aux scalmes d'argent massifs, » il n'y a pas lieu d'être surpris de cette richesse ; la reine d'Égypte ne faisait qu'obéir à la tradition de sa race en montant un vaisseau sur lequel se trouvait rassemblé tout ce que le luxe de l'époque pouvait fournir. Ce voyage est resté célèbre, et par sa fin si peu en harmonie avec son commencement, et par la pompe dont il fut entouré. Sur la poupe de sa galère, Cléopâtre, en costume de Vénus, au milieu des femmes de sa cour et de jeunes garçons, habillés, les unes en néréides et les autres en tritons, participait à l'imitation lascive des jeux folâtres des dieux de la mer. Mais on sait combien peu

furent touchées ces divinités par ces sacriléges hommages; elles furent inflexibles pour la royale courtisane. La défaite la plus éclatante changea en une fuite honteuse cette course triomphale.

A l'exemple des rois d'Égypte, les empereurs romains eurent aussi des navires affectés à leur personne et sur lesquels le faste n'était pas épargné. Caligula, entre autres, fit construire pour son voyage autour de l'Italie un vaisseau digne de rivaliser avec ceux d'Hiéron et de Philopator. Il était de cèdre, fort grand et couvert d'arbres; il avait une poupe d'ivoire, constellée d'or et de pierreries.

Dans les temps modernes, les navires d'apparat sur lesquels s'étendent le plus longuement les chroniqueurs sont ceux des souverains de Constantinople.

« Lorsque Mahomet Ier, dit E. Sue, voulant se rendre en Asie, et passer par la ville impériale en demanda l'autorisation à l'empereur Manuel, celui-ci envoya des députés recevoir le sultan hors de la ville, et l'attendit lui-même à bord de sa dromone, qui était d'une magnificence extraordinaire. Quelques figures de sa poupe et de sa proue étaient de bronze doré; on y voyait même certains objets d'argent massif, tels que la hampe ciselée du labarum ou étendard croisé de Constantin, et à la défense duquel une garde de cent scutiagos, vétérans d'élite,

couverts de cottes de maille, portant un casque d'acier poli, surmonté d'un croissant d'or, symbole chrétien de Constantinople, étaient toujours préposés. »

L'auteur de l'*Histoire de la marine ottomane* ajoute que la dromone impériale n'était jamais mise en mer à cause de sa grandeur et du nombre d'ornements qui la surchargeaient. Cependant lors du siége de Constantinople par Mahomet II, nous voyons ce bâtiment prendre une part importante au glorieux combat qui se termina par la déroute de la flotte turque.

Les sultans ont conservé l'usage de ces navires. Indépendamment d'un steamer qui diffère peu de ceux des souverains des grandes puissances maritimes de l'Europe, le sultan actuel, Abdul-Aziz-Khan possède un *caïq* d'une élégance de formes et d'une richesse d'ornementation merveilleuses.

Une autre embarcation, moins brillante, mais plus célèbre peut-être, est celle que construisit pour son usage et de ses propres mains, Pierre Mikaïeloff, dit *Peterbas* (maître Pierre), maître charpentier, lequel n'était autre que le czar Pierre le Grand. Cette chaloupe avec laquelle il visita si souvent les quais et les premières fondations de Saint-Pétersbourg, est encore conservée avec vénération dans l'un des musées de la capitale de toutes les Russies ; et tous les trois ans la flotte entière de l'empire, armée au

complet, célèbre la fête du *Canot de Pierre le Grand*. C'est qu'en effet de la construction de cette frêle barque que date le développement de la puissance maritime de la Russie.

Brest conserve de même celui dans lequel Napoléon Ier visita les bouches de l'Escaut et les travaux de défense d'Anvers, en 1811. C'est à un compatriote des charpentiers de Zaardam, au sculpteur van Petersen, qu'on en doit l'ornementation un peu lourde.

« A l'égard des bateaux et vaisseaux des Siamois, dit le chevalier de Chaumont, leurs *balons* d'État, ou bateaux que nous appelons, sont les plus beaux du monde; ils sont d'un seul arbre, et d'une longueur prodigieuse, il y en a qui tiennent depuis cinquante jusqu'à cent et cent quatre-vingts rameurs; les deux pointes en sont élevées, et celui qui les gouverne, donnant du pied sur la poupe, fait branler tout le *balon*, et l'on dirait que c'est un cheval qui saute; tout y est doré avec de la sculpture très-belle, et au milieu il y a un siége fait en forme de pyramide, d'une sculpture fort belle et toute dorée, et il y en a de plus de cent ornements différents, mais tous parfaitement dorés et très-beaux. »

L'an 1596, dit à son tour le P. Fournier, le 24 d'octobre le taïco du Japon, s'en retournant par mer à Sacaï, y fut porté par un navire fort grand, qui avait trois tillacs et des galeries sur l'avant et

sur l'arrière, et plusieurs chambres et salles, dont le plancher sur lequel on marchait était tout doré d'or bruni, aussi bien que le pont et les rames. Quantité de seigneurs qui l'accompagnèrent, en

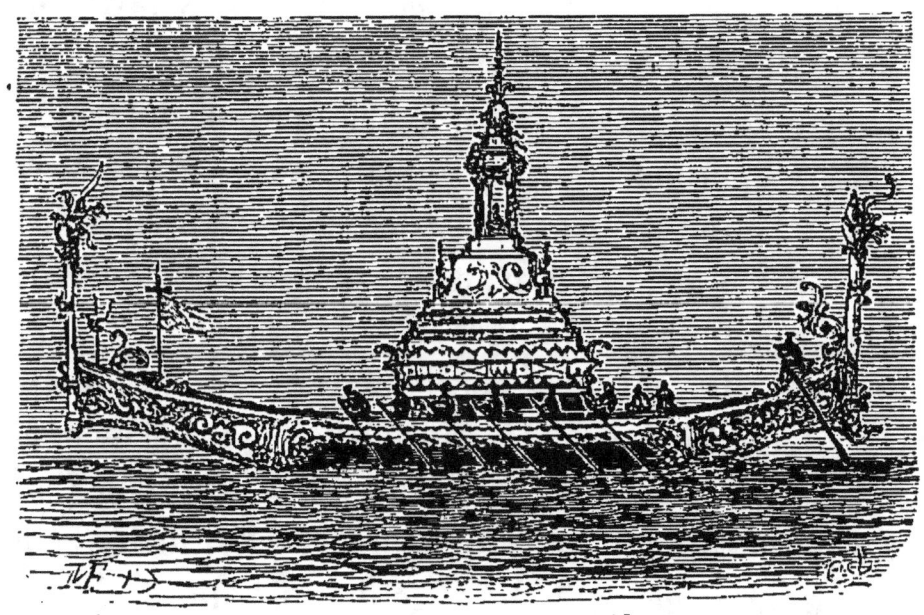

Fig. 42. — Balon du roi de Siam.

avaient de plus riches. Il s'en trouva un, dont les cordages étaient de soie bleue. D'ordinaire ce prince se promenait sur les rivières dans une galiote de trente pieds de quille, toute dorée. » Nous ne saurions dire si le taïcoun a conservé ses luxueuses embarcations. Ce que nous pouvons assurer, c'est que le chef de l'intéressant peuple japonais possède aujourd'hui un bon steamer à lui, monté par un équipage nombreux, instruit et tout aussi parfaitement discipliné qu'un équipage européen.

Cependant, de tous les navires royaux, le plus fameux est sans contredit celui sur lequel le doge de Venise allait tous les ans, le jour de l'Ascension, épouser la mer. Un écrivain italien, Luchini, nous apprend que ce bâtiment était, au dix-huitième siècle, une haute et lourde galère à deux ponts, couverte de bout en bout, ornée plutôt qu'armée de deux éperons, l'un au-dessus d'un autre plus court, et mue sur les eaux de la lagune par quarante-six rames, vingt-trois de chaque bord, sortant de larges sabords de nage. Le *Bucentaure* de 1177, le premier *Bucentaure*, celui qui devint traditionnel, et sur lequel le pape Alexandre III alla, avec les chefs du peuple de Venise, attendre au Lido Sébastien Ziani, qui revenait vainqueur de la bataille de Capo Salvore, et ramenait Othon, le fils humilié de l'empereur Frédéric Barberousse, n'avait sans doute que de lointains rapports avec celui de Luchini. Dans son *Archéologie navale*, Jal a démontré que c'était une galère de celles qu'on appelait *bucentaures*, galère plus grande que les subtiles ordinaires. Cette galère-bucentaure, qu'on avait parée, pour la circonstance, des plus riches atours, fut probablement mise en réserve dans l'arsenal pour ne servir que le jour de l'Ascension de chaque année, ou les jours des grandes fêtes religieuses et politiques. La présence du pape et d'Othon à son bord l'avait comme consacrée. Quand l'âge l'eut rendue incapable de

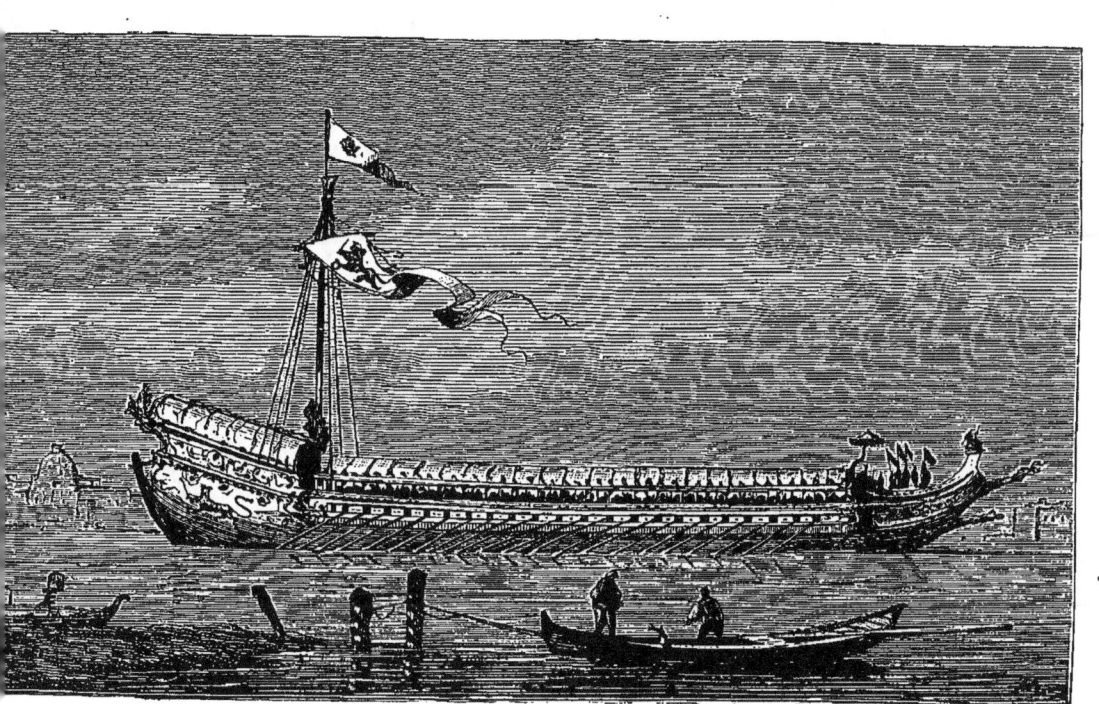

Fig. 43. — Le Bucentaure.

flotter encore, on dut la remplacer, et l'on construisit un navire qui avait quelque chose de la galère, mais qui était, par sa distribution supérieure, plus approprié au service qu'on en attendait.

Ce service consistait principalement dans la cérémonie des épousailles de la mer, et dont voici l'origine. Lorsque Ziani fut de retour, Alexandre III présenta un anneau d'or au vainqueur en lui disant : « Servez-vous-en comme d'une chaîne pour tenir les flots assujettis à l'empire vénitien ; épousez la mer avec cet anneau ; et que, désormais, tous les ans, à pareil jour, la célébration de ce mariage soit renouvelée par vous et vos descendants. La postérité saura par là que vos armes vous ont acquis le vaste empire des ondes, et que la mer vous a été soumise comme l'épouse l'est à l'époux. » — « Chose inouïe que d'épouser la mer ! s'écrie Hélian, ambassadeur de France près la diète germanique, dans un discours resté célèbre. C'est une invention digne de ces baleines insatiables, de ces infâmes corsaires, de ces impitoyables cyclopes et polyphèmes qui assiégent la mer de tous côtés, et qui y sont maintenant plus à craindre que les monstres marins, les bancs, les écueils et les tempêtes... »

Quoi qu'en ait pensé Hélian, tant que la république exista, le *Bucintoro* figura dans la solennité commémorative du mariage de l'Adriatique avec le doge et lors des entrées des rois et des princes.

Ainsi, en 1477, il alla chercher Catherine Cornaro qui revenait de Chypre, son royaume perdu; au seizième siècle, il porta le duc d'Anjou, roi de Pologne et futur roi de France, dans une promenade sur la lagune; il fit plusieurs autres voyages de cette espèce.

Quand, en 1795, la France républicaine eut décidé que la république de Venise avait assez vécu et l'eut donnée à l'Autriche, le *Bucentaure* resta immobile sous sa cale couverte dans l'arsenal, attendant qu'on eût décidé de son sort. Napoléon prononça plus tard: Il décida que tout l'or du navire serait fondu et envoyé au trésorier de Milan; on démonta donc l'œuvre-morte du *Bucentaure*, ses sculptures, ses allégories que le luxe de la ville patricienne avait recouvertes de sequins; et l'on brûla tout cela pour faire des cendres qu'on lava et dont on retira le métal précieux. La carcasse, rasée, réduite à la carène, et armée de sept grosses bouches à feu, devint une batterie flottante, mouillée au Lido pour défendre l'entrée du port. Puis, comme ce nom de *Bucentaure* était un peu trop noble pour ce ponton, il fut débaptisé et reçut le nom d'*Hydra*, afin qu'il ne restât plus rien de l'ancien navire ducal.

L'*Hydra* garda Venise jusqu'en 1824, époque à laquelle un arrêté du conseil aulique de guerre vint le frapper de mort. On le démolit, et de l'ancien

Bucentaure, on ne trouve plus maintenant qu'un tronçon octogonal du mât au sommet duquel flotta si longtemps la bannière rouge au lion d'or de Saint-Marc, et des débris précieusement conservés dans quelques familles de gondoliers.

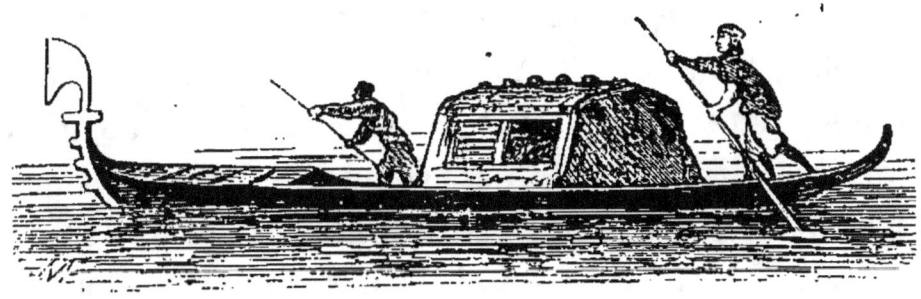

Fig. 44. — Gondole.

Les gondoliers et les gondoles, c'est tout ce qui reste aujourd'hui de la Venise d'Alexandre III, de cette Venise jadis si puissante, si riche, si brillante, si joyeuse, si magnifiquement entourée de gloire, de cette ville qui est demeurée le type par excellence des villes romantiques, de cette Venise enfin, dont l'histoire abonde à ce point en prouesses amoureuses, que c'est bien plutôt au poëte qu'à l'historien que devrait revenir la tâche de raconter son passé. Chez elle, on le sait, ni chevaux, ni voitures ; ses gondoles ont donc été de tout temps les seuls moyens de transport et les agents naturels de cette vie d'intrigue, si intimement mêlée à l'existence politique et sociale de la république des doges, jusqu'à l'époque de son asservissement.

Les gondoles sont des bateaux étroits, longs et d'une grande légèreté. Le peu d'agitation des canaux, auxquels les plus fortes tempêtes communiquent à peine une faible émotion, permet de donner à la construction de ces bateaux moins de solidité que d'élégance. Leur proue est pourvue d'un fer plat, dentelé et recourbé comme un S. Le gondolier, armé d'une seule rame, est placé debout à l'arrière; il ne *godille* pas comme les rameurs qui placent dans une échancrure pratiquée au milieu de la poupe un aviron auquel ils impriment le mouvement de la queue d'un poisson; mais il use avec une merveilleuse habileté d'un procédé que les nègres rameurs de nos colonies expriment par le mot *pagayer*.

La petite chambre, qui occupe le centre de chaque gondole (*caponera* ou *felza*), est tapissée de drap noir. Le siége du fond est très-large et recouvert de maroquin de même couleur que les draperies; sur les côtés sont deux places qu'on hausse ou qu'on baisse à volonté. La place d'honneur, dans les gondoles, est à gauche.

Autrefois, cette *caponera* était décorée magnifiquement quand elle appartenait à un noble seigneur ou à l'ambassadeur d'un souverain. Les sculptures, les ornements dorés, les brillantes étoffes faisaient de la *felza* un boudoir magnifique, riche détail dans un ensemble élégant et somptueux; car alors la gon-

dole pouvait se parer de couleurs éclatantes, de figures en relief, de capricieuses découpures. La loi a réformé ce luxe, ruineux pour beaucoup de patriciens, qui dépensaient pour leurs gondoles des sommes exagérées. Aujourd'hui, toutes sont uniformes, toutes également grandes, toutes peintes en noir, à l'exception de celle du patriarche de Venise (s'il est cardinal), et qui a seule des passements de soie ou de laine rouge, flottant sur la couverture de la *caponera*.

Le nombre des gondoles, qui était au commencement de ce siècle de six mille cinq cents, est plus grand aujourd'hui. Philippe de Comines avance que, lorsqu'il passa à Venise, « il s'en finoit trente mille. »

Cette brillante époque des gondoles était aussi celle des galères, et ces deux voies ouvraient à la population pauvre et inférieure de Venise une ressource qui devait la vouer à peu près tout entière à l'honorable métier de rameur ou de gondolier, mais le gondolier, dont les fonctions étaient moins dangereuses et moins pénibles que celles du rameur des galères, devait être à celui-ci ce que sont nos canotiers de la Seine aux équipages de haut-bord. La profession de gondolier était héréditaire, et tenue en fort grand honneur parmi les classes subalternes ; c'était l'école et la retraite de la marine militaire et commerçante. Aussi les gondoliers ont-ils voué une sorte de culte aux souvenirs de cette puissance mari-

time qui fut pendant tant de siècles l'une des grandeurs de leur belle patrie.

Bien que les gondoliers constituent aujourd'hui la seule classe qui ait conservé, dans Venise, une physionomie nationale, en exceptant toutefois l'immuable Israël, ils ont dépouillé une partie de ce qui frappa les anciens voyageurs, ce qui ne déconcerte pas médiocrement les nouveaux. Leur costume ne diffère cependant pas beaucoup de celui de leurs pères; leur coiffure est surtout élégante; c'est une sorte de bonnet phrygien qui n'est pas parmi eux d'uniforme, mais qu'ils portent de préférence. Madame de Staël parle « de gondoles toujours noires conduites par des bateliers vêtus de blanc avec des ceintures roses. » On en rencontre de nos jours qui ont conservé ce costume; quelques voyageurs se plaisent même à parer leurs gondoliers de vêtements plus riches encore. Quant aux habitants de Venise, ils font prendre à leurs gondoliers des livrées parfois très-élégantes.

« Les échos de Venise ne répètent plus les poésies du Tasse, le gondolier ne chante plus en parcourant l'Adriatique; rarement une douce mélodie vient charmer l'oreille de l'étranger... »

Ainsi s'exprime Byron. Mais à l'époque où le noble poëte habitait Venise, de récentes convulsions pouvaient y avoir altéré la gaieté caractéristique des gens du peuple, et aujourd'hui, après d'autres

luttes non moins douloureuses, on retrouve encore chez le gondolier cette bonne humeur, mêlée de douceur et de bienveillance, qui lui donne une physionomie particulière.

Les journaux ont raconté la réception magnifique faite au roi Victor-Emmanuel lorsqu'il fit son entrée dans Venise redevenue italienne. Les gondoles jouèrent naturellement un grand rôle dans cette cérémonie. Celle du roi était splendide. C'était un autre Bucentaure, tout or, tout verre, tout pourpre. Dix-huit officiers de marine, vêtus du costume classique, faisaient fonctions de rameurs. Le pont de l'arrière se composait d'une sorte de maisonnette de verre, dont les ouvertures étaient ornées de tentures pourpre et or. Derrière ce baldaquin, Venise, dorée, debout, coiffée du bonnet des doges, couronnait l'Italie, également dorée, le front ceint de tours et assise. A l'avant, le lion d'or ailé portant les mots sacramentels : *Pax tibi, Marce, Evangelista meus!* Sept autres gondoles accompagnaient celle du roi. Elles étaient littéralement revêtues de satin blanc, rose, bleu, orange, etc. Chacune avait sa couleur. A l'arrière, se dressaient des baldaquins de forme extraordinaire, très-élevés, dentelés de façon à donner l'idée d'un coquillage. Elles étaient destinées aux représentants des sept provinces de la Vénétie.

Les compatriotes de Byron, eux aussi, ont leurs bateaux de plaisance, parmi lesquels on distingue

d'abord le yacht, petit bâtiment très-soigné, très-orné, très-élégant, dont les propriétaires, gens plus pratiques que les Vénitiens, ne se bornent pas à faire parade d'un vain luxe.

Leurs yachts, qui ne réunissent pas seulement ce qu'il y a de plus confortable, de plus somptueux, mais aussi ce qu'il y a de plus marin, vont parfois fort loin dans les mers d'Europe.

Les premiers, les Américains ont tenté les expéditions les plus lointaines. En 1867, deux yachts battant les couleurs de la république des États-Unis, le *Red, White and Blue* et le *Non pareil* ont traversé l'Atlantique et sont venus se montrer à l'Exposition du quai d'Orsay. L'un, le *Red, White and Blue*, ne jauge que 2 tonneaux 38; le second mesurait 25 pieds de long sur 12 de large. Le premier a mis 38 jours, et le second 43 pour accomplir cette traversée, qui est assurément l'acte le plus téméraire dont l'Atlantique ait été témoin depuis Colomb.

Un écrivain très-versé dans la matière, M. Lejeune, porte à 35 le nombre des *Yacht-Clubs* organisés en Angleterre. Les plus anciens, ceux de Cork et le *Squadron*, remontent à 1720 et 1815. C'est au *Squadron* que le droit d'entrée et la cotisation annuelle sont le plus élevés, soit 280 francs pour celle-ci et 560 francs pour celui-là; ensemble, 840 francs pour la première année.

La plupart de ces sociétés sont ou ont été placées

sous le patronage des plus hauts personnages, comme la reine, les princes Albert, de Galles, Alfred, la du-

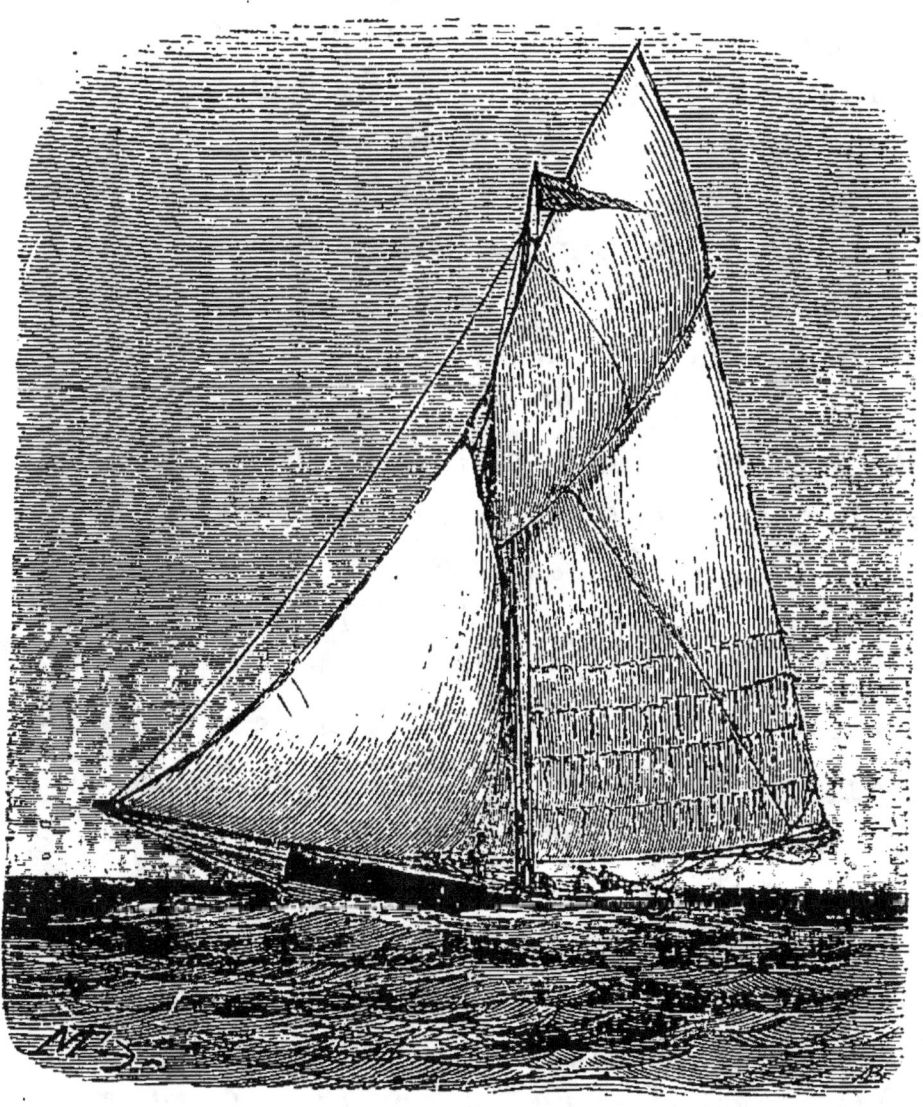

Fig. 45. — Cutter yacht.

chesse de Kent, le roi des Belges, le roi de Hollande, qui, chaque année offrent de coûteux objets d'art. Ces 33 *Yacht-Clubs* comprennent un chiffre

flottant de 1,900 à 2,000 bateaux de plaisance à voiles et à vapeur, depuis 2 jusqu'à 425 tonneaux.

On compte encore, en Angleterre, le *Windermere-Sailing-Club*, dont les bateaux de plaisance à vapeur et à voiles actuels mesurent de 12 à 60 pieds, — et cinquante autres *Sailing-Clubs*.

Viennent ensuite le *Yacht-Club de France*, fondé en 1867, et qui compte environ 50 embarcations ; le *Royal-Yacht-Club* du lac de Balaton, en Hongrie, qui comprend des bateaux de 4 à 20 tonneaux ; le *Royal-Suedois-Yacht-Club* ; le *Yacht-Club-Royal-Belge*, dont le tonnage varie entre 8 et 180 tonneaux ; le *Royal-Hollandais-Yacht-Club* ; l'impérial *Yacht-Club*, de Saint-Pétersbourg, dont les bateaux de tous genres jaugent de 30 à 350 tonneaux ; le *Royal Canadian-Yacht-Club*, où le tonnage s'étend de 4 à 175 tonneaux ; aux États-Unis, le *Boston-Yacht-Club*, l'*Atlantic-Yacht-Club* et le *New-York-Yacht-Club* ; ces deux derniers à New-York. Le *New-York* a une cinquantaine de navires inscrits, jaugeant de 15 à 262 tonneaux. Enfin ce tour du monde se termine par le *Royal-Sydney-Yacht-Squadron* ; ses bateaux jaugent entre 6 et 54 tonneaux.

Quant aux *Rowing Clubs* ou *Clubs de rameurs*, il n'y en a pas moins de 29 sur la rivière de Londres, qui ne sont composés que de gentlemen. Sur la même rivière, il y en a 114 autres pour les employés et les ouvriers du commerce et de l'industrie,

dont 9 pour les ouvriers imprimeurs typographes et de musique, 2 pour les employés des journaux le *Times* et le *Field*, 1 pour les relieurs, 1 pour les ingénieurs, 1 qui est dit *des Joyeux-Garçons*, 1 dit *de Shakespeare*, 2 autres enfin dits *Anti-Gallican* et *de Waterloo*, pour que la politique et la religion soient à tout mêlées chez nos voisins.

Sur la rivière Lea, on compte 10 *Rowing Clubs* pour gentlemen et 9 dont l'entrée est sans conditions.

Dans les provinces de l'Angleterre, nous en trouvons 4 de watermen et professeurs, 17 de travailleurs, 95 qui sont libres et 154 réservés aux jeunes gens de loisirs. Dans ces 154 derniers sont comprises les 33 divisions d'Oxford, les 29 de Cambridge, et se trouvent les réunions portant les noms de *Garibaldi*, de *Pékin*, de la *Belle-Sauvage*, de *Magenta*, du *Voltigeur*, de l'*Argonaut*, *Nil Desperandum*, *Neptune*, *Harlequin* et autres appellations humoristiques. En Écosse, il y a 16 réunions de rameurs : 9 libres, 6 pour gentlemen et 1 pour commerçants et industriels. En Irlande, 13 sociétés : 8 libres, 5 pour gentlemen.

En Belgique, nous en trouvons 8, toutes libres ; en Hollande, 10 libres ; à Hambourg, 24 libres, parmi lesquelles *Electric*, *Élisabeth*, *Émilie*, la *Favorite*, la *Fraternité*, *Galatea*. Dans le reste de l'Allemagne, 22 libres. A Pesth, il y a 2 clubs,

l'un pour gentlemen, l'autre pour noblemen. Dans ce dernier, aucun membre ne peut être élu dignitaire s'il ne parle couramment la langue anglaise. Il y a même amende pour tout membre qui ne parle pas anglais, une fois en bateau.

Oporto et Palerme possèdent, chacune, 1 boat-club qui ne réclame d'autre condition d'admission que celle d'honorabilité généralement requise. A Saint-Pétersbourg, 3 réunions libres.

L'Amérique du Nord en compte 63, y compris New-York pour 8 et San-Francisco pour 1 ; l'Amérique du Sud, 2 seulement.

Pour l'Afrique et l'Asie, nous signalerons à la curiosité de nos lecteurs 5 rowing-clubs libres au cap de Bonne-Espérance, 5 à Calcutta, Canton et Ceylan, 2 à Hong-Kong, 3 à Kiukiang, Madras et Shanghaï.

Terminons par l'Australie, où 17 sociétés libres de rameurs sont en plein exercice.

Il y a seulement une vingtaine d'années que le goût du canotage s'est développé sur nos rivières et a provoqué la formation de plusieurs sociétés.

Pour sa part, la capitale en énumère quelques-unes parmi lesquelles la plus importante est celle des *Régates parisiennes*, qui possèdent plus de deux cents membres. Viennent ensuite la *Société du sport nautique de la Seine*, le *Cercle des yachts* fondé par des amateurs de voile, et qui donne entre ses membres

des courses annuelles à Argenteuil, la *Société des avirons de la basse Seine*, le *Cercle d'émulation*, le *Rowing-Club*, etc.

Les embarcations comprises dans le canotage anglais diffèrent peu ou point des nôtres ; mais comme nous lui devons les types de celles qui figurent à nos régates, nous les citerons de préférence. Ce sont : l'*yole*, bateau étroit, de façons fines, très-léger, de longueur variable et bordant un nombre indéterminé d'avirons ; le *gig*, construit comme l'*yole*, mais moins répandu ; le *randau*, embarcation munie de trois paires de rames ; le *wherry*, embarcation pointue des deux bouts avec étrave très-inclinée, généralement installée en *randau*; l'*outrigge*, nom générique donné à toute embarcation ayant ses porte-nage en dehors ; le *skiff*, bateau de 9 à 10 mètres de longueur, assez semblable à celui des Esquimaux, ponté en toile imperméable, à l'exception du puits réservé pour son unique rameur, et préservé par des fargues ; le *funny*, qui diffère du *skiff* par les proportions seulement ; l'*outrigged sculling-boat*, bateau à deux avirons de couple, le *wager-boat*, etc.

Non contents de ces types, quelques Anglais excentriques ont fait construire plusieurs bâtiments dont la forme est empruntée au règne animal, tels que celui qui fut lancé en 1860 sur les eaux de la rivière Exe. C'est un yacht très-élégant, jaugeant

cinq tonneaux et disposé de façon à représenter aussi exactement que possible un cygne gigantesque, et qui pour ce motif a reçu le nom de *Swan* (cygne) ; il a été construit par un officier qui, par un hasard singulier, s'appelle Peacock (paon). Ce navire est peint en blanc à l'extérieur avec des rehauts d'or. Sur une bannière d'azur, que le cygne porte dans son bec de bronze, est écrit en lettres d'or le nom du bâtiment. Il a 17 pieds 6 pouces de longueur, et sa hauteur de quille, à l'extrémité postérieure, est de 7 pieds 3 pouces. Même dans les détails, les proportions du cygne ont été gardées. Les ailes de l'oiseau sont figurées par les voiles, qui prennent leur naissance au bas du col, et sont retenues près de la tête. Le petit navire a une double quille, ce qui lui permettrait de rester debout s'il s'ensablait. Il n'a pas besoin de lest et se trouve à l'abri des coups de vent, comme les bateaux de sauvetage. Outre la force d'impulsion que les voiles lui procurent, le *Swan* est porté en avant par deux puissantes palettes d'acier placées entre les quilles et mues par deux ou quatre personnes. Au moyen de deux paires de rames, on peut encore augmenter la rapidité de la marche de ce bateau-oiseau, qui obtient dans une eau calme une vitesse de 5 milles à l'heure.

L'intérieur du bâtiment est disposé comme un wagon de première classe, et si le navire était placé

sur roues, il deviendrait une voiture très confortable. Il renferme des glaces de Venise très-belles, des canapés bien rembourrés. Au centre du salon est une table assez large pour que six personnes y dînent à l'aise, car il y a une cuisine à bord, dont la fumée s'échappe par le bec du cygne. L'avant est disposé en boudoir pour les dames. Tout l'intérieur est garni en maroquin ou couvert de peintures. Un compartiment est réservé pour la manœuvre; tout enfin est distribué le plus confortablement possible.

Ces constructions bizarres sont moins rares dans l'extrême Orient que dans notre plus raisonnable Occident. La Chine en offre quelques-unes, et l'Inde un grand nombre. M. Folkard cite particulièrement un bateau dont la physionomie se rapproche beaucoup de celle que nous venons de décrire, et qui sert aux riches nababs et aux princes du Bengale. C'est le *mohr punckee*, ou bateau-paon, qui ressemble au paon autant que le *Swan* ressemble au cygne.

L'extrême étendue de ces bateaux est de 30 pieds et plus, et l'extrême largeur qui se trouve vers la proue est d'environ 9 pieds. Sur la plus large partie du bateau est érigé un pavillon couvert d'un dais de velours rouge richement brodé d'or, et d'où pendent des rideaux de même étoffe; le tout est supporté par des piliers vernis dont les pieds sont entourés d'une balustrade à jour. Une étroite ca-

bine sert d'office où l'on met les fruits et où se préparent les sorbets et autres rafraîchissements. Sous le dais, à l'avant, un siége d'apparat est réservé au nabab propriétaire du bateau; autour de ce siége sont disposés des coussins sur lesquels s'assoient les invités.

Ce genre de bateaux est ordinairement monté par un équipage de trente ou quarante hommes, qui se

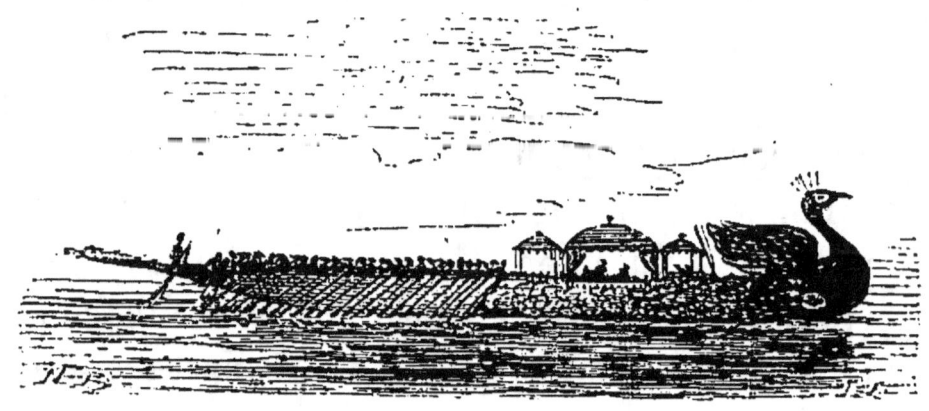

Fig. 46. — Bateau-paon, au Bengale.

tiennent derrière la tente et auxquels commande un pilote, lequel, dit M. Folkard, est armé d'une baguette qui lui sert à régulariser la nage. Pour exciter la bonne humeur et l'entrain de ses hommes, il leur raconte des histoires qu'il accompagne généralement de force gestes et contorsions.

Un peu plus loin, en Chine, nous trouvons aussi quelques types de même espèce, tels que les bateaux-dragons, les bateaux-serpents, etc., monuments aussi

magnifiques par leur luxe que curieux par leur architecture. Comme ces types sont assez nombreux, nous n'entreprendrons point de les décrire. Toutefois, nous ne saurions ne pas citer le chef-d'œuvre de l'art naval chinois, le *bateau-mandarin* : « Peut-être, dit un voyageur,— comme élégance du moins, — ne l'a-t-on surpassé nulle part. De loin, sur l'eau, on dirait un brillant insecte. Le fond de la coque est peint en blanc ; mais la partie supérieure est d'un bleu pâle, auquel on donne les teintes délicates de l'outremer ; dans cette partie de la barque s'ouvrent de chaque côté trente petites portes ovales, bordées d'un rouge vif et donnant issue à autant de rames blanches, qui ne rentrent jamais à l'intérieur. Quand elles cessent de servir, elles s'abaissent simplement contre les flancs du navire, comme les nageoires d'un poisson fatigué.

« Sur le pont, d'un bois dur et ferme, qui revêt à force de soins une sorte de poli naturel, les matelots indolents sont accroupis, le mandarin lui-même, étendu sur une natte à l'arrière, aspire avec délices un *chevrot* de Manille, où les fumées moins saines de l'opium. Un toit léger, supporté par quatre bâtons effilés quoique solides, s'arrondit au-dessus de sa paresseuse personne ; véritable ombrelle de bois, dont l'or et le vermillon dessinent les contours festonnés. Deux mâts supportent les nattes triangulaires qui servent de voiles ; à leur extrémité supé-

rieure pendent alternativement des boules dorées et des pavillons de mille couleurs. Le mât de misaine

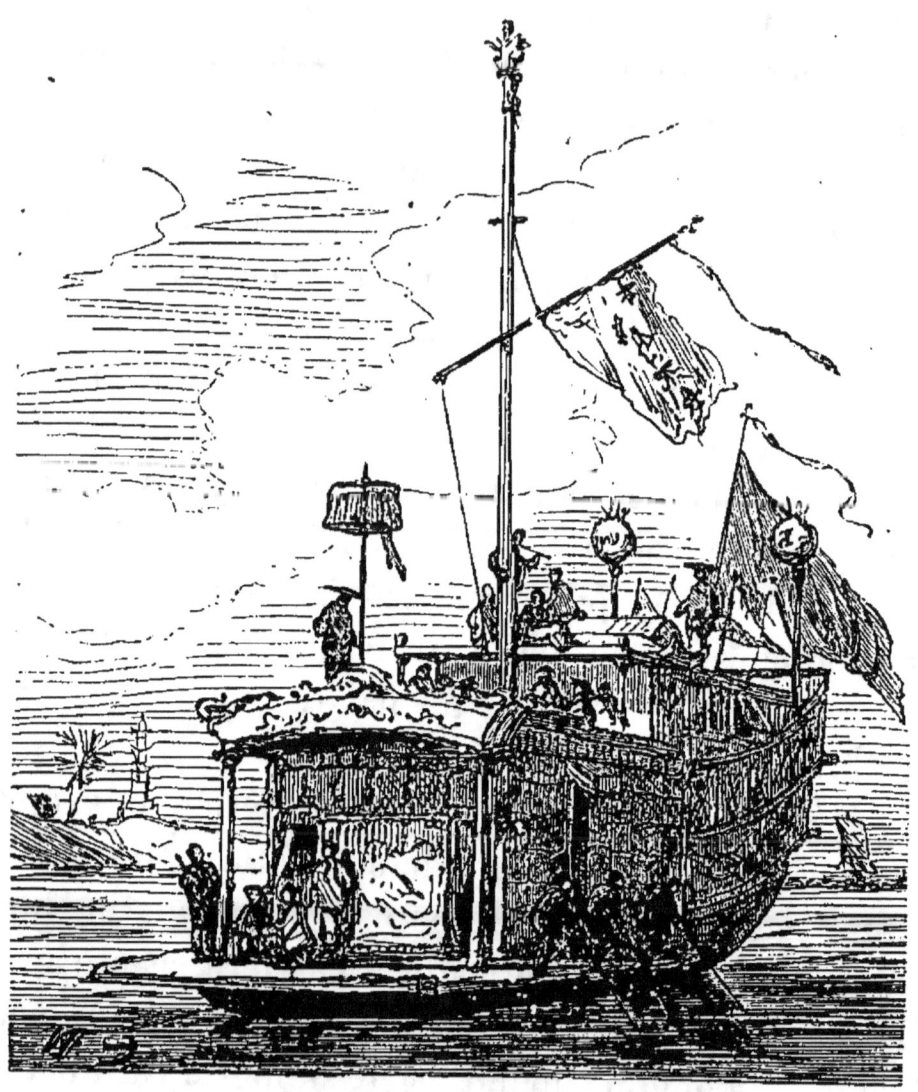

Fig. 47. — Bateau-mandarin.

est remplacé par un simple bâton, qui sert de hampe à un grand pavillon blanc, au centre duquel est une inscription en lettres rouges. »

Tel est en peu de mots le bateau sur lequel les mandarins chinois font leurs excursions de plaisance et aussi leurs promenades d'affaires. Dans ce dernier cas, on y met quelques soldats. Presque toujours il est armé de deux ou trois coulevrines; mais ces pièces sont tellement enveloppées d'ornements capricieux, tellement surchargées d'étoffes et de franges, tellement cachées par les pavillons de soie plantés autour d'elles, ou fixés provisoirement à la bouche de ces instruments de mort, qu'on les prendrait volontiers pour des accessoires de pure fantaisie.

Les Chinois ont encore sur leurs fleuves, amarrées aux quais des grandes villes, des jonques d'une forme particulière, et qu'ils nomment *bateaux de fleurs*. Ils ressemblent à de grandes cages flottantes, avec cette différence que ce ne sont point précisément des oiseaux qu'ils renferment. « Quelques-uns, dit M. Folkard, sont sculptés et dorés outre mesure, sur leur toit sont placés des vases de fleurs aux couleurs vives et aux parfums puissants, mêlés à des caisses d'arbrisseaux; le tout disposé avec beaucoup de goût. La nuit, lorsque leurs lanternes sont allumées, leur aspect est plus pittoresque encore que dans le jour. »

Les Chinois seuls sont admis à bord de ces mystérieux bateaux; c'est une loi, et plus d'une fois des Européens, attirés par les cris de joie, le son des

instruments et les chants qui s'échappent sans cesse de ces navires fleuris, ont été battus et maltraités pour avoir voulu y pénétrer. Ces jonques sont, en effet, réservées aux opulents Chinois dont les vices recherchent l'*incognito*, et qui trouvent là, avec le mystère dont ils ont besoin, tout ce qu'il faut pour les satisfaire.

Sur les longs et larges fleuves des États-Unis on voit aussi des bâtiments consacrés aux plaisirs. Les acrobates américains qui sont venus donner des représentations, à Paris, au moment de l'Exposition, possèdent plusieurs steamers, avec lesquels ils font ce que Thespis faisait plus modestement dans son chariot. Le premier (*Floating palace*) contient un immense amphithéâtre avec arène et écuries, éclairé au gaz et capable de contenir trois mille personnes. C'est un cirque. Le second (*the Banjo*) est un théâtre ; le troisième et le quatrième (*James Raymond* et *Gazelle*) servent de demeures au personnel considérable de cette vaste entreprise et à ses admistrateurs. Il y a loin de ces *palais flottants*, on le voit, à l'humble charrette du *Roman comique*. Il y a tout l'Atlantique, et peut-être un peu plus : l'espace qui sépare le vieux monde du nouveau, l'avenir du passé !

IX

ORNEMENTS DES VAISSEAUX

La sculpture des vaisseaux sous Louis XIV. — Puget. — Les galères. — La *Réale*. — Noms des navires. — L'architecture navale en 1875.

La nécessité de préserver le bois des navires du contact immédiat de l'air, du soleil et de l'eau, engagea les constructeurs de tous les pays à en revêtir les surfaces extérieures d'une couche d'un corps gras ou résineux. L'huile, la cire, la poix, le suif furent les premières matières dont on se servit ; une huile colorée, une cire mêlée de minium furent bien vite substituées au suif ou à l'huile incolore, à la poix noire ou brune. La peinture devint alors un ornement, un luxe qui, avec la sculpture et l'or, concourut à faire des vaisseaux de véritables palais. L'art s'ingénia à embellir les chambres des navires, à parer l'architecture de leurs proues et de leurs poupes, parties consacrées par la présence des ima-

ges des dieux. Le goût varia les ornements, la volonté de se faire reconnaître de loin, le besoin de se cacher, le désir d'effrayer l'ennemi, varièrent la couleur de la robe dont on se faisait un revêtement. (Jal.)

La mode influa naturellement toujours beaucoup sur cette partie accessoire de la construction navale. La plupart des vaisseaux du seizième siècle étaient chargés de sculptures, de peintures et de dorures. Pouvait-il en être autrement, alors que l'architecture civile prodiguait l'ornementation aux palais, aux édifices publics et aux maisons des riches particuliers? Quelques sceaux de villes maritimes du quinzième et du quatorzième siècles, et même du treizième, montrent qu'il en avait été ainsi avant la renaissance des arts.

« Le *Sovereign of the sea*, dit Charnock, fut le plus grand vaisseau bâti en Angleterre. On eut, en le construisant, particulièrement en vue la splendeur et la magnificence. » Sa décoration était effectivement royale. On voyait à sa proue le roi Edgar à cheval, foulant aux pieds sept rois; sur la tête de l'étrave, un Amour monté sur un lion; sur la cloison de la proue, six statues : le Conseil, la Prudence, la Persévérance, la Force, le Courage, la Victoire; sur l'entre-deux des gaillards, quatre figures avec leurs attributs : Jupiter, avec son aigle; Mars, avec le glaive et le bouclier; Neptune, avec son cheval

marin, et Éole, sur son caméléon. A la poupe, une Victoire déployait ses ailes, et portait, dans une

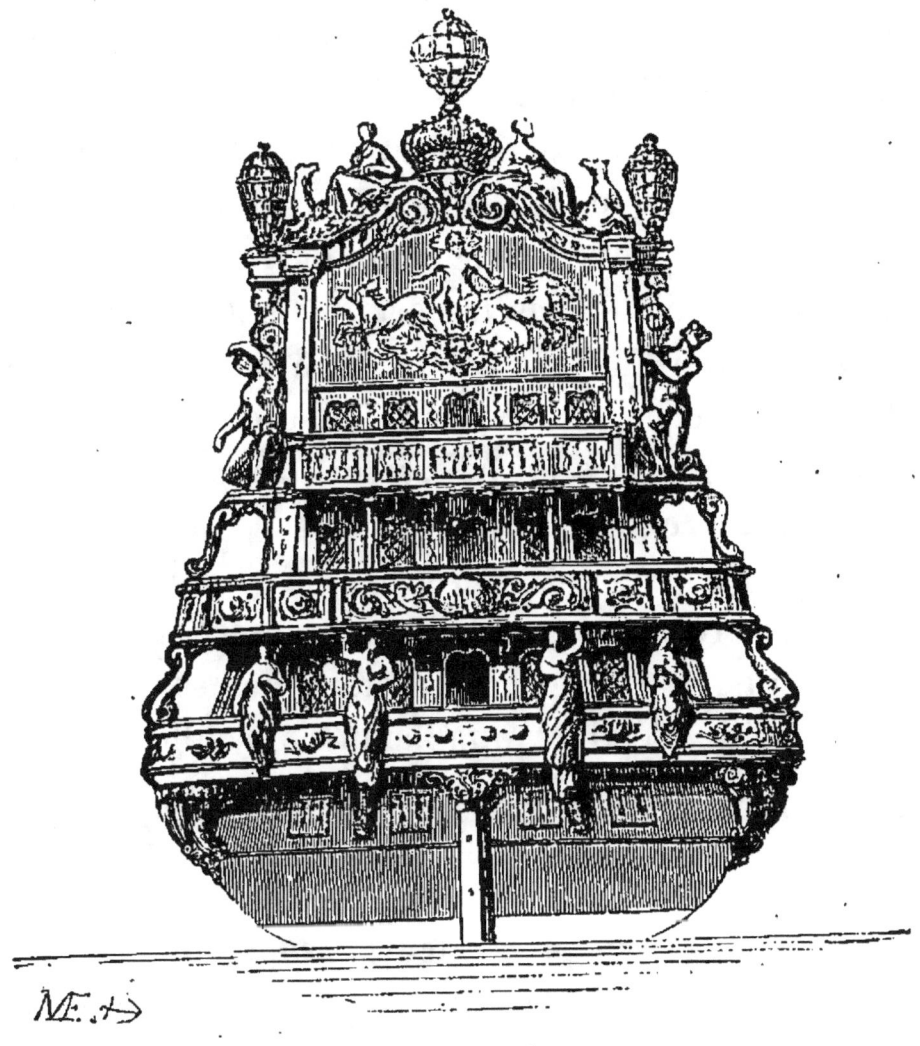

Fig. 48. — Poupe du *Soleil-Royal* (1690).

banderole, cette devise : *Validis incumbite remis*. Ce n'était pas tout : les galeries que le *Souverain des mers* avait de chaque côté étaient couvertes de trophées, d'emblèmes, d'écussons de toute espèce.

Si fiers que fussent les Anglais d'un pareil navire, il paraît que la dépense qu'entraîna son ornementation atteignit un si gros chiffre qu'il devint bientôt le thème des vives réclamations des économes sujets du prodigue Charles Ier.

En France, ce fut surtout après la paix de Nimègue, alors que notre marine prit un si grand développement, que l'ornementation des navires jeta le plus vif éclat. Tous les arts étaient appelés pour payer leur tribut à la gloire dont nos marins s'étaient couverts, et ajouter à l'admiration qu'inspiraient ces escadres qui naissaient en si peu de temps. « Il faut, écrivait Colbert, que les ornements des vaisseaux répondent à la grandeur et à la magnificence du roi, qui paraît en ces superbes corps de bâtiments. » Les galères avaient des somptuosités inouïes. Ce n'étaient que flammes, pavillons et tendelets de soie, éclatantes couleurs, frises et bas-reliefs précieusement fouillés, cariatides, figures de toutes espèces ; dieux et déesses dans des poses héroïques ou charmantes ; fleurs, fruits, animaux, arrangés avec un goût noble et gracieux ; et tout cela peint, doré, resplendissant.

Pouvait-on faire moins pour des objets où la courtisanerie s'était plu à représenter de royales personnes ? Une note de l'inspecteur des constructions nomme six galères construites par ordre de Louis XIV et indique le sujet de leur décoration. « La *Réale*,

le soleil, par comparaison avec Sa Majesté; la *Patronne*, la lune, par rapport à M. le duc du Maine; la *Favorite*, Pallas, par rapport à la personne que Sa Majesté honore le plus de ses bonnes grâces. » C'était splendide et galant. En dedans, il faut l'ajouter, — ombre au tableau, — tout était larmes, abjecte misère, épouvantables angoisses. Mais qu'importait! quand, servie par ses nombreux forçats, les galères, aux fêtes, passaient barbelées de rames, rapides comme des flèches, on ne voyait qu'une lueur, des étincellements, et l'on disait : « C'est magnifique et vraiment royal ! »

Le monarque qui refaisait la France à son image et transformait ses demeures en Olympe de marbre, devait marquer les vaisseaux, comme le reste, de son empreinte majestueuse. L'ornementation qui faisait des galères de petits Louvres, au moins en apparence, il voulut qu'on l'étendît aux bâtiments de haut-bord. Il y avait déjà à Toulon tout un atelier de peintres et de sculpteurs sous la direction de la Rose; il l'augmenta en y plaçant Girardon et Puget. Ces deux artistes, et Lebrun lui-même, dessinaient; Levray, Rombaud-Languenu et Turau exécutaient leurs dessins. L'œuvre achevée, le Jupiter de Versailles avait, on en conviendra, des vaisseaux dignes de son orgueil et de sa puissance, dignes aussi du majestueux Océan.

Que sont devenues ces galères? ce *Royal-Louis*

qu'avait dessiné Lebrun, la *Reine*, le *Monarque*, l'*Ile-de-France*, le *Sceptre*, la *Trompeuse*, la *Bouffonne*, la *Thérèse-Royale*, le *Paris*, le *Madame*, le *Rubis*, sur lesquels Puget, gêné par Colbert, qui voyait en lui une créature de Fouquet, gaspilla douze années de sa trop courte vie! Meurtris dans les gigantesques engagements du règne de Louis XIV, les navires de haut-bord ont été dépecés. Quant aux galères, il restait bien peu de joyaux de leur écrin au commencement de ce siècle. Ceux qui ont survécu au désastre furent enfouis dans les réduits de l'arsenal de Toulon, où le préfet maritime, le contre-amiral Lhermitte, les retrouva en 1813. Cet officier les fit extraire de ces catacombes et les plaça dans une salle particulière qui prit le nom de *Musée maritime*. On peut admirer aujourd'hui, à Paris, au Musée de marine, ces magnifiques ornements, parmi lesquels on distingue plusieurs fragments de la galère *Réale*, exécutée d'après les dessins de Lebrun, et des Renommées ainsi que des Tritons qui émanent sans doute de Puget.

Après Louis XIV, on arriva peu à peu, ainsi qu'on peut le voir en parcourant les salles du Musée de marine, à ne plus orner que les navires de parade et à ne conserver aux autres que la *figure*, emblème de leur nom. Faut-il respecter la métamorphose? Avec Sénèque, dont nous avons donné l'opinion sur l'architecture navale, les marins prétendent que oui.

Il est illogique, en effet, de surcharger par des sculptures inutiles et dispendieuses des bâtiments construits en vue d'une marche rapide et des combats, c'est-à-dire dont la destinée est de lutter perpétuellement avec le vent, le fer et le feu. On commençait à le comprendre avant l'application de la vapeur. Lorsque celle-ci s'empara du navire, la simplicité devint l'une des conditions essentielles de la construction des vaisseaux. L'architecture navale se trouva ainsi ramenée dans une voie plus en harmonie avec son but : au lieu de parler à l'œil, elle s'adresse à l'esprit, et l'on peut avouer qu'elle ne perd rien à la transformation qu'elle a opérée chez le spectateur. Un officier de marine le disait récemment et très-bien : « Ceux qui ont vu l'escadre cuirassée escortant l'*Aigle* en Algérie, écrivait M. Léon Brault [1], doivent se rappeler le coup d'œil imposant que leur offraient en route ces lourdes masses suivant le rapide yacht. Quand la mer était belle, vous eussiez dit que tous ces bâtiments blindés qui conservaient leur distance réciproque avec une régularité parfaite, étaient invariablement liés l'un à l'autre et mus par une même force. L'escadre était belle alors, aussi belle que l'eût été l'escadre à voiles. Mieux elle serait encore au milieu du combat ; elle a pour elle la force, la résistance, la vitesse. Toutes ces qualités,

[1] *Revue maritime et coloniale.*

non-seulement elle les a, mais elle semble les avoir, et c'est là sa beauté. »

Cet officier a raison. Point de milieu possible : ou il faut adopter le bâtiment moderne dans toute sa mâle simplicité ou conserver l'ancien navire avec ses ornements, mais aussi avec ses défectuosités. Ajoutons que le choix est fait; on sait dans quel sens.

« Les anciens, dit le P. Fournier, nommaient leurs galères et vaisseaux du lieu où ils avaient été bâtis, par exemple, *Gnidurgis*, de Gnidos ; *Samena*, de Samos ; *Parona*, de Paros ; ou bien du nom de quelque héros, animal ou autre marque qu'ils peignaient et gravaient au lieu le plus remarquable du vaisseau, savoir à la proue, et appelaient de là cette marque *parasème*, ou bien du nom de la divinité sous la protection et tutelle de laquelle était le vaisseau.

« La tutelle du vaisseau qui porta Ovide en exil était Minerve, son parasème était le casque. Le parasème de celui qui porta saint Paul de Malte à Syracuse était Castor et Pollux. Celui auquel Europe fut ravie était un taureau; celui de Bellérophon, pirate corinthien, un Pégase. Celui qui enleva Ganymède avait un aigle; celui d'Énée, deux lions. Celui dans lequel Andromède fut ravie était une baleine... »

Plus tard, ces emblèmes servirent à distinguer les navires d'une nation de ceux d'une autre. C'est ainsi

que les Vénitiens avaient adopté de préférence un buste; les Espagnols, un lion; les Anglais, surtout après l'accession des Stuarts, la figure du monarque régnant, soit à cheval, soit montant un lion.

On ne veut pas plus de pitié pour la figure qui orne encore la proue d'un grand nombre de navires de guerre et de commerce qu'on n'en a montré pour les ornements qui jadis décoraient leur poupe. L'officier que nous avons cité s'est fait l'interprète de tous les gens de goût en en demandant la suppression.

« Les marins, dit-il, sont trop habitués à voir les immenses figures qui décorent l'avant des poulaines, pour être bien frappés de la bizarrerie de la plupart d'entre elles. Il faut entendre les réflexions qu'elles suggèrent à ceux qui visitent nos ports. D'abord elles étonnent, puis elles font rire. Sans doute, quelques-unes ont du mérite, le mouvement est énergique, l'air martial; mais combien d'autres n'ont qu'une majesté comique! Voici, par exemple, le *Louis XIV*. Ce grand roi est là, sous le beaupré, étendant au dehors le dessus de la main, dans la position d'un homme qui interroge le temps. Est-ce que Sa Majesté ainsi placée embellit en rien le bâtiment sur lequel elle se trouve? Ou bien encore, est-ce pour augmenter le souvenir de sa grandeur qu'on l'a mise ainsi sur la proue de l'énorme vaisseau? Supposons même que cette figure soit un chef-d'œuvre;

est-il un peintre qui, mis en présence du navire, pensera à tirer parti de la statue? La vérité est que ce buste n'a rien de commun avec la beauté de la construction; il est aussi impuissant à l'augmenter qu'elle est impuissante à le rendre imposant. On n'a pas orné le bâtiment avec cette sculpture. D'un autre côté, tous ces héros de proue devraient avoir au moins la figure de l'emploi; l'un être Neptune, l'autre Hercule, ou quelque guerrier bardé de fer et prêt au combat. Mais non, tel navire de guerre a sur son avant une femme à poitrine luxuriante et découverte. Voyez-vous d'ici le torse d'une bacchante sur l'arête d'une citadelle? Les lois du bon goût ont été violées quand la raison est ainsi mécontente en face d'un ornement d'architecture. Le détail doit avoir le caractère du tout. Sa beauté doit être quelque chose de celle de l'ensemble. C'est une condition nécessaire. »

Le P. Fournier nous apprend que « c'est une coutume très-ancienne chez les marins que de donner un nom à chaque vaisseau, de le consacrer à Dieu ou de le mettre sous la protection de quelque saint. Ainsi dit-on le *Très-Saint-Sacrement*, la *Vierge*, le *Saint-Louis*, le *Saint-Georges*, le *Saint-Martin*. Et la dédicace s'en fait entre les catholiques par le curé du lieu, lequel, avant que le vaisseau entre en mer, s'y transporte, fait l'eau bénite, récite l'évangile et les prières, selon qu'elles sont couchées au long dans le

rituel romain. Je sais un havre, duquel douze vaisseaux étant partis même jour pour aller à la pêche, pas un ne prit rien, excepté un qui avait été bénit et consacré ce même jour, qui fit fort bonne pêche. » Et un peu plus loin : « Souvent aussi le nom se prend de quelque héros, de quelque animal, de quelque vertu, du pays d'où ils sont ou de quelque chose naturelle qui est peinte, gravée ou taillée sur la proue du vaisseau. C'est ainsi qu'on en voit qui ont nom la *Couronne*, le *Corail*, le *Grain de poivre*, la *Levrette*, le *Corbeau*, la *Rose*, la *Concorde*, *Zélande*, etc., et s'est vu, ces années dernières, un hollandais qui se nommait le *Diable de Delphes*, impiété que tout homme de bien jugera punissable. »

Ce fantastique capitaine néerlandais ne serait-il pas le père du commandant du *Voltigeur hollandais*, ce fameux vaisseau-fantôme des légendes du gaillard d'avant?

La Révolution créa à son tour des noms pour les navires, et nous eûmes — peu de temps, il est vrai — le *Tyrannicide*, le *Révolutionnaire*, le *Ça ira*, la *Montagne*, le *Républicain*, le *Jacobin*, le *Marat*, etc. On est revenu aujourd'hui à des dénominations moins passionnées en donnant aux navires les noms de nos marins célèbres ou d'autres grands hommes, de victoires, de provinces, de fleuves, etc., ou bien, si ce sont des canonnières, des dénominations en harmo-

nie avec leur destination : *Flamme, Fulminante, Fusée, Grenade, Mitraille, Meurtrière,* etc.

Mais les caboteurs et les pêcheurs, plus exposés, dans leurs petits bateaux, que les marins de l'État dans leurs immenses vaisseaux de guerre, ont conservé à leurs embarcations des noms de saints, ou les ont placés sous la protection de la Vierge; de là ces *Notre-Dame de Bon Secours, de Grâce, des Neiges, de la Délivrance,* dont abondent nos petits ports ; ces *Annonciacion, Concepcion, Nuestra-Señora de Misericordia, de Begoña, del Rosario,* ces *Madona di Montenero, di Lauro, della Stella* qui foisonnent sur les côtes d'Espagne et d'Italie.

Quelques-uns cependant, les ambitieux, ont donné à leurs navires des noms qu'ils ne justifient pas toujours. C'est ainsi qu'on voit souvent un *Grand Navigateur* faire simplement le cabotage et un *Vol-au-Vent* marcher très-mal, ou bien une barque d'une vingtaine de tonneaux s'appeler le *Neptune,* le *Roi des Mers,* le *Conquérant,* le *Triomphant,* etc.

X

LA NAVIGATION A TERRE

Les brouettes à voiles. — Le chariot-volant du prince d'Orange. — Les *land-sailing-boats* de M. Shuldham. — Les bateaux-traineaux du Canada et de la Hollande. — Le *Shuldham Ice-Boat*.

« Qu'on juge de ma surprise lorsque j'ai vu aujourd'hui une flotte de brouettes, toutes de la même grandeur. Je dis, avec raison, une flotte, car elles étaient à la voile, ayant un petit mât exactement mis dans un étambrai ou une gaîne pratiquée sur l'avant de la brouette. Ce petit mât a une voile faite de natte, ou plus communément de toile, ayant cinq ou six pieds de hauteur et trois ou quatre de large, avec des ris, des vergues et des bras comme ceux des bateaux chinois. Les bras aboutissent aux brancards de la brouette, et par leur moyen le brouettier oriente la machine. »

Ainsi s'exprime van Braam Houckgeest, l'un des

ambassadeurs de la Compagnie des Indes hollandaises, dans le journal qu'il a laissé de son voyage à travers la Chine, en 1794 et 1795.

Avant Houckgeest, Grotius dans ses Épigrammes, Milton[1] dans son *Paradis perdu* (1667), l'évêque Wilkins, beau-frère de Cromwell, dans ses *Mathematical Magic* (1680), avaient parlé de ces chariots chinois. Les voyageurs qui depuis ont visité la Chine ont confirmé le récit de l'ambassadeur hollandais.

Tout récemment encore *le Tour du Monde* complétait la narration d'Houckgeest par un curieux croquis de cette étrange voiture, sans doute en usage depuis des siècles, et que l'établissemment des chemins de fer dans le Céleste-Empire ne détruira certainement pas. « La roue de ces brouettes, dit M. E. Poussielgue, tourne au milieu d'une cage en bois, sur laquelle sont pendus des ustensiles de toute espèce : marmites, pots, paquets de vieux habits, instruments agricoles. A un bout du brancard, la femme du pilote de cette embarcation d'un nouveau genre est assise, les jambes repliées, avec ses plus jeunes enfants sur ses bras, et quelquefois des volatiles, canards ou poulets entassés dans des cages d'osier. A l'arrière de la brouette, un ou deux autres enfants se cramponnent aux sacs de grains et aux

[1] But in his way lights on the barren plains
Of Sericana, where Chinese drive
With sails and wind their cannie waggon light.

bidons de vin de riz, tandis que l'aîné, s'il est assez fort pour travailler, aide le père, en courant à l'avant, les reins entourés d'une courroie qui est attachée aux brancards. »

En Europe, l'invention de ces embarcations her-

Fig. 49. — Brouette chinoise.

maphrodites, qui pourraient si bien dire, imitant la chauve-souris de la fable :

> Je suis bateau voyez mes voiles,
> Je suis chariot, voyez mes roues...

cette invention est moins ancienne qu'en Chine. La première dont parlent les collectionneurs de curiosités historiques paraît être le *chariot-volant* du

prince d'Orange, dont la Bibliothèque nationale possède un dessin gravé devenu assez rare. Il avait été construit par l'ingénieur Stephinus, et, ainsi que nous venons de le dire, d'après la légende placée au bas de cette gravure, il appartenait au « très-illustre prince d'Orange, comte de Nassau, qui, ajoute l'inscription, s'en sert aucune fois le long du bord de la plage de la mer, et étant chargé de vingt-huit personnes, a fait, en l'espace de deux heures, quatorze lieues de Hollande de chemin, à savoir de Scheveningen jusqu'à Putten, de telle vitesse qu'il était impossible que ceux qui étaient dessus fussent reconnus par ceux qu'ils rencontrèrent, comme pourront témoigner les ambassadeurs de l'empereur et grands de France, Angleterre, Danemark, et autres, qui étaient assis dessus, et même l'amirant don Francisco de Mendoza, lors prisonnier, de sorte qu'un cheval courant ne l'eût pu guère suivre. »

Le second exemple de chariot à voiles que nous rencontrions de ce côté-ci du globe est celui de M. le commandant Molyneux Shuldham, auteur estimé de plusieurs inventions utilisées par la marine anglaise. Il le construisit lorsqu'il était prisonnier de guerre à Verdun. Voici dans quelles circonstances.

M. Shuldham et ses compagnons d'infortune, comme tous les Anglais, très-épris de navigation, et d'ailleurs s'ennuyant fort à Verdun, passaient une partie de leur temps sur la Meuse, où ils avaient plu-

Fig. 50. — Chariot du prince d'Orange.

sieurs embarcations. Mais les pêcheurs s'étant plaints que ces canots effrayaient et chassaient le poisson, le général Wirion, commandant des prisonniers anglais, leur intima l'ordre de cesser leurs amusements sur la rivière. C'est alors que M. Shuldham songea au chariot dont nous venons de parler. Il en construisit deux, l'un à un mât, l'autre à deux mâts.

Avec ce dernier, qui mesurait cinq pieds anglais, et qu'on peut nommer un schooner, M. Shuldham obtenait, paraît-il, sur une route ordinaire un peu élevée, une rapidité de sept à huit milles à l'heure, tantôt allant au pas, et tantôt lancé au point de l'emporter sur un cheval au galop. M. Folkard assure, d'après M. Shuldham, qu'avec un chariot deux fois grand comme ce schooner, la vitesse eût été beaucoup plus marquée, et il en eût tenté l'expérience si l'étroitesse des routes ne l'avait empêché de donner à son embarcation une plus grande largeur.

Cette navigation a malheureusement un grand défaut, et qui s'opposera toujours à son développement : c'est d'effrayer les chevaux près desquels on passe ou d'aborder les voitures qui traversent inopinément le chemin que l'on suit. M. Shuldham fut ainsi la cause involontaire de plusieurs accidents. Un jour entre autres, il accosta la charrette d'une paysanne avec une telle violence, que celle-ci alla rouler dans le fossé qui bordait la route ; ce qui provoqua chez les paysans des environs une véritable

émeute. Ils déclarèrent la guerre au chariot, et l'attaquèrent avec des pierres qui criblèrent ses voiles.

Une autre fois M. Shuldham, conduisant son chariot sur le sommet du mont Saint-Michel, fut assailli par un coup de vent qui renversa sa voiture; l'un et l'autre ne reçurent heureusement nul dommage. Mais on voit que, comme les vrais bateaux, ceux-là n'offrent qu'une insuffisante sécurité à ceux qui les montent, si habilement qu'ils soient gouvernés.

Les *ice-boats* ou bateaux-traîneaux, que l'on peut faire entrer dans la classe des bateaux de terre, sont d'un usage plus général dans les pays où leur emploi ne peut présenter d'inconvénient, c'est-à-dire sur les vastes lacs du Canada ou les longs canaux de la Hollande, lorsque l'hiver les a couverts d'une glace épaisse.

Le *ice-boat* canadien est une longue, étroite et légère machine, placée sur un berceau sous lequel sont fixés trois larges patins attachés, l'un à l'avant, les autres à l'arrière, le tout formant un triangle aigu. Son gouvernail est une lame de fer affilée et capable de s'enfoncer profondément dans la glace. Le *ice-boat* canadien est généralement gréé en sloop; il est maniable et très-rapide.

Les *ice-boats* hollandais, comme les *ice-boats* du Canada, sont placés sur un traîneau terminé par des patins. Leur gouvernail ressemble à une hachette renversée; il coupe parfaitement la glace, et agit

absolument comme le gouvernail d'un bateau ordinaire. Il suffit à ces machines d'un peu de vent pour

Fig. 51. — *Shuldham's ice-boat*

les pousser et leur permettre de porter fort loin des passagers et des marchandises.

Le dessin qui accompagne ces lignes représente un ice-boat dû à l'invention de l'ingénieux M. Shuldham. Sa construction est très-simple. Le tout est d'une seule pièce de bois munie de patins ; au milieu est un fauteuil pour la personne qui dirige le bateau. Les patins sont au nombre de deux et placés sous la charpente, celui de l'avant servant de gouvernail, et tous

deux disposés de façon à pénétrer dans la glace sans gêner le bateau quand il prend le vent. Le gouvernail a un manche, et le pilote dirige le bateau absolument comme se dirigent les fauteuils roulants des invalides. Le bateau porte deux voiles (grand'voile et foc).

M. Folkard, auquel nous empruntons ces renseignements, ajoute que ce genre de bateau ne saurait convenir, en Angleterre, à des transports d'objets un peu lourds; la glace n'atteignant jamais sur ses lacs et ses rivières une épaisseur capable de supporter de grands poids; et il croit qu'il faut se borner à le disposer pour une personne, deux au plus. Tel qu'il est, il le considère comme un instrument parfait et un très-agréable moyen de locomotion et de divertissement.

XI

LES VAISSEAUX LÉGENDAIRES

Superstitions des voyageurs anciens. — Le *Voltigeur hollandais.* — Le *Grand Chasse-Foudre.* — Superstitions des marins. — Le Gobelin. — Serment diabolique. — Offrandes à la mer. — La statue de Saint-Antoine. — Les trombes. — Sacrifices d'animaux. — Les hirondelles. — L'éternument. — Le 13. — Le vendredi. — Le prêtre à bord.

En considérant l'insouciance des voyageurs modernes pour le péril, et le dédain avec lequel ils l'écartent, on ne peut s'empêcher de les admirer. Mais combien plus sont touchants ces anciens voyageurs qui, avec le seul secours de sciences incertaines, s'en allaient affronter l'inconnu ! Car non-seulement les dangers inhérents à la barbarie existaient alors, mais l'imagination des hommes les rendait plus formidables encore. Ce n'étaient pas assez pour eux des tempêtes, des typhons et des raz de marée ; c'est sur des océans grouillant de monstres qu'ils lançaient leur esquif fragile. Les pestes, les tremblements de

terre, la faim, la soif, le froid et les férocités des bêtes fauves ne leur suffisaient pas ; il fallait qu'ils joignissent à ces ennemis réels l'ennemi surnaturel, fils de l'ignorance et de la peur. Dans les portulans d'autrefois, dans les séculaires relations de voyages, ce ne sont que gueules effroyablement dentelées poursuivant les nefs timorées, animaux épouvantables, enchantements terribles, aventures fabuleuses.

Le globe est une plaine, dit Job ; Homère prétend, lui, que c'est un disque entre deux voûtes. Une enclume, dit-il, serait neuf jours à tomber des cieux à la terre, et autant pour descendre de la terre au fond du Tartare. Cette terre était habitée par les Lotophages, les Cannibales, les Lestrygons, les nocturnes Cimmériens. Circé régnait dans l'île d'Æa ; les Sirènes chantaient sur les rochers en peignant leurs cheveux poudrés par les écumes ; Éole enfermait ses sujets dans des outres. Puis c'étaient les Macrobiens, dont la vie était très-longue ; la ville d'Hermione, au bord de l'Achéron, habitée par les plus justes des hommes ; le navire Argo, vaisseau-prophète, qui haranguait son équipage chargé de crimes !

Mais tout cela, c'est l'antiquité, c'est Homère et c'est Hérodote. Après eux Cosmas l'*Indicoupleustès*, Mesué, le roi Ghebert, les Indhous et les Arabes, Ibn-Batuta, Benjamin de Tudèle, Péthachia, les Kabbalistes, Brunetto Latini et Dante enchérissent les uns sur les autres lorsqu'il s'agit de définir le globe

et d'en peupler les immensités inquiétantes. Selon Edrisi, un hémisphère est sous les eaux ; l'autre est habitable. Les cosmographes arabes représentent l'Atlantique comme une mer très-dangereuse. Dhoul' Karain (l'empereur à deux cornes), Alexandre le Grand, a érigé sur les îles Fortunées deux statues gigantesques qui indiquent aux marins les périls du tumultueux et sinistre Océan. Là s'élèvent l'île Muslakkin, peuplée de serpents ; Kulkan, où les hommes ont des têtes de monstres marins.

Ibn-Abd-Allah-el-Laivati, dit Ibn-Batuta, raconte au moyen âge ce qu'il a vu dans ses pérégrinations. Dans les parages du golfe Persique, il a contemplé une tête de poisson grosse comme une montagne ; ses yeux étaient pareils à deux portes, on pouvait entrer par l'une et sortir par l'autre. Le sultan d'Erzeroum lui a montré des pierres tombées du ciel. Dans le pays des Cinq-Montagnes, une ville entière défila devant lui, et ses cheminées mouvantes laissaient derrière elle un long serpent de fumée. A Bulgar, on lui proposa un voyage dans la terre des Ténèbres. Au Kusistan, il trouva un solitaire à qui de nouveaux cheveux et des dents nouvelles repoussaient tous les cent ans...

Entré au service de l'empereur Mohammed, dans le Shindi, Batuta fut envoyé en Chine comme ambassadeur. En route il rencontra des magiciens Yogées, qui se métamorphosent comme ils veulent,

passent des années entières sans boire ni manger, et tuent les hommes d'un regard. Dans le bois de Serendib, il fit connaissance d'un singe qui gouvernait un peuple de singes comme lui. Ce prince gorille portait sur sa tête un turban de feuilles d'arbre, et sa garde, quatre singes armés de bâtons, sautait après lui de cocotier en cocotier. Dans le pays de Barahnakars, il trouva des hommes à gueules de chien...

Benjamin de Tudèle, quoique moins imaginatif, consigne dans ses *Masahoth* des particularités aussi déraisonnables. Il rapporte « que la planète Orion excite de si violentes tempêtes dans la mer de Chine, qu'il est impossible à aucun navigateur de les surmonter ou d'en échapper, parce qu'elles entraînent les navires dans les endroits les plus resserrés de cette mer, d'où il est impossible de les retirer. Alors les vaisseaux y demeurent si longtemps que les hommes, ayant consommé leurs vivres, y périraient, si l'on n'avait trouvé un moyen de l'éviter qui pourra faire plaisir à ceux qui auront la curiosité de le savoir. Voici de quelle manière on s'y prend. On a la précaution d'apporter dans le vaisseau des peaux de veau, en aussi grand nombre qu'il y a d'hommes, qui, dans le temps que le vent les jette dans les endroits les plus périlleux de cette mer, se renferment avec leur épée chacun dans une de ces peaux qu'ils cousent d'une manière que l'eau n'y puisse entrer ;

après quoi ils se roulent dans la mer. Les aigles qui sont fort fréquents en cette région, et qu'on appelle griffons, ne les ont pas plutôt aperçus, que, les prenant pour quelques bêtes, ils se lancent dessus et les transportent à terre, soit dans quelque vallée ou sur quelque montagne. Mais lorsqu'ils sont prêts à arracher et manger leur proie, l'homme renfermé dans la peau tue sans tarder le griffon de son épée. C'est de cette façon qu'une grande quantité se sauve. »

Plus naïf encore ou moins sincère que Benjamin, Péthachia de Ratisbonne, dans son *Sibbub h'olam*, nous parle des portes de Bagdad, hautes de cent coudées et si brillamment forgées qu'il a fallu les bronzer par égard pour les chevaux; du tombeau d'Ézéchiel, où se tenait un oiseau à face humaine et où s'accomplissaient des merveilles; des fruits à têtes d'hommes, du chameau volant. Quand on veut monter cet animal, on s'attache à son dos de peur de tomber. « Le cavalier fait en un jour autant de chemin qu'un piéton en quinze, prétend Péthachia, et en ferait même plus si les forces humaines pouvaient se prêter à une telle rapidité; car dans un moment il franchit un espace d'un mille. »

Jean du Plan-Carpin, de l'ordre des frères mineurs, « envoyé ambassadeur aux Tartares et autres peuples d'Orient, » nous montre le Prêtre-Jean combattant à la tête d'un escadron de statues creuses

remplies de matières inflammables. Jacques de Vitry, Rubruquis, Mathieu Paris, Joinville, Marco Polo, nous parlent aussi de ce mystérieux monarque. Dans sa lettre à l'empereur de Rome et au roi de France, lui-même énumère les rois qu'il tient en sa puissance, combien d'*oliflans* traînent son char, combien de cornes ont ses bœufs sauvages, combien d'ours blancs, de lions rouges, de chevaux verts, de griffons dont les petits ne mangent pas moins d'un bœuf par jour, d'yllerions couleur de flamme et dont les ailes coupent comme des glaives ; combien d'hommes cornus, cyclopes par devant, argus par derrière, etc., se trouvent dans son empire.

L'aventureux Marco Polo ajoute qu'il a vu le désert Lop ; il en a traversé les étendues hantées par les esprits malins. Ils appellent le voyageur avec une voix amie et l'entraînent dans les solitudes où il meurt de soif. Le jour, ils l'effrayent par des illusions, lui montrant une troupe de cavaliers arrivant sur lui ; la nuit, ils le troublent par le roulement du tambour, le bruit des armes et le son des instruments de guerre. C'est encore Marco Polo qui a vu les nécromanciens qui déchaînent les tempêtes, les gazelles musquées qui parfument l'atmosphère à plusieurs milles à la ronde, et les combats de l'oiseau Rock avec l'éléphant.

Depuis Marc Paul jusqu'au dix-septième siècle, que d'inventions gracieuses, de fantômes plaisam-

ment terribles, de billevesées extravagamment folles ! Pas un voyageur qui ne voie avec l'œil du rêve, et pas un historien qui n'enregistre avec solennité les visions de ces admirables menteurs. Ouvrez la *Cosmographie* universelle de Sébastien Munster, celle de Thevet ou le *Monde enchanté* de Ferdinand Denis : voici encore le royaume de Féminie la Grant, les nains de Piconye, les sagittaires, les licornes, le phénix, l'herbe permanable, la fontaine qui rajeunit, la rivière Ydonis dont les cailloux sont des pierres précieuses, l'arbre de vie gardé par un serpent à neuf têtes, et qui produit le saint-chrême, l'agneau de Tartarie que Mandeville fait naître dans une calebasse... Absurdités charmantes dont l'Arioste et le Tasse s'inspirent, dont rit Rabelais et qui chagrinent Cervantes. — Aujourd'hui le vent froid de la raison a dissipé les brumes où s'agitaient, dans le cadre d'une nature idéale, tous ces êtres fantastiques. Le voyageur, qui n'erre plus, sait quels dangers il lui faut redouter, et ces dangers ne sont plus les monstres dont ses prédécesseurs peuplaient leurs récits.

Mais si les voyageurs, forcés de se rendre à l'évidence, ont cessé de prendre leurs visions pour la réalité, les marins, qui les aidèrent si bien jadis dans leurs inventions, ont conservé plus longtemps quelques-unes des croyances et des superstitions anciennes. Cette tendance au merveilleux, si facilement explicable chez les hommes qui passent leur

vie au milieu des plus étranges phénomènes de la nature, a même donné naissance à plusieurs contes que certains matelots accueillaient hier encore comme articles de foi. Tels sont — pour ne pas sortir de notre cadre — l'histoire du vaisseau-fantôme, le *Voltigeur hollandais* et celle du *Grand-Chasse-Foudre*.

Qu'est-ce que ce navire mystérieux qui porte le nom abhorré du *Voltigeur hollandais*? Walter Scott, Marryat, Leiden, Jal, et d'autres ont répondu à la question, et voici ce qu'ils ont dit : « Le *Voltigeur hollandais*... » Mais non! laissons là leurs récits, où l'art cache trop bien la vérité, et empruntons à un simple matelot, dont Jal a consciencieusement recueilli les récits dans ses *Scènes de la vie maritime*, la vraie narration. Tout autre récit ne serait qu'une traduction, et il faut à l'histoire du *Voltigeur hollandais* son français de gaillard d'avant.

« Donc — c'est le matelot de Jal qui parle — y avait autrefois, et y a bien longtemps de ça, un capitaine de navire qui ne croyait à saints, à Dieu ni autres. C'était un-n Hollandais, qu'on dit, je ne sais pas de quelle ville; mais ça n'fait rien à la chose. Il partit un jour pour aller dans le Sud. Tout allit ben jusqu'à la hauteur du Cap de Bonne-Espérance; mais là, y reçut un coup de vent; quel vent que je vous dirai? de ce vent qui décornerait des bœufs, de ce vent qui arrache les vieux arbres et les maisons

Fig. 52. — Le *Voltigeur hollandais*.

quand il s'y met. Le navire était en grand danger ; tout le monde disait au capitaine :

« Capitaine, faut relâcher ; nous sommes perdus si vous vous obstinez à rester à la mer ; nous mourirons infailliblement, et y n'y a pas à bord d'aumônier pour nous absoudre.

« Le capitaine riait de ces peurs de l'équipage et des passagers ; y chantait, le scélérat, des chansons horribles, à faire tomber cent fois le tonnerre sur sa mâture. Il fumait tranquillement sa pipe et buvait de la bière comme s'il aurait été assis à une table d'un cabaret d'Anvers. Ses gens le tourmentaient pour relâcher, et tant plus qu'y le priaient, tant plus qu'y s'obstinait à rester sous toutes voiles dehors. Car il n'avait pas seulement mis à la cape, ce qui faisait trembler tout le monde. Il eut des mâts de cassés, des voiles d'emportées, et à chaque accident, il riait.

« Donc le capitaine se moquait de la tempête, des avis des matelots, des pleurs des passagères. On voulait le forcer à laisser arriver dans une baie qui offrait un abri, mais il jetit à la mer celui-là qu'était venu à lui pour le menacer.

« Alors un nuage s'ouvra et une grande figure descenda sur le gaillard d'arrière du bâtiment. On dit que cette figure, c'était le Père éternel. Tout le monde eut peur ; le capitaine continua à fumer sa pipe ; il ne leva pas même son bonnet quand la figure lui adressit la parole.

« Capitaine, qu'elle lui dit, dit-y, t'est un entêté.

« — Et vous un malhonnête, que le capitaine lui
« réponda; f..... moi la paix; je ne vous demande
« rien; allez-vous en vite d'ici, ou je vous brûle la
« cervelle. »

« Le grand vieux ne répliquit rien, il haussit les
épaules. Alors le capitaine sautit sur un de ses pistolets, l'armit et ajustit la figure des nuages. Le coup, au lieu de blesser l'homme à la barbe blanche, percit la main du capitaine; ça l'embêta un peu, vous pouvez le croire. Il se leva pour aller porter un coup de poing dans la figure du vieillard; mais son bras retombit frappé d'une parélysie. Oh! ma foi alors, il se metta dans une colère, jurant, sacrant comme un impie et appelant le bon Dieu je ne sais pas comment!

« La grande figure lui dit pour lors :

« T'est un maudit; le ciel te condamne à naviguer toujours, sans jamais pouvoir relâcher, ni mouiller, ni te mettre à l'abri dans une rade ou un port quelconque. Tu n'auras plus ni bière ni tabac; tu boiras du fiel à tous tes repas, tu mâcheras du fer rouge pour toute chique; ton mousse aura des cornes au front, le museau d'un tigre et la peau plus rude que celle d'un chien de mer. »

« Le capitaine poussit un soupir; l'autre continua :

« Tu séras-t-éternellement de quart, et tu ne pourras pas t'endormir quand tu auras sommeil, parce qu'aussitôt que tu voudras fermer l'œil, une

longue épée t'entrera dedans le corps. Et puisque tu aimes à tourmenter les marins, tu les tourmenteras.

« Le capitaine sourit.

« Car tu seras le diable de la mer; tu couriras sans cesse par toutes les latitudes; tu n'auras jamais de repos ni de beau temps; t'auras pour brise la tempête; la vue de ton navire, qui voltigera jusqu'à la fin des siècles, au milieu des orages de l'Océan, portera malheur à ceux ou celles qui l'apercevront.

« — Amen, donc! que cria le capitaine en riant à gorge déployée.

« — Et quand le monde finira, Satan te donnera pour retraite une chaudière de damné!

« — Je m'en f...! » fut toute la réponse du capitaine.

« Le Père éternel disparut, et l'Hollandais se trouvit seul à bord avec son mousse, qui était déjà masqué comme que lui avait dit le vieillard. Tout l'équipage s'en allait dans le nuage avec la grande figure, le capitaine le vit et il se mit à blasphémer. Oui, blasphème, ça te servira à grand'chose!

« Depuis ce jour-là, l'*Voltigeur* navigue au milieu des gros temps, et tout son plaisir est de faire du mal aux pauvres marins. C'est lui qui leuz envoye les grains blancs; qui jette les vaisseaux sur des bancs qui n'existent pas, puisqu'ils ne sont pas marqués dans le neptune; qui leu donne les fausses routes et leu fait faire naufrage...

« Il y en a qui disent comme ça que l'*Voltigeur hollandais* a quelquefois l'audace de venir visiter les bâtiments qui passent; alors il y a révolution à la cambuse; le vin aigrit et tout devient fayots (haricots). Souvent il envoie des lettres à bord des navires qu'il rencontre, et si le capitaine a la chose de la lire, perdu; il devient fou, son bâtiment danse en l'air et finit par sombrer dans-n-un tangage sans pareil. Si je savais comment qu'il est peint l'*Voltigeur*, je vous le dirais pour que vous vous en défiissiez : mais on ne le sait pas. Il se peint comme il veut, et il change dix fois par jour, le vilain forban, pour ne pas être reconnu... Des fois qu'il y a, il a l'air d'un lourd chameau hollandais qu'a peine à haler dans le vent son gros derrière; d'autres fois il se fait corvette, et il fend la mer comme un corsaire léger. J'en sais d'autres qu'il a voulu attirer, le gredin qu'il est, en tirant du canon d'alarme; mais il n'a pas pu les genoper, parce qu'ils s'en sont méfiés. Enfin, il est capable de tous les tours, et ce qu'on a de mieux à faire quand il arrive au milieu de l'orage, c'est de laisser courir, et si l'on peut ajouter quelque chose à la voilure, de le faire bien vite pour éviter sa rencontre. Son équipage est aussi damné que lui, c'est un tas de mauvais sujets. Tout ce qu'il y a eu de faillis matelots, de coquins morts sous la garcette pour vol à bord des navires, de lâches qui s'est caché dans les combats, est sur son

bâtiment, et ça fait une jolie société! C'est le Père éternel qui lui a donné c'te racaille, après les difficultés qu'ils ont eues ensemble. Il se recrute avec ce qui meurt dans ce genre-là sur tous les vaisseaux du monde... »

Ainsi pour le matelot, le *Voltigeur hollandais*, c'est l'enfer. « Veillez au grain, z-enfants! continue le conteur. Car si vous ne vous comportez pas bien dans le service, vous aurerez pour retraite le *Voltigeur hollandais*! Et il y a de l'ouvrage à bord de lui, croyez-moi. On est toujours à virer de bord, parce qu'il faut être partout au même moment... Là, point d'histoires; la faim, la soif, la fatigue, l'envie de dormir, tout le tremblement, quoi! Avec ça si on se plaint, si on ne marche pas droit, les officiers mariniers a des fouets dont les mèches sont finies en lames de rasoirs, qui vous coupent un homme en deux comme mon couteau couperait, sans comparaison, une demi-once de beurre. Dire ensuite que ce métier-là, les matelots du *Voltigeur* ne le feront pas longtemps, non! tout le temps de l'éternité seulement! c'est-à-dire vingt-cinq millions de millions d'années de plus que ma grand'mère n'avait de poils de barbe au menton... Allez vous y frotter! »

A côté de l'enfer, il y a le paradis. Pour le matelot, ce paradis, c'est le *Grand-Chasse-Foudre*. Celui-ci est un navire immense, qui ne met pas moins de sept ans à virer de bord; quand il roule, ce qui lui

arrive rarement, vu la résistance que sa masse oppose à la puissance de la mer, les baleines et les cachalots se trouvent à sec sur ses porte-haubans. Les clous de sa carène serviraient de pivot à la lune; sa drisse de pavillon fait honte au maître câble de notre plus fort trois-ponts. On assure que pendant cent trente ans les mines de Norwége manquèrent de fer, tant il en fallut pour sa coque. L'Angleterre, l'Allemagne, la France, les États-Unis croient avoir des forges, ce ne sont que des feux follets auprès de celles où s'œuvrèrent ses ferrements; pour soufflets, on se servit des tempêtes que longtemps à l'avance le pôle arctique mit de côté pour cet usage. Ses câbles sont gros comme le dôme de Saint-Pierre de Rome; ils feraient une ceinture au globe; on pourrait même faire un nœud. Il n'a que des sabords pour artillerie; il attend du bronze; tout ce qu'il y en a de connu sur terre aujourd'hui lui ferait une caronade. Ses bas mâts sont si hauts qu'un mousse qui monterait à la hune pour porter la soupe aux gabiers aurait la barbe blanche avant d'atteindre les gambes de revers. Son cacatois de perruche est plus grand que l'Europe entière. Vingt-cinq mille hommes peuvent faire l'exercice sur la pomme de son grand mât, auquel l'arc-en-ciel sert de flamme.

Le *Grand-Chasse-Foudre* est un monde; dans chaque poulie il y a une auberge; la pipe du moindre mousse est grande comme une frégate; la chique

d'un seul homme ferait la provision pour une campagne de dix-huit mois à l'équipage d'un navire de guerre ordinaire. Sa dunette est un lieu de séductions sans pareilles. Dans un coin reculé, on a brouetté trois mille arpents de terre, plantés d'arbres, qu'un gazon toujours vert recouvre, et sur lequel on a lâché quelques éléphants et plusieurs chameaux, etc.

Ce vaisseau, comme le *Voltigeur hollandais*, naviguera éternellement ; mais ce sera un plaisir d'être à son bord ; parce que la compagnie est choisie parmi tout ce qu'il y a de plus brave dans toute les marines. Et quelle nourriture ! de la viande à tous les repas ; pas trop de gourgane ; du vin de Bourgogne le matin, du madère à dîner, et le soir, une chopine de rhum.

Après avoir cru fermement à la réalité de ces contes et de bien d'autres, les marins n'y croient plus aujourd'hui ; les conteurs deviennent d'ailleurs fort rares. On conte encore un peu, mais les traditions s'altèrent et s'oublient. La littérature moderne envahit les navires qui, depuis l'application de la vapeur, tendent chaque jour à n'être plus que des casernes flottantes.

Les marins ont mieux conservé leurs superstitions, qui furent nombreuses, et dont quelques-unes remontent aux premiers navigateurs.

Des hommes braves jusqu'à la témérité, impassi-

bles devant les périls que le combat multiplie autour d'eux, craindront d'appareiller pour un long voyage un vendredi ou le 13, d'un mois, et verront, dans le sel renversé sur la table, un augure fâcheux dont il faudra conjurer les conséquences par des précautions timides, démentant leur intrépidité ordinaire. (Jal.) Pour eux, il est également convenu qu'un prêtre porte malheur au navire qui l'embarque.

Parmi les croyances anciennes qui ont eu le plus de peine à disparaître est celle qui se rattache au Gobelin. Ce Gobelin, comme son frère, le Kobold des croyances germaniques, était un démon familier, un lutin qui faisait mille malices. Il ne fut point tout d'abord l'hôte du navire. Dans le principe, il habitait les chaumières, où il renversait le sel dans le feu, où il découvrait les marmites pour saler la soupe outre mesure, où il changeait le vin en vinaigre; les écuries, où il s'amusait à embrouiller les crinières des chevaux, si bien qu'on ne les pouvait démêler, à moins qu'on ne récitât quelque oraison pour implorer le saint qui préside aux travaux difficiles; de là, il passa sans doute, à la suite d'un marin conteur et crédule, à bord d'un de ces navires qui s'amarrent dans la Somme, la Vire ou la rivière de Morlaix, à quelques pas d'une maison rustique, et il se plut si fort à tourmenter les esprits naïfs des marins, qu'il quitta presque la terre pour la mer. (Jal.)

Dans son *Dictionnaire* (1702), Aubin raconte que les marins du Nord et nos matelots ponantais, en relation constante avec ceux-ci, tiraient un présage favorable ou fâcheux de l'inclinaison que prenait un navire quand on embarquait les vivres, si alors le navire penchait à droite, le voyage devait être long et pénible, si, au contraire, c'était sur bâbord qu'il s'inclinait, la navigation devait être facile et prospère.

Un siècle avant celui où vivait Aubin, les marins avaient adopté une formule de serment qui était tenue pour diabolique. Ils juraient par le pain, le vin et le sel ; et pour rendre leur serment plus solennel, ils jetaient par-dessus le bord quelques grains de sel, quelques miettes de pain, et ajoutaient à cette sorte de sacrifice l'offrande à l'Océan de quelques gouttes de vin, comme leurs aïeux les marins grecs, quand ils préparaient le départ de leurs vaisseaux. Ce serment, dont le sens précis n'est plus bien connu, était gros de menaces et de projets de vengeance ; il avait de telles conséquences que les pouvoirs civil et religieux durent intervenir pour en défendre l'usage.

Le pain nous rappelle que les Grecs modernes avaient, au dix-septième siècle, une coutume superstitieuse où cet aliment jouait un rôle. Ils ne paraient pas sans embarquer trente petits pains qu'ils nommaient pains de Saint-Nicolas et qu'ils réservaient pour les cas de mauvais temps. Quand la tem-

pête se levait, ils jetaient à la mer quelques-uns de ces petits pains en adressant une prière au saint, protecteur des matelots. N'était-ce pas là un souvenir des sacrifices offerts par les anciens à Neptune, à Apollon et à tous les dieux de la terre et de la mer, quand ils allaient entreprendre une navigation qui pouvait être longue?

Au reste, le sacrifice du pain ou du gâteau n'était point particulier aux navigateurs grecs des bas âges; nous le voyons en pratique, pendant le quinzième siècle, chez les marins du Nord.

Les Portugais naviguant dans l'Inde employaient un procédé assez plaisant pour obtenir le vent dont ils avaient besoin. Ils embarquaient toujours avec eux une petite statue de saint Antoine, qu'ils rendaient responsable du temps. Pietro della Valle dit qu'il fut témoin de cet acte de superstition.

Le temps était assez calme, mais le vent n'était pas favorable; les matelots allèrent dévotement devant l'image de saint Antoine, et firent une prière, lui demandant le vent propice. La prière fut sans effet. Les marins impatients, et d'ailleurs accoutumés à traiter assez cavalièrement le pauvre solitaire, prirent la statuette pour l'attacher au mât, et contraindre ainsi, par cette torture, le saint à leur obéir. La corde était prête et l'exécution allait avoir lieu, quand le pilote, ému de pitié pour le saint, s'engagea en son nom et promit qu'il accorderait le bon vent

souhaité sans qu'on sévît contre lui. On reporta donc la statuette à son sanctuaire ; mais saint Antoine, sans égard pour la parole donnée par son répondant, étant resté sourd à toutes les supplications, le capitaine céda aux vœux de son équipage et ordonna qu'on liât le saint. En effet, on le fixa au mât par quelques tours d'une corde, d'abord peu serrée, mais bientôt plus étroitement adhérente au corps d'Antoine, que l'on faisait ainsi martyr. Le vent ne vint point. On prit alors le parti de laisser là, exposée à la risée et aux injures, l'image devant laquelle on s'était agenouillé la veille ; chaque jour, on ajouta une cordelette de plus pour mieux garrotter la victime. A la fin, le vent souffla du point de l'horizon où tous les regards étaient attachés depuis longtemps, et l'on délivra saint Antoine, qu'on remit très-respectueusement dans sa niche, en le remerciant, mais en lui reprochant une obstination qui avait contraint des hommes pleins de confiance en lui à user de rigueur à son égard et à lui manquer de respect.

Le bon vent est la grande affaire des marins ; l'obtenir est le but de toutes leurs prières, à quelque pays qu'ils appartiennent. Les Arabes, pour apaiser la tempête ou pour sortir du calme qui emprisonne le navire, avaient recours autrefois aux moyens les plus bizarres. Le Poggio, illustre Florentin qui, au milieu du quinzième siècle, rédigea le voyage du Vénitien Nicolo di Conti dans les Indes, raconte à ce

sujet le fait suivant, dont il commence par affirmer la sincérité avec cette précaution oratoire qui ne semble pas inutile : « *Affermo con verità detto Nicolo, che*, etc. »

« Un nakouda ou capitaine de navire se trouvant en calme, et craignant que le vent ne se fît désirer longtemps, ce qui l'eût retardé d'une manière fâcheuse pour ses intérêts et ceux de son équipage, qui naviguait à la part, suivant l'usage du pays, imagina une conjuration pour contraindre le vent endormi à se réveiller. Il fit préparer une table au pied du mât de son navire, et sur cette table, apporter un réchaud plein de charbons ardents. Alors il commença l'œuvre de l'incantation, s'adressant principalement au dieu Muthiam, le roi des méchants esprits. L'équipage était immobile et tremblant, s'associant par la pensée à toutes les opérations magiques qu'il accomplissait. Tout à coup un matelot arabe se sent saisi d'une frénésie furieuse ; il déclare qu'un démon s'est emparé de lui, le possède et s'incarne en sa personne ; il crie, court comme un fou tout autour du navire, puis vient à la table, où il prend un charbon ardent qu'il mange, sans s'apercevoir qu'il est brûlant ; ensuite il déclare qu'il a une soif horrible, et que pour l'étancher, il lui faut le sang d'un coq. On va à la cage aux poules, où l'on garde toujours quelques coqs pour de telles occasions, et on lui apporte une victime qu'il tue et dont

il suce le sang. Quand il a jeté le cadavre de la gallinacée, plus calme, il s'arrête et demande ce qu'on veut de lui.

« Nous voulons que tu nous donnes le vent, que tu retiens prisonnier. »

« — Je vous le donnerai sous trois jours, et je promets qu'il sera favorable. Tenez, voyez, il viendra de là, et avec son secours, vous pourrez aller au port que vous cherchez. »

« En achevant ces mots, l'Arabe tombe sur le pont, à demi mort, et ayant perdu tout à fait la mémoire de ce qu'il vient de faire et dire. Au bout de trois jours, le vent qu'il avait annoncé se leva, et le navire put gagner le port, but de son voyage. »

Les trombes, que les marins de la Méditerranée appellent *sielons* ou *eschillons*, et les ponantais, *dragons de mer* (Aubin), étaient l'objet de l'effroi des navigateurs, et dès le commencement du dix-septième siècle, pour rompre la colonne d'eau formée par le phénomène électrique, ils avaient la coutume de l'attaquer à coups de canon. C'est ce que nous apprend l'*Histoire de Barbarie* du P. Dan (1649). Mais ils allaient plus loin : comme ils tenaient ce météore pour un maléfice du démon, afin de le conjurer, ils lui opposaient un couteau dont le manche était noir, et qu'ils plantaient dans un de leurs mâts, en faisant des signes de croix et en récitant certaines paroles sacramentelles, entremêlées de prières. Ils

avaient une autre forme de conjuration ; celle-ci, c'est le P. René François, prédicateur de Louis XIII, qui nous la fait connaître dans la curieuse encyclopédie publiée sous ce titre : *Essays des merveilles de Nature :* « Dragons de mer sont tourbillons fort gros, dit l'auteur, qui feraient couler le navire, s'ils passaient par-dessus. Les mariniers les voyant venir de loin tirent leurs épées, les battent les unes contre les autres en croix, et tiennent que cela fait passer l'orage à côté. Cela semble superstitieux. »

Les corsaires des régences ne se mettaient jamais en course sans s'être munis de tout ce qui leur était nécessaire pour se rendre le vent favorable. D'abord ils allaient visiter quelque marabout célèbre par sa dévotion et prier avec lui. Le marabout leur donnait un mouton qu'ils embarquaient, « et quand, dit le P. Dan, par la force de la tourmente, ils sont exposés à un danger évident, ils prennent donc alors ce même mouton, et, sans l'écorcher, le coupent par le milieu, tout vivant qu'il est, sans avoir l'esprit qu'à cette action et sans oser tant soit peu rompre le silence. Cela fait, ils prennent cette moitié où la tête est demeurée attachée, qu'ils jettent dans la mer vers le côté droit de leur vaisseau, et l'autre vers la gauche, faisant cependant d'étranges grimaces, qu'ils accompagnent de tournements de tête, de singeries et de paroles confusément prononcées. »

D'autres fois, c'étaient des cruches d'huile qu'on

jetait à la mer ou des flambeaux qu'on allumait pour apaiser les flots, « avec des postures et des singeries à la turque capables de faire rire le plus mélancolique. »

Cet historien parle aussi des sortiléges des femmes de ces corsaires, « qui les secondent en leurs brigandages par des prières et des sacrifices qu'elles font pour en hâter le succès, et particulièrement celles d'Alger. Elles s'en vont, ajoute-t-il, à une petite fontaine qui est hors de la ville ; c'est là qu'elles allument un petit feu, où elles brûlent de l'encens et de la myrrhe. Cela fait, elles coupent la tête d'un coq, dont elles font découler le sang dans ce même feu, et en abandonnent la plume au vent, après l'avoir rompue en plusieurs pièces, qu'elles sèment de tous côtés et en jettent la meilleure partie dans la mer. »

Cependant si les génies de l'air et de l'eau se montraient indifférents à ces prévenances, les corsaires allaient trouver leurs esclaves chrétiens enchaînés à leurs rames et les contraignaient, à coups de bâton, à faire des vœux à la vierge Marie et à saint Nicolas.

Les présages tenaient la plus grande place dans les superstitions des marins grecs et romains. Si les hirondelles s'étaient reposées sur un navire, c'était un présage funeste. Hortilius Mancinus, au rapport de Scheffer, eut la conviction de sa défaite future,

quelques-uns de ces oiseaux s'étant arrêtés sur les antennes de son vaisseau. Cléopâtre, s'embarquant pour aller chercher la flotte ennemie, qu'elle trouva bientôt à Actium, vit ces hirondelles perchées sur les mâts de ses navires, et elle retourna à son palais, n'osant braver un augure que tous les gens de sa flotte regardaient comme fatal.

L'éternument était un présage bon ou mauvais, selon qu'il venait d'un homme placé à droite du vaisseau ou d'un homme occupé à gauche. Thémistocle conçut une bonne opinion de l'issue d'une entreprise dans laquelle il s'embarquait, parce qu'au moment où il montait à bord, quelqu'un éternua à droite; c'est Plutarque qui le dit, comme Polyen rapporte que Timothée, au moment de lever l'ancre, ordonna qu'on remît le départ à un autre jour, quelqu'un ayant éternué à gauche.

Entre tous les augures dont se préoccupaient les superstitieux marins de l'antiquité, il en était deux auxquels ils attachaient une importance telle, qu'il ne fallait rien moins que des sacrifices ou des châtiments sévères pour en conjurer les effets : c'est la section des ongles et des cheveux à bord quand la mer était belle et le vent propice.

Pétrone nous montre Géton et son compagnon de voyage se rasant la tête et les sourcils pendant la nuit pour se rendre méconnaissables; quelqu'un remarque cette action criminelle, la dénonce à Lycas; le

capitaine du navire, et celui-ci croit devoir, pour détourner le fâcheux présage qui s'y attache, faire appliquer, sur le dos de chacun des complices, quarante coups de corde, détail, pour le dire en passant, qui prouve que les corrections corporelles sont dans la marine une tradition antique.

Nous parlions tout à l'heure de la répulsion de beaucoup de matelots pour le prêtre et le vendredi. Jal, auquel nous avons emprunté plusieurs exemples des superstitions que nous avons énumérées [1], explique ces répugnances :

« Le prêtre, dit-il, n'entre guère dans la maison française qu'au moment où la mort va la visiter ; de là cette frayeur que sa présence inspire aux superstitieux ; et puis la couleur de son vêtement est de mauvais augure. Il m'a toujours semblé que la peur inspirée aux esprits faibles par la rencontre d'un prêtre, ministre de paix et de consolation, était aussi mal raisonnée que la terreur inspirée à certains chrétiens pour le vendredi. Le vendredi devrait-il donc être rangé parmi les jours néfastes ? ne devrait-on pas au contraire le regarder comme un jour heureux ? n'est-ce pas celui où s'accomplit l'acte charitable de la rédemption ? Pour les chrétiens vraiment pieux, le vendredi peut être une commémoration

[1] *Glossaire nautique.*

douloureuse du plus grand sacrifice qui se soit accompli, mais il ne saurait être un jour de malheur. La superstition change toutes les idées et gâte tout ce qu'elle touche ! »

FIN

TABLE DES GRAVURES

1. Barque égyptienne antique, d'après un modèle en relief du musée du Louvre. 3
2. Navire assyrien. 5
3. Navire grec, d'après un vase de la collection Campana. . 6
4. Vaisseau romain, d'après un modèle en terre cuite de la collection Campana. 7
5. Drake, navire scandinave (neuvième siècle). 8
6. Vaisseau normand (sous Guillaume le Conquérant, 1086). 10
7. Nef du treizième siècle (sous saint Louis) 12
8. Galéasse (1690). 15
9. Caravelle de Christophe Colomb (1492) 16
10. Jonque chinoise. 18
11. Barque longue (dix-septième siècle). 22
12. Le *Soleil-Royal* (dix-septième siècle). 23
13. La galère *Réale* (dix-septième siècle). 39
14. Frégate à roues (dix-neuvième siècle). 54
15. Aviso à vapeur (1865). 62
16. Le *Napoléon* (1852) 63
17. Batterie flottante (1855). 72
18. La *Couronne* (1860) 74
19. Le *Solferino* (1865). 75
20. Le *Royal-Sovereign* (1865) 78
21. L'*Océan* (1867). 79
22. La *Devastation*, garde-côtes anglais (1873). 83

TABLE DES GRAVURES.

23. Le *Taureau* (1865).	86
24. Corsaire de Boulogne (1812).	97
25. Machine infernale de Saint-Malo (1693).	106
26. Brûlot français du dix-septième siècle.	107
27. Galiote à bombes.	114
28. Le *Spuyten-Duyvil*, vaisseau-torpille américain.	119
29. Le *Great-Harry* (seizième siècle).	134
30. Le *Great-Eastern*.	145
31. Steam-packet américain.	151
32. Transatlantique à hélice.	155
33. Le clipper *Great-Republic*.	160
34. Coche d'eau.	164
35. Coupe d'un négrier.	166
36. Navire à salon suspendu de MM. Bessemer et Reed.	169
37. Bateau à canards chinois.	182
38. Life-boat.	189
39. Bateau-phare.	191
40. Dock flottant.	193
41. Ponton anglais.	195
42. Balon du roi de Siam.	215
43. Le *Bucentaure*.	217
44. Gondole.	221
45. Cutter-yacht.	227
46. Bateau-paon.	234
47. Bateau-mandarin.	236
48. Poupe du *Soleil-Royal*.	241
49. Brouette chinoise.	253
50. Chariot du prince d'Orange.	255
51. *Shuldham's ice-boat*.	259
52. Le *Voltigeur hollandais*.	269

TABLE DES MATIÈRES

INTRODUCTION

L'ARCHITECTURE NAVALE DEPUIS SON ORIGINE JUSQU'AU DIX-SEPTIÈME SIÈCLE.

Le tronc d'arbre d'Osoüs. — Les radeaux de Chrysor et d'Ulysse. — Les barques de jonc de la mer Rouge. — Le Gaulus phénicien. — Les Assyriens. — Le vaisseau long de Sésostris. — Les birèmes et les trirèmes des Grecs. — La marine romaine. — Le dromon, la chélande et le pamphile. — Les navires scandinaves et normands. — La galée et le galion. — La flotte de saint Louis. — Les caraques. — Les galères et les galéasses. — Les brigantins. — Les caravelles de Colomb. — Les jonques chinoises. — Le *Great-Harry* et le *Sovereign of the sea*. — La *Couronne*. — Le *Soleil-Royal*. — L'*Océan* . 1

I. — LES GALÈRES.

Les galères grecques. — Les galères françaises. — Singulier recrutement des galériens en Sicile. — Les pilotes de Barberousse. — Les galères et les galériens sous Louis XIV. . 27

II. — LES VAPEURS.

Les bateaux à roues des anciens. — Le *Trinidad* de Blasco de Garay. — Papin et Fulton. — L'hélice. — Le capitaine De-

lisle, Sauvage, Smith, Ericsson. — L'*Archimède*. — Le *Francis B. Ogden*. — Le *Robert F. Stockton*. — Le *Napoléon*. 43

III. — LES VAISSEAUX CUIRASSÉS.

La caraque des chevaliers de Saint-Jean de Jérusalem. — Les batteries flottantes du chevalier d'Arçon. — Le *Demologos* et le *Fulton II*. — Les *monitors*. — La *Devastation*, la *Lave* et la *Tonnante*. — La *Gloire*. — Les navires à éperon. — Les navires à coupoles. — La cuirasse et le canon. — Garde-côtes, navires d'escadre et navires de croisière. 67

IV. — PIRATES, CORSAIRES, BRULOTS, BATEAUX SOUS-MARINS, MACHINES INFERNALES.

Les pirates grecs. — Alexandre et Dionides. — Philippe de Macédoine, écumeur de mer. — Barberousse. — Les corsaires. — Surcouff et Niquet. — Machines infernales d'Anvers, de Saint-Malo et du fort Fisher. — Les brûlots. — Les galiotes à bombes. — Canaris et Pépinis. — Les torpedoes. — Les torpilles de Fulton. — Son bateau sous-marin. — Le *Plongeur*. — Le *Spuyten-Duyvil*. 91

V. — NAVIRES GÉANTS.

Les galères d'Hiéron et de Ptolémée Philopator. — Le dragon d'Alaf Tryggrason. — La nave de Byzance. — La *Charente*. — *Marie, la Cordelière*. — Le *Great-Harry*. — La *Grand'-Nau Françoise* et le *Caraquon* de François Ier. — La *Couronne*. — Le *Great-Britain*. — Le *Great-Western*. — Le *Great-Eastern*. 123

VI. — LES PAQUEBOTS.

Les Templiers entrepreneurs de transports. — Les paquebots des fleuves d'Amérique. — Les paquebots anglais, américains et français. — Les Messageries nationales. — Les *clippers*. — Les *ferry-boats*. — Le coche français et le coche chinois. — Les navires à émigrants. — Le négrier. — Paquebot contre le mal de mer. 149

TABLE DES MATIÈRES.

VII. — BATIMENTS SPÉCIAUX.

Les vaisseaux consacrés : le *Paralos* et la *Délic*. — La galère de pierre d'Esculape. — Les *ex-voto* des marins catholiques. — Le chasse-marée du Coureau. — Le vaisseau-sépulcre de Tibère. — Transports d'obélisques à Rome et à Paris. — Les vaisseaux écuries, citernes, à vin. — Les *dardja* de la flotte de Sélim. — Le brick-vivier. — Le bateau à canards. — Les vaisseaux-écoles. — Les *life-boats*. — Les phares flottants. — Les docks de carénage. — Les pontons. — Les pontons-prisons d'Angleterre. — Les évasions. — L'aspirant Larivière et le capitaine Grivel. 173

VIII. — NAVIRES DE FÊTE ET DE PLAISANCE.

Les navires d'apparat de l'antiquité : la galère de Cléopâtre, le vaisseau de Caligula. — La dromone de Manuel. — Le caïq du sultan Abdul-Aziz-Khan. — Le canot de Pierre le Grand. — Les balons des rois de Siam. — Les jonques des empereurs du Japon. — Le Bucentaure. — Les gondoles. — Le yacht en Angleterre et aux États-Unis. — Les régates françaises. — Le bateau-cygne et le bateau-paon. — Le bateau-mandarin. — Les jonques de fleurs. — Les *Floating-Palaces*. 209

IX. — ORNEMENTS DES VAISSEAUX.

La sculpture des vaisseaux sous Louis XIV. — Puget. — Les galères. — La *Réale*. — Noms des navires. — L'architecture navale en 1875 239

X. — LA NAVIGATION A TERRE.

Les brouettes à voiles. — Le chariot-volant du prince d'Orange. — Les *land-sailing-boats* de M. Shuldham. — Les bateaux-traîneaux du Canada et de la Hollande. — Le *Shuldham Ice-boat*. 251

XI. — VAISSEAUX LÉGENDAIRES.

Superstitions des voyageurs anciens. — Le *Voltigeur hollandais*. — Le *Grand Chasse-Foudre*. — Superstitions des marins. — Le Gobelin. — Serment diabolique. — Offrandes à la mer. — La statue de saint Antoine. — Les trombes. — Sacrifices d'animaux. — Les hirondelles. — Le 13. — Le vendredi. — Le prêtre à bord. 261

www.ingramcontent.com/pod-product-compliance
Lightning Source LLC
Chambersburg PA
CBHW071628220526

45469CB00002B/525